青を着る人びと

伊藤亜紀 著

東信堂

0　アッズーリの祖先たち

　サッカーのイタリア代表は、アッズーリ（Azzurri）と呼ばれる。いうまでもなく、彼らが青（azzurro）のユニフォームを着ているからなのだが、それはサッカーに限った話ではない。バレーボールだろうとバスケットボールだろうとアイスホッケーだろうと、ナショナル・チームの選手たちは男女ともに青を着る。

　1910年、イタリアのサッカー選手たちが、初めての代表としての試合にあたり、選んだユニフォームの色は白であった。しかし翌年には青となり、それが今日まで、全競技にわたり、受け継がれているのだという。なぜ青なのかということについては、イタリアの空と海の色をイメージしたとか、フランス代表の色の影響などといわれているが、19世紀のイタリア統一運動の立役者サヴォイア家の色を採用したというのが、最も確実な説であるらしい[1]。

　たしかにフランスのナショナル・チームも、そのユニフォームは青であることから、レ・ブルー（Les Bleus）と呼ばれる。彼らがこれを着るようになったのがいつからなのかはわからないが、少なくともイタリア選手の青よりは、はるかに納得がいく。なぜならば、青はいわゆるフランスの三色旗(トリコロール)に使われている色だからである。色彩の歴史人類学研究で名高い紋章学者ミシェル・パストゥローが、各色の論を出版するにあたり、最初にとりあげたのが青だっ

たということは、ごく自然な流れである。彼によれば、青は何世紀もかけてフランス国王、国家の色となり、最終的にフランス革命時に国民の色となったという[2]。そして今日の国際試合におけるフランス代表の青について触れたところで、イタリアもこの色を使っていることについて、「それがなぜなのか知りたい」と言う。

> この色はイタリアの国旗には使われておらず、歴史的にサヴォア家〔ママ〕の家系の色でもイタリアで支配した様々な家系の色でもまったくないからである。そこにはイタリア人自身が説明できない謎がある。この代表チームの青の起源が謎めいているからこそ、多数の競技場でイタリアを代表する「青チーム（squadre azzure）〔ママ〕」は無敵であることが多いのだろうか[3]。

どこか含みのあるこの言い回しには、自分たちこそが本家本元であるにもかかわらず、同じ色をナショナル・カラーとしている隣国へのライヴァル意識と揶揄が滲み出ている。実際、サヴォイア家の紋章は「赤地に銀の十字」である。しかしアメデオ6世が1366年に十字軍に参加した際、家紋の軍旗に加え、聖母マリアへの祈願を込めた青い旗を使用して以来、サヴォイアとこの色は密接に結びつくようになったといわれる[4]。それにイタリアには、ミラノのヴィスコンティ家、フェッラーラのエステ家などのように、青を含む紋章をもつ家系はかなりあるので、パストゥローの見解を鵜呑みにするわけにはいかない。

多少の矛盾はあっても、我々はパストゥローの豊富な一次史料に支えられた巧みな論理展開に惹きつけられる。いまや彼の書の大半が各国語——むろんイタリア語も含めて——に翻訳され、とりわけ美術や服飾等、視覚芸術の研究者は、それをさしたる検証も批判もせずに受け入れる。古代には「蛮族の色」とみなされたものの、12世紀には「聖母の色」となり、染色技術が飛躍的に進歩したことも相俟って流行した青であるが、赤の優勢なゲルマン諸国とイタリアではその受容がやや遅れたこと等々…。だから私は長年、イ

タリアにおいて青は「不在」であり、「人びとに進んで迎え入れられる——着衣の色として称揚される」ことはなかったと考えてきた[5]。

　しかしそれは本当に正しかったのだろうか。イタリア人が20世紀初頭、国旗にも使っていない青を「国の代表」に与えたのは、フランス人が「聖母」や「国王」に払う畏敬の念とは異質の、彼らなりのこだわりをもっていたからではないだろうか。

　私がここでしようとしているのは、かつての自分が下した結論を、いま一度見直すことである。すなわち14世紀末から17世紀初頭という、イタリアの服飾文化の最盛期に青を着た人物をとりあげ、彼らがこの色に託した想いを探るつもりである。まずはクリスティーヌ・ド・ピザン。彼女はパリの宮廷で活躍した西欧初の女性作家であるが、れっきとしたイタリア人であり、またそのことを生涯自負していた。彼女が文字を書き、当代一流の画家に挿絵をつけさせた写本の多くに、青衣の彼女の肖像がある。続いて、フランスにほど近いサルッツォのマンタ城サーラ・バロナーレに描かれた18人の英雄と女傑たち、14世紀末の北イタリアの日常生活を活写した『タクイヌム・サニターティス』写本挿絵にみられるあらゆる階級の人物たち、ミラベッロ・カヴァローリによる肖像画が印象深いイザベッラ・デ・メディチら、盛期ルネサンスの貴婦人の青の着こなしを見ていく。そして最後に、図像学事典の集大成というべきチェーザレ・リーパの『イコノロジーア』の寓意像たち——このイタリア人文主義の叡智が結集した重厚な書のなかで、いかなる事物や概念に青が与えられているのかを検証し終えたとき、我々はこの国の青に対する真意を些かなりとも摑みとることができるだろう。

註

1　Daniele Marchesini, "Nazionalismo, patriottismo e simboli nazionali nello sport: Tricolore e maglia azzurra", *Gli italiani e il Tricolore. Patriottismo, identità nazionale e fratture sociali lungo due secoli di storia*, a cura di Fiorenza Tarozzi e Giorgio Vecchio, il Mulino, Bologna, 1999, pp. 313-328, in partic. pp.317-318.

2　ミシェル・パストゥロー『青の歴史』松村恵理・松村剛訳、筑摩書房、2005年、156頁。

ちなみに 2016 年現在までに、黒の論考（*Noir: histoire d'une couleur*, Seuil, Paris, 2008）、及び緑（*Vert: histoire d'une couleur*, Seuil, Paris, 2013）が出版されている（邦訳未刊）。

3　同書、243 頁、註 244。
4　Alessandro Martinelli, "L'azzurro italiano", *Vexilla Italica*, n° 62, Centro Italiano Studi Vessillologici, Torino, 2006, p.45.
5　拙著『色彩の回廊——ルネサンス文芸における服飾表象について』ありな書房、2002 年、103-122 頁。

目　次／青を着る人びと

0　アッズーリの祖先たち ……………………………………… i

1　「誠実」──クリスティーヌ・ド・ピザン …………… 2
 1.　青衣の女性作家　2
 2.　クリスティーヌのユニフォーム　4
 3.　クリスティーヌの服飾観　20
 4.　青へのこだわり　26

2　「フランス」──ヴァレラーノ・ディ・サルッツォとその妻 42
 1.　青衣の勇者たち　42
 2.　「九人の英雄と九人の女傑」　50
 3.　トンマーゾ3世と『遍歴の騎士』　52
 4.　「選ばれし者たち」の行列　54
 5.　英雄たちの紋章　64
 6.　アマゾネスの紋章　70
 7.　宮廷人としての勇者たち　79
 8.　フランスへの憧憬　85

3 「卑賤」──『タクイヌム・サニターティス』の人びと …… *93*

1. 貴族の青、農民の青　　93
2. 貴族の果物、農民の野菜　　96
3. パリとローマの『タクイヌム・サニターティス』　　111
4. 青い農民、白い農民　　121

4 「不実」──16世紀の貴婦人たち……………………… *131*
　　　　　　　チンクエチェント

1. 青衣の公女　　131
2. 貴婦人たちの衣裳箱　　133
　　　　　　　　カッソーネ
3. 青い布の行方　　140
4. 不実な女　　145
5. 不倫の果てに　　147

5 「嫉妬」──チェーザレ・リーパ『イコノロジーア』の寓意像　*153*

1. アトリビュートとしての色彩　　153
2. 『イコノロジーア』とは　　154
3. リーパの色彩シンボリズムの創りかた　　156
4. 青い〈嫉妬〉　　163
5. リーパと色彩象徴論　　169
6. 「愛の敵」　　173
7. 空の青、海の青　　176

あとがき　　183

図版一覧　　187

参考文献一覧　　193

索　引　　207

青を着る人びと

1

「誠　実」

―クリスティーヌ・ド・ピザン

1. 青衣の女性作家

　ひとりの女性が、窓辺の机に向かっている。右手にペン、左手に削りナイフをもつ彼女は、いま、執筆に余念がない。その足元には、女主人の仕事を見守るように、子犬がじっと座っている。緑のテーブルクロスと壁にかけられた赤いタペストリーに、彼女の鮮やかな青い衣がよく映える（**図1-1**）。

　彼女の名はクリスティーヌ・ド・ピザン（1364?-1431年頃）。英仏百年戦争も後半にさしかかった15世紀初頭のパリの宮廷で活躍した、西欧初の女性職業作家である。しかし彼女は単なる「物書き」には終わらない。この並はずれた才女は、写本工房を構え、当代一流の挿絵画家に自らの作品を彩らせ、それを貴人たちに献じた。なにより彼女を特異な存在としているのは、写本におけるその肖像の多さである。クリスティーヌは初期の写本から、しばしば己の姿を画家に描きこませている。そしてその服の色としては、青が圧倒的に多い。

　作家は本来、その作品中では「影」の存在でなければならない。しかし「影」に徹しきれないというのもまた、人間の悲しい性である。作家は序文や結びに登場し、時として本文中にも顔をのぞかせ、読者の様子をうかがいつつ、「自己表現」をこころみる。写本に描かれた作者の姿も、その本の制作に作者自身が関与したというのであれば、これまたひとつの「自己表現」に違いない。

第 1 章 「誠　実」　　3

図 1-1　女の都の画家「執筆中のクリスティーヌ・ド・ピザン」
（1413-1414 年、ロンドン、大英図書館、Harley ms.4431, 4r）

ここではクリスティーヌ・ド・ピザンという、当時としては異例の知的教養を具えた女性をとおして、物語作家、とりわけ女性の文化人が、読者にどのような「自分」を伝えようとしていたのかを考えることにしよう。

2. クリスティーヌのユニフォーム

　クリスティーヌ・ド・ピザン（クリスティーナ・ダ・ピッツァーノ）は1364年頃、ヴェネツィアで生を受けた。彼女の父トンマーゾ・ダ・ピッツァーノは医者兼占星術師としてボローニャ大学で教鞭をとった経験があり、フランス王シャルル5世にその能力を買われてパリの宮廷に招かれ、1368年には妻子も父の元へと向かう。

　1379年にクリスティーヌは王の秘書官兼公証人のエティエンヌ・カステルと結婚する。しかしその翌年にシャルル5世が亡くなり、1387年に父トンマーゾ、そして1390年には夫までをも喪ってしまう。その後の彼女が選んだ道は、当時の女性にありがちな神への奉仕ではなく、遺された3人の子と実母を養うべく、作家として俗世で生きることであった。さいわい、彼女は亡き父から当時としては破格の教育を授けられていた。天賦の才とたゆまぬ努力により、彼女のつくった詩文はしだいに宮廷内で注目を集めるようになる。

　クリスティーヌは1400年前後に完成した『百のバラード（*Cent ballades*）』を皮切りに、1418年に戦火のパリを逃れ、娘のいるポワシーの修道院で隠遁生活に入るまでのおよそ20年間、バラードやロンドー、有名な薔薇物語論争に関わる著作、シャルル5世伝、著名婦人列伝、教育論、政治論、軍事論、自伝的著作、宗教的著作など、幅広いジャンルにわたって30以上の作品を執筆し、それらをシャルル6世とその妻イザボー・ド・バヴィエールをはじめとする王侯貴顕に献じた。最晩年、オルレアンの少女の活躍を、ポワシーで伝え聞き、強い感銘を受けたクリスティーヌは『ジャンヌ・ダルク讃歌（*Le Ditié de Jehanne d'Arc*）』を書き、これが遺作となった[1]。

　クリスティーヌは作家であるのみならず、自分の作品の「出版者」でもあった[2]。彼女は秘書官をつとめていた夫から、カリグラフィーなど、文書をつ

くる技を習得したのではないかと考えられている[3]。クリスティーヌの自筆稿は、大小あわせて 54 確認されているが、注目すべきは、そのうち 36 の写本に挿絵が付けられていることである。現存する最古の自筆稿で、王弟ルイ・ドルレアンに献じられた『オテアの書簡（*Epistre Othea*）』の写本（フランス国立図書館所蔵仏語写本 848 番）には、すでに挿絵がみられるが（図 1-2）、この「最初の書簡の画家（Maître de la première Épître）」による 4 枚の挿絵は、すべてグリザイユで描かれている。当初の挿絵がモノクロであったのは、クリスティーヌがまだ経済的に余裕がなかったためであると考えられているが、続いて彼女の作品に関わった「羊飼いの画家（Maître de la Pastoure）」、「ジャンヌ・ラヴネルの画家（Maître de Jeanne Ravenelle）」、「シャンティイの青・黄・薔薇色の画家（Maître bleu-jaune-rose de Chantilly）」、「聖母戴冠の画家（Maître du Couronnement de la Vierge）」は、背景や服、小道具などの一部を彩色する、いわゆるドゥミ・グリザイユで主に仕事をしている（図 1-3）[4]。

挿絵が目に見えて華やかになるのは、「オテアの書簡の画家（Maître de l'Épître Othéa）」の登場以降である。この画家は『運命の変転の書（*Le Livre de la Mutacion de Fortune*）』が 1403 年 11 月に完成した直後にクリスティーヌのスクリプトリウムに入り、1407 年頃まで彼女のために働いている。「エジャートンの画家（Maître d'Egerton）」や「サフランの画家（Maître au safran）」らとの共同制作もある。

しかしクリスティーヌの作品を最も世にひろく知らしめたのは、やはり「女の都の画家（Maître de la Cité des dames）」であろう。イタリア絵画を学んだといわれるこの画家の活動時期は、1401 年から 1420 年と長く、関与した作品も、ボッカッチョの『名士伝（*De casibus virorum illustrium*）』や『デカメロン』の仏語版など、ゆうに 50 を超える[5]。1405 年に完成した『女の都（*La Cité des dames*）』に初めて挿絵をつけた画家は、クリスティーヌ作品の集大成であり、彼女にとって最も重要なパトロンのひとりであるイザボー・ド・バヴィエールに献じられた大英図書館所蔵写本ハーレイ 4431 番（以下、「ハーレイ本」）の作画において、主導的役割を果たしている[6]。

これらの挿絵入り写本のほとんどすべてにクリスティーヌが描かれている

図 1-2 最初の書簡の画家「ルイ・ドルレアンに『オテアの書簡』を献じるクリスティーヌ」
(1400 年頃、パリ、フランス国立図書館、ms.fr.848, 1r)

第 1 章 「誠 実」　　7

図 1-3　羊飼いの画家「ルイ・ドルレアンに『オテアの書簡』を献じるクリスティーヌ」
（1402-1404 年頃、パリ、フランス国立図書館、ms.fr. 12779, 106v）

が、それらは「書斎での執筆」、「王侯への写本献呈」、「作中への登場」という三つのパターンに分けることができる[7]。いずれにせよその姿は、シンプルで身体にぴったりした服と、角状のかぶりものという組合せで、初期写本からハーレイ本まで、一貫して変わらない（図1-1~3）。服の色については、ドゥミ・グリザイユの写本では、人物そのものに彩色がなされないことが多く、「オテアの書簡の画家」も1405-1406年あたりまでは、クリスティーヌの服を無彩色、もしくはベージュや薄茶のような淡い色調で描いている（図1-4）[8]。しかし「女の都の画家」が描いた挿絵では、すべて青い服に統一されている。

　フランス国立図書館所蔵仏語写本603番の図像（図1-5）を例にとり、クリスティーヌの姿をもう少し詳しく分析してみることにしよう。彼女は身体にぴったりした、比較的襟ぐりの広い青い服をまとっており、その袖は肘の辺りから開いて垂れ下がり、下に着ている赤い服の袖を見せている。写本に描かれたクリスティーヌの服装を分析したデュフレーヌやムッツァレッリの指摘するとおり、これはコタルディ（cotardie）と呼ばれる服である[9]。1402年から1403年にかけて相次いで成立したボッカッチョの『名婦伝（De mulieribus claris）』仏語写本（フランス国立図書館所蔵仏語写本12420番及び598番）には、コタルディを着た女性が数多く描かれているが、それには手首まで袖が閉じているタイプと、肘から手首までの長さよりもやや長め、もしくは地面に引きずるほどの長さの開いた袖が垂れ下がるタイプの2種類がみられる。598番の「ミネルウァ」の章のための挿絵では、玉座につき、さまざまな作業にいそしむ職人たちを監督するミネルウァは袖の開くコタルディを、手前で羊毛を梳く女性は袖の開かないタイプを身につけている（図1-6）。このことからは袖の開く装飾性の高いコタルディは、より高位の身分の女性にふさわしいものとされていたことがうかがわれる。

　もう一つ、クリスティーヌのつける特徴的な装飾品は、頭上に高くそびえる角状のかぶりものである。「オテアの書簡の画家」以前の画家たちが描くクリスティーヌのかぶりものも、やはり二つの角をなしているが、「女の都の画家」工房のあらわす彼女のかぶりものは、よりボリュームのあるものである。かぶりものの上に白いヴェールがかけられているため、内部の構造は

第 1 章 「誠　実」　9

図 1-4　オテアの書簡の画家「執筆中のクリスティーヌ・ド・ピザン」
（1405-1406 年、パリ、フランス国立図書館、ms.fr.1176, 1r）

図1-5 女の都の画家「執筆中のクリスティーヌ・ド・ピザン」
（1410-1411年頃、パリ、フランス国立図書館、ms.fr.603, 81v）

第 1 章 「誠　実」　　11

図 1-6　ベリー公の名婦伝の画家「ミネルウァ」
（1402-1403 年、パリ、フランス国立図書館、ms.fr.598, 13r）

よくわからないが、ソングの類推するところによれば、頭の両側で髪の毛を丸くまとめて角をつくり、ネット状のもので覆う。そしてこの髪を支えるのに、魚かクジラの骨を使うという[10]。

　このコタルディとかぶりものの組合せがどのような意味をもっているのかを知るためには、クリスティーヌと他の宮廷婦人たちがひとつの画面におさまっている写本献呈場面を検証すべきであろう[11]。ハーレイ本の冒頭には、彼女がイザボー・ド・バヴィエールに書を献じる様子が描かれている（図1-7）。王妃は、金糸で複雑な植物文様が刺繍された赤地のウップランド（houppelande）を身にまとっている。床に引きずるほど長い袖からは、毛皮の中でも最も高価なアーミンの裏打ちがのぞく。ベルトには金色のボタンか宝石らしきものがあしらわれ、鞍型のかぶりものであるブルレ（bourrelet）にも、色とりどりの小さな飾りがたくさんつけられている[12]。

　王妃のすぐ右隣に座る2人の侍女の装いは、やはりウップランドとブルレであるが、彼女らのウップランドは地味な紺地で、植物文様の小花の部分だけに金糸が使われている。ブルレの飾りも、王妃と比べればやや控えめである。さらにその右に一回り小さく描かれた4人の侍女の着衣もウップランドであるが、いずれも無地である。一番手前の侍女のまとう緑のウップランドの裏地に使われているのは、リスの毛皮であろう。髪型を見ると、クリスティーヌと同じ角状のかぶりものに白いヴェールという侍女が2人、そして黒地に金色の飾りだけがあしらわれたブルレをかぶっているのが2人である。ここからは女性の身分の違いを、服飾の種類や装飾の量で示そうという画家の配慮がよく感じとれる。先に述べたように、この写本自体がイザボー・ド・バヴィエールに献じられたものであるので、「女の都の画家」とクリスティーヌ自身が、王妃の装い、そして他の女性のそれとの違いを表現することに特に気を遣ったであろうことは、想像に難くない。

　画面に登場する女性のうち、クリスティーヌだけがコタルディをまとっている。最高位の女性がコタルディを身につけなかったわけではないが、丈量豊かなウップランドに比べれば、華やかさという点では劣る。少なくともこの画面でのコタルディは、王妃に慎ましく向かいあう作家にふさわしい衣裳

第 1 章 「誠　実」　13

図 1-7 女の都の画家「イザボー・ド・バヴィエールに書を献じるクリスティーヌ」
（1413-1414 年、ロンドン、大英図書館、Harley ms.4431, 3r）

と言えるであろう。

　コタルディがクリスティーヌのユニフォームと化しているのに比べ、他のキャラクターの着衣には、このような一貫性はみられない。『オテアの書簡』は、女神オテアからトロイアのヘクトールに宛てた書簡というかたちで、オウィディウスの『変身物語』などから取材した神話を、教訓的に解釈した作品であるが、これを初めてフルカラーで完璧にヴィジュアル化したフランス国立図書館所蔵仏語写本606番では、複数回登場するキャラクターは、挿絵ごとに着衣も髪型も異なる。恋人たちから心臓を捧げられる空中のウェヌスは、金色のブルレの上に白いヴェールをかけ、アーミンの裏打ちのある緑のコタルディを身につけているが（**図1-8**）[13]、ピュグマリオンの嘆願を聞く彼女は、結わずに流した金髪の上にオレンジ色のかぶりものをつけ、金糸の刺繍のある青いウップランドを着ている（**図1-9**）。「オテアの書簡の画家」が作画を手がけたこの写本をモデルとしたとおぼしきハーレイ本でも、服装の違いを修正しようとはしていない[14]。

　またフランス国立図書館所蔵仏語写本607番の『女の都』第一部の挿絵には、左半分にクリスティーヌと徳の三婦人（奥から手前に向かって、鏡をもつ〈理性（Raison）〉、笏をもつ〈公正（Droiture）〉、鉢をもつ〈正義（Justice）〉）が描かれている。しかし右半分で作者とともに「女の都」建設に励む〈理性〉の服装は、左側の〈正義〉と同じく、赤のコタルディに、胴着部分が白でスカート部分が赤のスュルコ・トゥーヴェール（surcot ouvert）〔袖ぐりが腰のあたりまで開いた上衣〕である（**図1-10**）。このことは『女の都』を含む5つの挿絵入り写本のうち、ブリュッセルのベルギー王立図書館所蔵写本9393番を除くすべての写本について言える[15]。さらに言えば、この右側の〈理性〉の着衣は、第二部の挿絵の〈公正〉（**図1-11**）と類似し、第三部挿絵の〈正義〉（**図1-12**）と同じものである。画家は物語の内容をじゅうぶん理解していなかった可能性が高く、またミースも言うように、クリスティーヌは自分の作品の挿絵をよく監督していなかったかもしれない。少なくとも画家は、この物語においてきわめて重要なキャラクターである徳の三婦人の服装の表現には、さほど神経質にはならなかったと言える。

第1章 「誠 実」　15

図1-8 オテアの書簡の画家「ウェヌスと子どもたち」
（1406-1408年、パリ、フランス国立図書館、ms.fr.606, 6r）

図1-9 オテアの書簡の画家「ウェヌスとピュグマリオン」
(1406-1408年、パリ、フランス国立図書館、ms.fr.606, 12v)

図 1-10 女の都の画家工房「左：クリスティーヌと徳の三婦人；
右：「女の都」を建設するクリスティーヌと〈理性〉」
(1408 年頃、パリ、フランス国立図書館、ms.fr.607, 2r)

図1-11 女の都の画家工房「〈公正〉はクリスティーヌたちを「女の都」に迎え入れる」
（1408年頃、パリ、フランス国立図書館、ms.fr.607, 31v）

図 1-12 女の都の画家工房「〈正義〉とクリスティーヌたちは、聖母と聖女たちを「女の都」に迎え入れる」
（1408 年頃、パリ、フランス国立図書館、ms.fr.607, 67v）

だからと言って、クリスティーヌはけっして挿絵に無関心であったわけではなく、むしろかなり精通していたらしいことは、写本研究者たちがたびたび引用してきた『女の都』の一節から読みとれる。〈理性〉が古代の優れた女性画家の例を挙げたことに対し、クリスティーヌは答える。

> しかし貴女が絵画の技に通じた女性たちについてお話しになられたことに関しては、私自身、本の挿絵や風景を描くことに長けたアナステーズ（Anastaise）と呼ばれる女性を知っております。この世で最高の画家たちが集うパリでも、彼女を凌ぐ者はなく、彼女ほど花のモティーフや挿絵をかくも繊細に描くことはできません。そしてその仕事は非常に高く評価されるため、彼女はきわめて豪華で贅沢な作品の仕上げを任されることになります。私は経験上、そのことを存じておりました。というのも彼女は、他の偉大な画家たちと比べても遜色ないと思われる挿絵を、私のために何枚か描いてくれたからです[16]。

女性の価値を世に喧伝するために書かれた『女の都』であるからこそ、このアナステーズが単なる架空の人物であるとは到底考えられない。彼女は『女の都』が完成した1405年までに、クリスティーヌと仕事をした逸名画家たちのうちのひとりであるのかもしれない。ともあれ画家にとって、そして写本装飾に造詣の深いクリスティーヌにとって、なによりも――登場人物の姿を統一させるよりもはるかに重要なことは、己の理想とする「作者」の姿を読者に伝え続けることであった。おかげで読者は、画面のなかに複数の人物が描かれていたとしても、青いコタルディと白いかぶりもののクリスティーヌだけは、あやまたず見つけることができる。

3. クリスティーヌの服飾観

クリスティーヌのコタルディは、高貴な身分の献呈相手に対する謙虚な姿勢をあらわすだけではない。ムッツァレッリはこの服装を「知的職業婦人の

制服(ディヴィーザ)」とみなし、「品位を失うことなく機能性を追求し」たものだと述べ、ボッカッチョの『名婦伝』仏語写本に描かれた女性の知識人、すなわち画家マルティアや作家プローバ、詩人サッポーのコタルディとの類似性を指摘している[17]。

それでは、作家の「制服(ディヴィーザ)」とはいかなるものであろうか。同時代の女性には、クリスティーヌと比較しうる対象が存在しないので、男性作家の服装を見ることにしよう。例えば『名婦伝』仏訳の冒頭には作者が描かれるのが常であるが、フランス国立図書館所蔵仏語写本12420番では学者風の薔薇色の長衣（図1-13）、598番では学僧としての灰色の修道服に身を包んでいる（図1-14）。フランスにおけるボッカッチョについては、パリ大学教授風の長衣によって、彼の年齢と権威を演出することがよくみられるが[18]、このように作者が過去の人物である場合、画家自身が作家の身分をどのようにとらえるか——「学者」か「修道士」か「写字生」か——により、その服装は大きく変わってくる。

作家の存命中につくられた写本であれば、そこに描かれた肖像は、大なり小なり本人の意思が反映されたものであると考えることができる。クリスティーヌも影響を受けたギヨーム・ド・マショーの場合、ドゥミ・グリザイユで描かれた彼自身の姿を含む写本が複数存在し、その制作にギヨーム自身が積極的に関わっていたとされるが、彼の装いは長衣であったり（図1-15）、はたまた短めのコタルディを着た粋な騎士風の姿であったりするなど（図1-16）、聖職者にして作曲家、かつ恋する抒情詩人でもあったという作者の立場をそれぞれ示している[19]。またクリスティーヌと同時期にパリの宮廷で秘書官をつとめていた聖職者ピエール・サルモンとシャルル6世の応答集の写本挿絵では、王の華麗な赤いマントや長衣と、書を献じるサルモンのシンプルな青い長衣とが好対照をなしている（図1-17）[20]。ここからは、先に見たクリスティーヌによるイザボー妃への写本献呈場面と共通する画家の配慮が感じとれる。

クリスティーヌに話を戻すことにしよう。自分の作品にシンプルに装った己の姿を好んで描かせる彼女は、服飾に対していかなる想いを抱いていたのだろうか。その答えは、彼女が『女の都』の続編として1405年に執筆した

図 1-13 聖母戴冠の画家「ボッカッチョ」
（1402 年、パリ、フランス国立図書館、ms.12420, 3r）

図 1-14 ベリー公の名婦伝の画家「ボッカッチョ」
（1402-1403 年、パリ、フランス国立図書館、ms.598, 4v）

図1-15「作曲するギヨーム・ド・マショー」
(1372-77年頃、パリ、フランス国立図書館、ms.fr.1584, 242r)

図1-16 運命の癒薬の画家「輪舞」(右端の男性がギヨーム・ド・マショー自身)
(1350-1355年、パリ、フランス国立図書館、ms. fr.1586, 51r)

図 1-17 ブシコーの画家「ピエール・サルモンのシャルル 6 世への応答と嘆願」（部分）
（1410 年、パリ、フランス国立図書館、ms.fr. 23279, 53r）

第 1 章 「誠 実」　25

女性向け教訓書『三つの徳の書、あるいは女の都の宝典（*Le Livre des Trois Vertus ou Le Trésor de la Cité des Dames*）』にある。第一部で王女などの貴婦人たちに賢明さを説いた後、第二部では宮廷で生きる女性たち——クリスティーヌ自身もこの階級に含まれる——に対して女主人への奉仕、宮廷内での人間関係、家政、そして服飾についての教訓を与える。

> 昔は公爵夫人は王妃の服を着ようとはしませんでしたし、伯爵夫人は公爵夫人の服を、一般女性は伯爵夫人の服を、娘は年長の婦人の服を身につけようとしなかったことは疑いようもありません。しかし昨今では秩序が乱れ、女性は皆同じような姿をしています。というのも誰も服装における規範を守らないからです[21]。

クリスティーヌは身分にあった服装を強く勧める。この『三つの徳の書』自体が、三つの異なる階級の女性に向けて別々に教訓を授けるものであり、また『政体の書（*Le Livre du Corps de Policie*）』では「君主」「貴族と騎士」「人民」が人体の各部位に喩えられ、国家におけるそれぞれの役割が論じられていることからもわかるように[22]、彼女は人びとが分相応の働きをすべきであると考えており、社会的ヒエラルキーの問題に関しては保守的な人間であった。
　華美な装いに対しては、彼女は一貫して手厳しい。奇を衒ったモードが蔓延する時代において、彼女はあらゆる階級の女性に戒めを与え続けている[23]。

> というのも、誰も自らの地位に飽き足りず、それどころか王の如く見せたいと望むからです。神は時としてそのような思い上がりを厳しく罰しますが、それは神が思い上がりをお許しにならないからです。過日、パリの仕立屋が伝えたのはまことに贅沢すぎるものではなかったでしょうか。彼はガティネ地方〔パリ近郊の地域〕に住むひとりの婦人のために一着のコタルディ（cote hardie）を仕立てましたが、それはブリュッセル産毛織物5オーヌ〔約6メートル〕を使ったもので、裾の4分の3が地面を引きずり、袖が足にまで届くようなものでした。神のみがそのコル

ヌ（corne）〔角状のかぶりもの〕がいかに大きく、高さのあるものであったかをご存知です。それはまことに醜いものでした[24]。

たとえコタルディであっても、高級な織物を必要以上に多く使って仕立てた、長い引き裾や袖のあるものは、宮廷婦人にふさわしくない。大仰なかぶりものもまた然りである。クリスティーヌは、若くして夫を亡くした王女に簡素な装いを勧め[25]、また都市に住む女性にも、高額だったりデザインが奇抜すぎたりする服装をやめるようにと説いている[26]。

このような教訓を発信し続ける者の肖像は、女性全般、特にクリスティーヌと同じ宮廷婦人の鑑として提示されたというべきだろう。彼女の無駄のないシンプルな装いは、まさしく彼女の服飾観そのものである。

4. 青へのこだわり

先に見たように、クリスティーヌのコタルディは、「女の都の画家」が描いた挿絵では、常に青である。クリスティーヌの10の写本制作に携わった「オテアの書簡の画家」も、青衣のクリスティーヌを描くことがあるが（図1-18）、これと同時期につくられた『オテアの書簡』写本（フランス国立図書館所蔵仏語写本606番）では茶色、『政体の書』写本では薔薇色の服にしており（図1-19）、色彩を統一しようとはしていない。

これに対して、12の写本に関わった「女の都の画家」の作画態度は一貫している。ハーレイ本につけられた132枚の挿絵のうち[27]、21枚にクリスティーヌが登場するが、その着衣は「女の都の画家」工房作の『オテアの書簡』の献呈場面（図1-20）で黒のコタルディ、同じく工房作の『長き研鑽の道の書』の献呈場面（図1-21）とその本文中で灰色のコタルディ[28]、「ベッドフォードの画家（Maître de Bedford）」が手がけた『聖母の祈り』挿絵で薔薇色のウップランド――クリスティーヌ自筆稿にみられる全図像のなかで、唯一のウップランド姿――（図1-22）であるが、それ以外の11枚ではすべて青のコタルディなのである[29]。そしてそれら「女の都の画家」以外の画家が描いた図像は、

図1-18 オテアの書簡の画家「執筆中のクリスティーヌ・ド・ピザン」
（1406-1408年、パリ、フランス国立図書館、ms.fr.835, 1r）

図1-19 オテアの書簡の画家「執筆中のクリスティーヌ・ド・ピザン」
(1406-1407年、パリ、アルスナル図書館、ms.2681, 4r)

図1-20 女の都の画家工房「ルイ・ドルレアンに『オテアの書簡』を献じるクリスティーヌ」
(1413-1414年、ロンドン、大英図書館、Harley ms.4431, 95r)

図1-21 女の都の画家工房「シャルル6世に『長き研鑽の道の書』を献じるクリスティーヌ」
(1413-1414年、ロンドン、大英図書館、Harley ms.4431, 178r)

図1-22 ベッドフォードの画家「聖母の前で跪くクリスティーヌ」
（1413-1414年、ロンドン、大英図書館、Harley ms.4431, 265r）

おそらく理由があって別な色の服にせざるを得なかったのであろう。例えば『オテアの書簡』の献呈場面の場合、ルイ・ドルレアンが金糸で動物文様が刺繍された青いウップランドをまとっているので[30]、画家はクリスティーヌの着衣が公爵と同色になるのを避けたのだろうと考えられる。『聖母の祈り』において、伝統的な青いマントをまとう聖母の前に跪くクリスティーヌが薔薇色を着ているのも、これと同様の理由である。「ベッドフォードの画家」は、これ以外の彼の担当箇所では、青を着るクリスティーヌを描いている[31]。

　なぜ「女の都の画家」は青衣の作者を描き続けたのだろうか。このこだわりは、おそらく作者自身から託されたものだと考えられるが、クリスティーヌが青に込めようとしたものは何だったのか。

　ムッツァレッリはクリスティーヌの青衣について、従来あまり着られない色であった青が、12世紀以降人気を高め、ついには最も愛される色となったというパストゥローの説を紹介しつつ[32]、彼女もそのような風潮のなかでこの色を着ることを選んだと仄めかしている[33]。青色染料を得られる大青という植物は、容易に入手できるため、庶民の服はこれで染められることが多い一方[34]、国王や貴族もこの色を好んで着た[35]。したがって青は「卑しい色」でもあり、「高貴な色」でもある。むろん両者の実際の色合いや質はまったく異なっていたはずであるが[36]、ランブール兄弟の描く『ベリー公のいとも豪華なる時禱書』の月暦図においては、貴族の着る色も農婦の服の色も、同じように鮮やかで美しい。天空や聖母のマントなどにはラピスラズリ、職人等の服にはより安価なインディゴ（インド藍）というふうに、顔料を区別して使うこともあるが[37]、写本の上ではさほど大きな美的格差を観る者に与えない[38]。

　クリスティーヌは単に流行色を身につけたにすぎないのだろうか。それとも彼女はこの色に特別な思い入れがあるのだろうか。

　彼女が色彩について述べた書として、『軍務と騎士道の書（*Le Livre des Fais d'Armes et de Chevallerie*）』（1410年頃）がある。4世紀ローマ帝国の著述家ウェゲティウスの『古代ローマ人の軍制（*Epitoma rei militaris*）』や14世紀末にオノレ・ボネによって書かれた『戦いの樹（*L'Arbre des batailles*）』などを基にして編まれた

軍事論であるが、その最終節である第4部17章は紋章論となっている。ここでは金（or）、赤紫（pourpre）もしくは赤（vermeil, rouge）、青（azur）、白（blanc）、黒（noir）、緑（vert）のシンボリズムが手短に述べられている。

> 第三の高貴な色は、青である。それは図案としては四大元素のなかで火に次いで高貴な空気をあらわす。というのもそれは純粋で透過性があり、光の影響を受けやすい性質だからである[39]。

この章全体が、『戦いの樹』129章の影響を強く受けて書かれており[40]、特に青の項目は、ボネの記述をほぼ完全に引き写したものである。彼女自身の青に対する想いは、さらに別の著作に見てとることができる。

『恋人と奥方の百のバラード（*Cent Ballades d'Amant et de Dame*）』（1407-1410年頃）は、男女二人の問答歌である。男は女に求愛するが、女は拒絶する。しかし詠い交わしていくうちに女はその熱烈な想いに応えるようになり、愛の悦びは頂点に達する。しかし男の長きにわたる不在、他者の誹謗中傷への怖れ、別の女に想いを移したのではないかという疑念のため、女の心は片時も晴れることはない。男は言う。

> 貴婦人よ、どうしてわたしをお疑いになるのですか。
> わたしは貴女の他に誰も望まず、
> 貴女のためにリボン（trece）をつけ、
> そしてわたしの態度には誠実さ（loyaulté）があらわれており、
> 服には青（bleu）のドゥヴィーズをつけているではありませんか（XCI, 1-5）[41]。

女の答えて曰く、

> 女性を愛するというのは、青を着ることでも、
> ドゥヴィーズをつけることでもないのです。

そうではなく誠実で（loyal）完全無欠な心で、
彼女を誹謗中傷から守ることに愛はあるのです（XCII, 1-4）[42]。

　恋人の不確かな言動に振り回され、ひどく苦しめられた女は死の床につき、物語は幕を閉じる。ホイジンガによれば、青い服は恋人の誠実な心を示すが、おそらく心を偽って着られたところから不実、やがて恋愛において裏切った者、裏切られた者をも意味するようになったという[43]。「不実」はともかくとして、青と「誠実」という徳の結びつきは、クリスティーヌの初期作品『薔薇の物語（*Dit de la Rose*）』（1402年）でも見られる。すなわち彼女の夢のなかに〈誠実（Loyauté）〉と呼ばれる「貴婦人にして女神（dame et deesse）」があらわれ、女性を貶めるという悪習を正す「薔薇騎士団」が創設されたことを告げる。目覚めたクリスティーヌの枕の上に置かれていたのは、金の羊皮紙の上に青い（azur）文字が書かれた憲章であった（vv.573-575）[44]。

　むろんこのシンボリズムはクリスティーヌ独自のものではなく、すでにギヨーム・ド・マショーの『真実の書（*Livre du Voir Dit*）』（1364年）に見ることができる。主人公「わたし」が、彼の読者である若き貴婦人と繰り返し書簡を取り交わすうちに恋に落ち、ようやく直にまみえることが叶った。そのとき彼女が身につけていたのは、青（asur (v.2016) / bleu (v.5183)）の地に、緑の鸚鵡を散らした服と頭巾であったが[45]、彼自身、この青を「誠実」と解している（vv.5421-5422）[46]。

　ハーレイ本を飾る最後の挿絵は、『恋人と奥方の百のバラード』のためのものである。庭園の柵に凭れて語らう男は赤いウップランド、女は青いウップランドを身につけており、テクストの着衣とは一致しない（図1-23）。しかし男の服の袖には「雲から落ちる雨粒」、すなわち涙模様がたくさんあしらわれており、それが彼の胸中をあらわしているという[47]。テクストとイメージが必ずしも一致しないというのは、『女の都』挿絵等にも見られるとおりであるが、これは男の悲しみを描きだそうという画家なりの配慮であろうか。そして女が青を着ているのは、画家が彼女のほうにこそ「まことの誠実」を見たということなのだろうか。

図 1-23 女の都の画家「庭園の恋人と奥方」
（1413-1414 年、ロンドン、大英図書館、Harley ms.4431, 376r）

寡婦であるクリスティーヌの本来の姿は、「女の都の画家」工房で描かれたような黒衣であるべきである。しかし確実に言えるのは、この世を去るまで俗世に身を置いて著述に邁進した彼女は、寡婦としての自分を読者にすすんで示そうとは思っていなかったということである。夫を亡くした悲しみを詠ったバラードを含む『百のバラード』の挿絵（図 1-1）においてですら、彼女は青をまとっているのである。

　クリスティーヌは百年戦争の渦中にあった混迷のフランス宮廷で、対立するブルゴーニュ派とアルマニャック派双方の王侯貴顕に自著を献じ、どちらかにより肩入れすることなく、政争にも巻き込まれず、彼らのあいだを上手に立ち回った。高位の身分の者たちに拒絶されず支援を受けるためには、何はさておき謙虚であらねばならない。挿絵のなかで、豪奢に着飾るパトロンたちに向きあう彼女がコタルディと白いかぶりものという、ことさらにシンプルな装いであるのはそのためである。

　謙虚さは、服の色によっても示されなければならない。ドゥミ・グリザイユの挿絵においては、パトロンの服には一部色がつけられても、クリスティーヌ自身はモノクロのままである（図 1-3）。そして挿絵がフルカラーになったとき、これまでの灰色の代わりに「女の都の画家」が選んだ色が、青だったのである。青は、貴族が好んで着る金や赤に次ぐ「第三の高貴な色」であり、「誠実」の色でもある。女性の擁護者にして恋愛詩の達人であった彼女が、恋愛においてなによりも求めたのは、「誠実」であることであった。青に託された「誠実」、それこそが彼女が読者に示そうとした己にふさわしい徳であったのかもしれない。

　だがしかし、である。自作の写本に、これほどまでに自分を描かせた作家は、後にも先にも存在しない。彼女はやはり、自分が前例のない「女性職業作家」であることを自負していたのだろうか。「誠実」の色の衣の下には、恐るべき自己顕示欲が潜んでいる。

註

1　クリスティーヌ・ド・ピザンの生涯とその作品を論じた書は数多く存在するが、最もよく参照されるのが Charity Cannon Willard, *Christine de Pizan. Her Life and Works*, Persea Books, New York, 1984 である。近年のものとしては Simone Roux, *Christine de Pizan: Femme de tête, dame de cœur*, Éds. Payot, Paris, 2006; Maria Giuseppina Muzzarelli, *Un'italiana alla corte di Francia. Christine de Pizan, intellettuale e donna*, il Mulino, Bologna, 2007（マリア・ジュゼッピーナ・ムッツァレッリ『フランス宮廷のイタリア女性──「文化人」クリスティーヌ・ド・ピザン』伊藤亜紀訳、知泉書館、2010 年）; Françoise Autrand, *Christine de Pizan: Une femme en politique*, Fayard, Paris, 2009 などがある。詳しくは拙訳の「原注」、及び「訳者あとがき」をご参照いただきたい。

2　クリスティーヌの自筆稿に関しては、Gilbert Ouy et Christine M. Reno, "Identification des autographes de Christine de Pizan", *Scriptorium*, 34, 1980, pp.221-238 を、彼女の「出版者」としての側面に関しては、J. C. Laidlaw, "Christine de Pizan. A Publisher's Progress", *Modern Language Review*, 82, 1987, pp.35-75 を参照のこと。

3　Tiziana Plebani, "All'origine della rappresentazione della lettrice e della scrittrice", *Christine de Pizan. Una città per sé*, a cura di Patrizia Caraffi, Carocci, Roma, 2003, p.50.

4　クリスティーヌの自筆稿とそれにつけられた挿絵に関しては、Millard Meiss, *French painting in the time of Jean de Berry : the Limbourgs and their contemporaries*, with the assistance of Sharon Off Dunlap Smith and Elizabeth Home Beatson, G. Braziller , New York, 1974, vol. I, pp.9-13; Patrick M. De Winter, "Christine de Pizan, ses enlumineurs et ses rapports avec le milieu bourguignon", *Actes du 104ᵉ Congrès national des Sociétés savantes, Bordeaux, 1979, archéologie*, Bibliothèque Nationale, Paris, 1982, pp.335-376; Gilbert Ouy, Christine Reno, Inès Villela-Petit, *Album Christine de Pizan*, Brepols, Bruxelles, 2012 を参照。写本の制作年、献呈先、挿絵画家等のデータは、すべてこの最新の目録に拠る。邦語文献としては、小林典子「クリスチーヌ・ド・ピザン『著作集』と貴婦人の都の画家──大英図書館 Harley 4431 写本のミニアテュールにおける構想と制作 [I]」『大谷女子短期大学紀要』42、1998 年、160-184 頁 ;「クリスチーヌ・ド・ピザン『著作集』と貴婦人の都の画家──大英図書館 Harley 4431 写本のミニアテュールにおける構想と制作 [II]」『大谷女子短期大学紀要』47、2003 年、94-116 頁 ;「クリスチーヌ・ド・ピザン『著作集』と貴婦人の都の画家──大英図書館 Harley 4431 写本のミニアテュールにおける構想と制作 [III]」『大谷女子大学文化財研究』5、2005 年、39-90 頁がある。

5　M. Meiss, *op.cit*., p.12; G. Ouy, C. Reno, I. Villela-Petit, *Album Christine de Pizan* cit., pp.154-168.「女の都の画家」とボッカッチョ作品との関わりについては、拙稿「ボッカッチョ・リヴァイヴァル──『デカメロン』仏語写本に描かれた「クライマックス・シーン」」甚野尚志・益田朋幸編『ヨーロッパ文化の再生と革新』知泉書館、2016 年 247-266 頁をご参照いただきたい。

6　この写本の全容は、以下のエディンバラ大学図書館のサイトで見ることができる

(http://www.pizan.lib.ed.ac.uk/index.html)。

7 書斎におけるクリスティーヌの姿を検討した論文としては、Susan Groag Bell, "Christine de Pizan in her study", *Cahiers de recherches médiévales et humanistes, Études christiniennes*, 2008 (http://crm.revues.org//3212) があるが、これはクリスティーヌ自身の関わっていない、15世紀後半の写本挿絵をも検討している。

8 他にデン・ハーグ、オランダ王立図書館所蔵写本 78D42 番 (1r)、ブリュッセル、ベルギー王立図書館所蔵写本 9508 番 (2r) 及び 10309 番 (1r)、シャンティイ、コンデ美術館所蔵写本 494 番 (1r) がある。

9 Laura Rinaldi Dufresne, "A Woman of Excellent Character: A Case Study of Dress, Reputation and the Changing Costume of Christine de Pizan in the Fifteenth Century", *Dress: the Journal of the Costume Society of America*, 17, 1990, p.106; 前掲『フランス宮廷のイタリア女性』65-68 頁。

10 Cheunsoon Song and Lucy Roy Sibley, "The Vertical Headdress of Fifteenth Century Northern Europe", *Dress: the Journal of the Costume Society of America*, 16, 1990, p.6; 前掲『フランス宮廷のイタリア女性』70 頁及び口絵 5。

11 前掲『フランス宮廷のイタリア女性』70、78-80 頁。

12 C. Song and L. R. Sibley, *op.cit.*, pp.6-7.

13 この挿絵の詳細については、グウェンドリン・トロッテン『ウェヌスの子どもたち——ルネサンスにおける美術と占星術』伊藤博明・星野徹訳、ありな書房、2007 年、61-70 頁、及び徳井淑子『涙と眼の文化史——中世ヨーロッパの標章と恋愛思想』東信堂、2012 年、227-228 頁を参照。

14 ハーレイ本の「心臓を受け取るウェヌス」は、やはり緑衣 (100r)、「ピュグマリオンと向き合うウェヌス」は灰色がかった青の服を着ている (106v)。なお、これら『オテアの書簡』挿絵は、「女の都の画家」本人ではなく、工房作だとされている。詳しくは、前掲「クリスチーヌ・ド・ピザン『著作集』と貴婦人の都の画家——大英図書館 Harley 4431 写本のミニアテュールにおける構想と制作 [III]」を参照。

15 M. Meiss, *op.cit.*, vol.I, p.13; 前掲「クリスチーヌ・ド・ピザン『著作集』と貴婦人の都の画家——大英図書館 Harley 4431 写本のミニアテュールにおける構想と制作 [III]」70 頁。『女の都』のテクストを含む挿絵入り写本としては、この他にフランス国立図書館所蔵仏語写本 1178 番、1179 番、そしてハーレイ本がある。

16 Christine de Pizan, *La Città delle Dame*, edizione di Earl Jeffrey Richards, a cura di Patrizia Caraffi, Carocci, Roma, 1997, pp. 192-193.

17 前掲『フランス宮廷のイタリア女性』71、77-78 頁。

18 Victoria Kirkham, "L'immagine del Boccaccio nella memoria tardo-gotica e rinascimentale", *Boccaccio visualizzato: Narrare per parole e per immagini fra Medioevo e Rinascimento*, a cura di Vittore Branca, Einaudi, Torino, 1999, vol.I, p.107.

19 マショー写本挿絵における作者のイコノグラフィーについては、Domenic Leo,

Authorial Presence in the Illuminated Machaut Manuscripts, New York University(UMI Dissertation Services), 2005, pp.89-136 に詳しい。さらに前川久美子「ギヨーム・ド・マショーと『作品集』」『文明:東海大学文明研究所』49、1987 年、13-28 頁も参照。同氏は、主人公兼語り手が作者マショー自身と完全に一致する場合には、長い衣をまとった姿で描かれると考えている(『中世パリの装飾写本 書物と読書』工作舎、2015 年、139-140 頁)。

20　ピエール・サルモンについては、ベルナール・グネ『オルレアン大公暗殺 中世フランスの政治文化』佐藤彰一・畑奈保美訳、岩波書店、2010 年、274-281 頁を参照。

21　Christine de Pizan, *Le Livre des Trois Vertus*, éd. Charity Cannon Willard et Eric Hicks, Champion, Paris, 1989, pp.157-158.

22　Christine de Pizan, *Le Livre du Corps de Policie*, éd. Angus J. Kennedy, Champion, Paris, 1998. 『政体の書』については矢吹久「クリスティーヌ・ド・ピザンの『国家論』」『法学研究』76、2003 年、245-272 頁を参照。

23　Mathilde Laigle, *Le Livre des trois vertus de Christine de Pisan et son milieu historique et littéraire*, Champion, Paris, 1912, pp.205-212.

24　Christine de Pizan, *Le Livre des Trois Vertus* cit., p.159.

25　*Ibid*, p.89.

26　*Ibid*, p.177.

27　ハーレイ本の挿絵構成に関しては、註 4 に挙げたものの他に、Sandra L. Hindman, "The Composition of the Manuscript of Christine de Pizan's Collected Works in the British Library", *British Library Journal*, 9, 1983, pp.93-123 を参照のこと。ちなみにその 132 枚のうち、101 枚が『オテアの書簡』のためのものである。

28　180v, 183r, 188r, 189v, 192v, 196v, 218v.

29　すなわちイザボー妃への写本献呈場面(3r. 図 1-7)、『百のバラード』挿絵(4r. 図 1-1)、『二人の恋人の論争』挿絵(58v)、『三つの審判の書』挿絵(71v)、『ポワシーの物語の書』挿絵(81r)、『真の恋人たちの公爵の書』挿絵(143r)、『道徳的格言』挿絵(259v)、『道徳的教訓』挿絵(261v)、『女の都』挿絵(290r, 323r, 361r)。それぞれの挿絵の担当画家については、M. Meiss, *op.cit.*, vol.I, pp.292-296 及び前掲「クリスチーヌ・ド・ピザン『著作集』と貴婦人の都の画家——大英図書館 Harley 4431 写本のミニアテュールにおける構想と制作 [III]」82-83 頁を参照。

30　ルイ・ドルレアンのドゥヴィーズに関しては、前掲『涙と眼の文化史』128-139 頁を参照。ちなみに『長き研鑽の道の書』の献呈場面(図 1-21)でシャルル 6 世が着る黒いウップランドの袖に見られる動物文様は虎である。シャルル 6 世の虎のドゥヴィーズについては、徳井淑子『色で読む中世ヨーロッパ』講談社、2006 年、171 頁および『図説ヨーロッパ服飾史』河出書房新社、2010 年、55-56 頁をも参照。

31　『道徳的格言』挿絵(259v)と『道徳的教訓』挿絵(261v)。

32 前掲『青の歴史』50-64 頁。

33 前掲『フランス宮廷のイタリア女性』66 頁。さらに第 7 回クリスティーヌ・ド・ピザン国際学会（2009 年 9 月 22-26 日、ボローニャ）における同氏の口頭発表 "La "divisa" di Christine e la moda del suo tempo" も参照。

34 大青の性質については、拙著『色彩の回廊』106-107 頁を参照。

35 青の両義的側面については、徳井淑子『服飾の中世』勁草書房、1995 年、62-65 頁を参照。

36 ミシェル・パストゥロー「青から黒へ——中世末期の色彩倫理と染色」『中世衣生活誌　日常風景から想像世界まで』徳井淑子編、勁草書房、2000 年、128-129 頁。

37 写本における顔料の使い方については、現在ナポリの国立図書館に所蔵されている 14 世紀末に書かれた作者不詳のマニュアル『彩色技法について（*De Arte illuminandi*）』に詳しい。青色顔料に関しては、*De Arte illuminandi*, a cura di Franco Brunello, Neri Pozza, Vicenza, 1992, pp.60-67 を参照。

38 小林典子「ジャン・ルベーグ集成『色の書』にみるジャック・クーヌの技法書——14・15 世紀フランス古文献とパリ・ミニアテュール彩色法の刷新〔2〕」『大阪大谷大学文化財研究』9、2009 年、104-105 頁。

39 Christine Moneera Laennec, *Christine «Antygrafe»: Authorship and Self in the Prose Works of Christine de Pizan, with an Edition of B. N. Ms. 603 «Le Livre des Fais d'Armes et de Chevallerie»*, Ph. D. diss., Yale University, 1988, p.292. 『軍務と騎士道の書』原典は、この博士論文に全文が収められている。英訳としては Christine de Pizan, *The Book of Deeds of Arms and of Chivalry*, translated by Sumner Willard, edited by Charity Cannon Willard, The Pennsylvania State University Press, Pennsylvania, 1999 がある。

40 Honoré Bonet, *L'Arbre des batailles*, Antoine Vérard, Paris, 1493（http://gallica.bnf.fr/ark:/12148/btv1b7300069m）; Honoré Bonet, *The Tree of Battles*, An English Version with Introduction by G. W. Coopland, University Press of Liverpool, Liverpool, 1949, pp.205-206. ただしボネは緑については触れていない。

41 Christine de Pizan, *Cento Ballate d'Amante e di Dama*, Introduzione e traduzione di Anna Slerca, Aracne, Roma, 2007, p.238.

42 *Ibid.*, p.240.

43 ホイジンガ『中世の秋』堀越孝一訳、中公文庫、1976 年、（下）232-233 頁。

44 Christine de Pizan, *Le Dit de la Rose*, *Œuvres poétiques de Christine de Pisan*, publiées par Maurice Roy, Firmin Didot (Société des Anciens Textes Français»), Paris, 1886-1896, tome 2, p.46.

45 Guillaume de Machaut, *Le Livre du Voir Dit*, édition critique et traduction par Paul Imbs, Librairie Générale Française, Paris, 1999, pp.214, 470-473. 『真実の書』については、辻部（藤川）亮子「Dire le Vrai——ギヨーム・ド・マショー『真実の物語詩』における語りの特性」『仏語仏文学研究』第 25 号、2002 年、3-21 頁、及び野尻真代「Guillaume de Machaut: *Le Livre du Voir Dit*.——語る「私」が生まれるとき」『フランス文学語学研究』

第 30 号、2011 年、61-72 頁を参照。

46 Georgie Augherton Gurney, *Rabelais and Renaissance Color Symbolism*, The University of North Carolina at Chapel Hill（UMI Dissertation Services）, 1974, pp.152-153;前掲『服飾の中世』41-42、59-60 頁;『色で読む中世ヨーロッパ』89-90 頁。なお、紋章官シシルが 1435-1437 年頃に執筆したと推定される紋章の色彩象徴論『色彩の紋章』（初版 1495 年）にも、青の徳として「誠実」が挙げられている（シシル『色彩の紋章』伊藤亜紀・徳井淑子訳、悠書館、2009 年、30、44 頁）。ただしこの記述が入ったのは、1505 年頃に出された第 2 版以降である。『色彩の紋章』については、次章で再度触れる。

47 Yoshiko Tokui, "Autour du motif des larmes: modes, devises et symboles au XVe siècles en France"『日仏美術学会会報』18、1998 年、35-54 頁;前掲『図説ヨーロッパ服飾史』58 頁;『涙と眼の文化史』146 頁。

2

「フランス」

——ヴァレラーノ・ディ・サルッツォとその妻

1. 青衣の勇者たち

　北イタリアのピエモンテ州クーネオ県にあるマンタ城の一室サーラ・バロナーレは、じつに奇妙な空間である。入口をくぐって最初に目に入るのは、縦12メートル、横24メートルという部屋の南壁に描かれた、泉のなかで笑いさざめきあう、裸の男女の群れである。画面左から、老人たちが貴賤を問わず中央にある泉に我先にと駆けつけ、若さを取り戻して、しばし愉悦のときを過ごしたあと、再び服をつけ、それぞれの世界へと帰っていく（図2-1）。続く西壁には、暖炉の上に大きな紋章があらわされ（図2-2）、その右から北壁、そして東壁へと向かって9人の男性、続いて9人の女性が立ち並ぶ。いずれも華麗に装ってはいるものの、その風貌はまことに気高く、高貴かつ高潔な人物たちであることは疑いない（図2-3）。そして東壁中央の壁龕には、左右に聖人を伴った磔刑図が描かれている（図2-4）[1]。

　12世紀に建造されたマンタ城は、サルッツォ侯爵トンマーゾ3世（1356?-1416年）が、庶子ヴァレラーノ（1375-1443年）に遺産として贈与したものである。ヴァレラーノはこれを改築し、最も重要な広間であるサーラ・バロナーレの装飾を企図したが、かつてはその制作年を15世紀半ばまで下げる向きがあった。というのは、1570-1580年に再度増改築をおこなったヴァレリオ・サルッツォが先祖の威光を讃えるために著した『正しき狩の書（*Libro*

第2章 「フランス」　43

図 2-1 サーラ・バロナーレ南壁《若返りの泉》

図 2-2 サーラ・バロナーレ西壁

第 2 章　「フランス」　45

図 2-3　サーラ・バロナーレ北壁《九人の英雄と九人の女傑》

図 2-4 サーラ・バロナーレ東壁の壁龕

delle formali Caccie』（1587 年）には、マンタ城の壁画は、ヴァレラーノの息子ジョヴァンニが、バーゼルの公会議で諸侯の同意を取り付けるべくドイツの各宮廷を回っていた 1444 年、ザクセンにある城のひとつで目にしたもののコピーであると記されているためである[2]。しかし肝心のヴァレラーノは、その前年に亡くなっており、さらにこの壁画に描かれた服飾と、15 世紀前半の北イタリアの世俗絵画にみられるモードとを比較検討したロボッティによれば、サーラ・バロナーレの壁面には 1430-1440 年代に流行した上腕部に膨らみのある袖や、円球状のかぶりものであるバルツォ（balzo）などが認められない。したがって改築に要する期間をも考慮すると、壁画はそれ以前、すなわち 1416 年のトンマーゾの死からしばらく経過した 1420 年代前半に完成したとみなされる[3]。作者については、トリノの宮廷画家ジャコモ・ヤクエリオ（Giacomo Jaquerio）やジャック・ド・イヴェルニー（Jacques de Iverny）、アイモーネ・ドゥーチェ（Aimone Duce）、ジャン・バプテュール（Jean Bapteur）など、北イタリアで活動した画家の名が挙げられるが、いずれにしろ確証はなく、今日では「マンタの画家（Maestro della Manta）」と総称するのが最も適切であると考えられている[4]。

　この部屋全体を貫くテーマは、けっして明確なものとは言えない。南壁の《若返りの泉》については、トンマーゾが 1403-1405 年のパリ滞在時に入手し、自国に持ち帰った『フォーヴェル物語（*Le Roman de Fauvel*）』（1310-1314 年頃）写本（フランス国立図書館所蔵仏語写本 146 番）の影響を指摘されている[5]。次いで西壁の暖炉の上には楽師たち、ヴァレラーノの紋章、そのすぐ右から北、東の三壁面にわたって描かれている《九人の英雄と九人の女傑》は、トンマーゾ自身の作である『遍歴の騎士（*Le Chevalier Errant*）』に登場する人物たちである。さらに女傑ペンテシレイアの隣の壁龕には、聖母と福音書記者ヨハネに見守られる磔刑のキリスト、その左右に佇むのは洗礼者聖ヨハネ、及びガリアで宣教したローマ生まれの聖人クインティヌスである（図 2-5）。この一見まったく関連のない三つの主題については、「若返りの泉」への道行きという、いたって世俗的かつ放埒な行為が、18 人の偉人たちを経て、最終的に十字架上のキリストによって浄化されるとみなすことで、研究者たちの見解は概

48

図 2-5 サーラ・バロナーレの壁面構成

(Steffi Roettgen, *Affreschi italiani del Rinascimento : Il primo Quattrocento*, Panini, Modena, 1998, p. 48 を基に作成)

第 2 章 「フランス」　49

図 2-6　ヘクトール　　　　　　　　図 2-7　ペンテシレイア

ね一致している[6]。

　1984年から87年にかけて修復されたサーラ・バロナーレの壁面は、明るく、瑞々しい色彩にあふれており、そのなかで各所に配された青衣の人物たちは、画面全体を引き締める役割を果たす。とりわけ《九人の英雄と九人の女傑》の先頭、深い青をまとうトロイアのヘクトール（図2-6）は、同じ色を身につけたアマゾネスのペンテシレイア（図2-7）と広間を挟んで向き合う位置に立ち、18人の勇者たちの両脇を固める。さらに青地の紋章をあしらった胴着をつけた人物も、2人見てとれる。「九人の英雄と九人の女傑」は、14世紀末から16世紀初頭にかけて、たびたび文学と美術の両分野で表現されてきたテーマであるが、マンタ城の勇者の装いは、それぞれの個性と結びつくものとなっているのだろうか。そしてそのうちの4人がまとう青には、何か特別な意味が込められているのであろうか。

2.「九人の英雄と九人の女傑」

　マンタ城の作品を検討する前に、まずは「九人の英雄と九人の女傑」というテーマがどのように生じてきたかを見ていくことにしよう。

　「九人の英雄」が初めて定義されたのは、ジャック・ド・ロンギョン（Jacques de Longuyon）の武勲詩『孔雀の誓い（*Vœux du Paon*）』（1310-1312年頃）である。異教徒の英雄としてヘクトール、アレクサンドロス、カエサル、ユダヤ人としてはヨシュア、ダヴィデ、ユダ・マカバイ、そしてキリスト教徒のアーサー王、シャルルマーニュ、ゴドフロワ・ド・ブイヨンが挙げられており[7]、どの文芸作品においても、この顔ぶれは、ほぼ変わらない[8]。

　片や「英雄」の対になる存在として、「女傑」を初めて設定したのは、ユスターシュ・デシャン（1340?-1404年頃）である。彼のバラード403番には、「九人の英雄」に混じってデルフィレ（Deiphile）、テウカ（Tantha）、セミラミス（Semiramis）、ペンテシレイア（Panthasilée）、ヒッポリュテ（Ypolite）、トミュリス（Thamaris）、マルペシア（Marsopie）、メナリッペ（Manalope）、シノペ（Synope）の名が連ねられているものの[9]、知名度に関して言えば、男性陣とは到底釣

り合いがとれない。デシャンがこれらの女性たちに関する知識を得た典拠のひとつとして、ホイジンガはユスティヌスの『ピリッポス史（*Historiarum Philippicarum*）』（2-3世紀）を挙げているが[10]、たしかにここにはアッシリアの女王セミラミス、アマゾン族の女王であるペンテシレイア、ヒッポリュテ、マルペシア（マルテシア）、ランペト、メナリッペ（メラニッペ）、そしてスキタイの女王トミュリスに関する記述がみられる[11]。同じくアマゾネスのシノペは、オロシウスの『異教徒に対する歴史（*Historiae adversus paganos*）』（416-417年）に[12]、テーバイ攻めの七将の一人テューデウスの妻デルフィレ（デイフィレ）は、スタティウスの『テーバイ物語（*Thebais*）』（1世紀末）に登場し（II, 373; VIII, 591）[13]、テウカ（テウタ）については、ローマ人を殺したイリュリアの女王として、プリニウスが触れている（『博物誌』XXXIV, 24）[14]。

　これらの古代の史家たちが常に強調してきたのは、彼女らの武勇よりもむしろ、好戦的で残忍な性格と残虐な行為である。しかし時代が下るにつれ、彼女らにはエピソードが付け加えられ、それに伴って単なる悪女の誹りは免れることになる。例えばデルフィレは、『テーバイ物語』の翻案作品『テーベ物語（*Le Roman de Thèbes*）』（1150年頃）では役割が拡大解釈され、夫を助けて街を破壊した烈女となっている[15]。またトロイア贔屓の西欧中世社会において、ギリシア人との戦闘のなかで斃れたペンテシレイアは、アキレウスに討たれたヘクトールと並び称される武人である[16]。

　マクミランによれば、デシャンが先の9人を選択することになったのは、彼が詩作にあたって直接参照したのが、ジャン・ル・フェーヴルの『喜びの書（*Le Livre de Leesce*）』（1372年頃）だからであるという[17]。13世紀末の女性嫌悪論者マテオルスの『嘆きの書（*Liber lamentationum*）』を仏訳したル・フェーヴルは、この『喜びの書』という4000行弱の長詩によって女性の名誉回復を図り、ルクレティアやペーネロペーといった貞女の鑑と共に、「九人の女傑」の善（bonnes）と徳（vertueuses）を讃美し、テウカにいたっては「貞節にして優美、／武器をとれば、まことに勇敢（chaste et gracieuse / Et aux armes moult courageuse）」と称えている[18]。したがってデシャンがイメージしたのも、これらの「聖化」されたヒロインたちであると考えて間違いない。

15世紀に入ると、女傑の見直しの気運は、いっそう高まる。『薔薇物語』後編やマテオルスの書のミソジニー的側面を公然と批判し、女性擁護に尽力したクリスティーヌ・ド・ピザンは、『女の都』で女傑たちを語るにあたり、けっしてその血腥いエピソードだけが一人歩きしないように気遣っている。トミュリスといえば、ボッカッチョも『名婦伝』で伝えるように、一人息子の死の報復として、切り落としたキュロス王の首を血に浸けた逸話が有名である[19]。クリスティーヌももちろんそれに触れないわけではないが、まず最初に、彼女が「勇敢にして賢い（vaillant et sage）」女性であると述べ[20]、読者のイメージを固定してしまう。セミラミスについては、「大いなる徳を具え、軍務、計略にあたってはまことに勇猛（gran vertu en fait de fort et vertueux courage es entreprises et excercice du fais des armes）」と手放しに褒めたたえる。そしてボッカッチョがあからさまに嫌悪感を示した「息子との交わり」についても、己以外の女王が自国にあらわれることを彼女が望まなかったからであり、また近親婚を禁じる法律もなかったからであると庇う[21]。『名婦伝』を参照して『女の都』を執筆したクリスティーヌではあるが、ボッカッチョのように、時として女性の愚かさや軽率さを厳しく非難し、後世への教訓として物語るのではなく、ただひたすら女性を肯定する[22]。名だたる女傑たちも、殺人者としての側面は可能なかぎり削ぎ落とされ、「賢女」「貞女」として読者の脳裏に刻み込まれるのである。

3. トンマーゾ 3 世と『遍歴の騎士』

もっともマンタ城の《九人の英雄と九人の女傑》は、ジャック・ド・ロンギョンやデシャンらの概念をそのまま受け継いだ存在というわけではない。先にも述べたとおり、彼らはサルッツォ侯爵トンマーゾ 3 世による教訓的寓意文学作品『遍歴の騎士』の登場人物である。その『遍歴の騎士』、そして作者トンマーゾと彼の治めたサルッツォという地について多少触れておこう。

サルッツォは、もともと 10 世紀後半に神聖ローマ皇帝オットー 1 世から領地を受けたアレラーモ・デル・モンフェッラートの子孫デル・ヴァスト（Del

Vasto）家によって治められていた。12 世紀末以降、近隣のサヴォイア公国と小競り合いを繰り返していたサルッツォ侯国は、後ろ盾としてフランスとの関係を強化する。トンマーゾの父フェデリーコ 2 世（1332-1396 年）はその方針を堅守し、1376 年にはサルッツォのサン・ジョヴァンニ教会の鐘楼の尖塔に、フランスの庇護のしるしとしての「青銅の鶏」をつけたという[23]。そして息子トンマーゾも、1374-1375 年にフランスとの同盟を更新すべく父とともにパリに赴いて以来、たびたびフランスを訪れ、1403 年にはパリでフランス女性マルグリット・ド・ルーシー（Marguerite de Roussy）と結婚している。トンマーゾは母ベアトリクスもフランス人なので、フランス語を母語としていた可能性が高い。

『遍歴の騎士』は 1394 年、トンマーゾがロンバルディアのモナステローロでサヴォイア軍の捕虜となり、翌年までトリノに幽閉されていた最中に手がけたフランス語の作品で、15 世紀初頭のフランス滞在時に完成したとされる[24]。トンマーゾが出入りしていたシャルル 5 世、及びシャルル 6 世の宮廷で生まれた文学作品の影響がみられ、ギヨーム・ド・マショーの『真実の書』やクリスティーヌ・ド・ピザンの『運命の変転の書』と同じく、散文と韻文が交互にあらわれるという構成をとっている。またアレゴリーの形成という点では、『薔薇物語』の影響がとりわけ強く——〈愛神（Dieu d'Amour）〉や〈歓待（Bel Acqueil）〉など、同じ寓意的人物が登場する——、物語中盤のトロイア戦争のエピソードについてはブノワ・ド・サント・モールの『トロイ物語（*Le Roman de Troie*）』（1165-1170 年頃）に負うところが大きい。その一方で、城の図書室にあったはずのダンテやボッカッチョ作品をトンマーゾが参照した形跡は、ほとんどみられない。というのも、そもそも彼が日常的に使用していたのはフランス語に近いピエモンテ方言であって、いわゆるトスカーナの「イタリア語」を知っていたという確証はないからである。したがって彼は、フランス語とラテン語作品のみにあたって創作をおこなったと考えられる[25]。ここで物語の概要を述べておくことにしよう。

ある春の日、森で狩をしていた「わたし」（騎士）は〈知識（Congnoissance）〉という名の女性と出会い、彼女の指示のもと、「高貴な王（noble roy）」によっ

て武装させられ、東方に赴く。旅の途上、とある修道院に泊まると、7人の修道士が彼にあらゆる罪を犯すよう仕向ける。やがて騎士はひとりの美しい女性と出会って恋に落ち、彼女とともに愛神の宮廷へ向かう。そこでは〈愛〉と〈嫉妬（Jaloux）〉の戦いが延々と繰り広げられ、トロイア戦争の勇者たちやアーサー王の騎士たちが活躍している。

こうして愛神の宮廷での暮らしが続くが、やがて恋人が行方不明となる。愛神のもとを離れ、彼女を探すうちに、騎士は〈運命（Fortune）〉の館にたどり着く。そこには数多くの歴史上の人物、もしくは物語作品の登場人物たちが集い、皆一様に、〈運命〉が自分たちに恩恵を与えたあと、裏切って見捨てたと不満を述べている。恋人について何の情報も得られなかったので、騎士は再び旅立つ。

長旅の果てに、騎士は最初に彼を導いた〈知識〉の館に到達し、ここでこれまでの冒険の意味がすべて解き明かされる。すなわち彼を武装させた王はキリスト、世俗の罪を犯させようとした修道士たちは「七つの大罪」、愛神はルシフェルの僕、そして〈運命〉は、まさしく人間の宿命である。若き日の快楽、愛と戦のあとに、分別がそなわり、ひとは老いていく。もし騎士が地獄落ちを望まないのであれば、徳を実践すべきであり、それが天国への道を拓くと〈知識〉は諭し、物語は幕を閉じる。

4.「選ばれし者たち」の行列

さて、サーラ・バロナーレに描かれた18人は、騎士が〈運命〉の館で出会った人物たちであり、「選ばれし者たちの邸（Palaiz aux Esleuz）」なるところに居を定める、他の偉人にも増して重要な存在である。すなわち西壁から東壁に向かって、ヘクトール、アレクサンドロス大王（図2-8）、カエサル、ヨシュア、ダヴィデ（図2-9）、ユダ・マカバイ、アーサー王、シャルルマーニュ、ゴドフロワ・ド・ブイヨン（図2-10）、次いでデルフィレ、シノペ、ヒッポリュテ（図2-11）、セミラミス、エティオペ、ランペト、トミュリス（図2-12）、テウカ、ペンテシレイア（図2-13）と続く。それぞれの足元にフランス語で詩文が記

図 2-8 ヘクトール（左）とアレクサンドロス

図 2-9 左からカエサル、ヨシュア、ダヴィデ

図2-10 左からユダ・マカバイ、アーサー、シャルルマーニュ、ゴドフロワ・ド・ブイヨン

図2-11 左からデルフィレ、シノペ、ヒッポリュテ

第 2 章 「フランス」 57

図 2-12 左からセミラミス、エティオペ、ランペト、トミュリス

図 2-13 テウカ（左）とペンテシレイア

されているが、英雄たちに付されたものは、単一脚韻の六行詩、そして一人称で統一されている。これらは『孔雀の誓い』を基にしており[26]、他の「九人の英雄」が登場する 15-16 世紀のテクスト、及び図像に付けられた文とも概ね一致する[27]。

ヘクトール

我はトロイアの生まれにして、プリアモス王の息子。
メネラオスとギリシアの者どもが
大軍でトロイアを攻囲したとき、
我は 30 人の王、その他 300 人以上を殺したのち、
アキレウスによって卑劣にも命を絶たれた。
（子なる）神のお生まれになる 1130 年前のこと。

アレクサンドロス

我は自力にて、外国(とつくに)の島々を征した。
東から西まで、我は陛下と呼ばれた。
ペルシアのダレイオス王、インドのポロス王、アルメニアのニコラオス王を殺し、
偉大なるバビロニアを我に跪かせた。
そして世界の王となり、その後毒を盛られ（て命を落とし）た。
（子なる）神のお生まれになる 300 年前のこと。

カエサル

我はかつてローマの皇帝にして王であった。
スペイン、フランス、ナバーラの全土を征し、
我が同族ポンペイウス[28]、そしてカッシウェラウヌス王を倒して、
アレクサンドリアの街を我が意に従わせた。
［空欄］
（我が息絶えたのは、子なる）神のお生まれになる 43 年前のこと。

ヨシュア

我はイスラエルの子らに大いに愛された。
神が奇跡によって太陽を止めたとき、
我はヨルダン川を渡り、紅海を超えた。
ペリシテ人は我が（攻撃を）耐え忍ぶことができなかった。
我は32人の王を殺し、自らの生を終えた。
（子なる）神のお生まれになる1400年前のこと。

ダヴィデ

我は竪琴とプサルテリウムを奏で、
不実なる巨人ゴリアテを殺した。
サウル王がその地を治めたあと、
多くの戦を経て、我は勇者となった。
そして、受肉の真の預言者となった。
世を去ったのは、（子なる）神が人となられる800年前のこと。

ユダ・マカバイ

我は偉大なる地、エルサレムに来た。
モーセの律法を護るべく、
偶像崇拝者、異教徒、不忠なる者たちを、我は倒した。
彼らに対して、我が供は少なかった。
［空欄］
世を去ったのは、受肉の500年前のこと。

アーサー

我はブリタニア、スコットランド、そしてイングランドの王であった。
征服した50人の王に領土を授け、
我が領土をかき乱す7人の巨人を倒し、

モン・サン・ミシェルで、さらなる勝利を得た。
聖杯を目にし、それからモードレッドとの戦いで
命を落としたのは、(子なる)神の御降誕後、500年のこと。

シャルルマーニュ

我はフランスにて生を受けた王にして皇帝、
スペイン全土を手中にし、そして信仰によって
確実にオーモンとアゴラン[29]を手にかけた。
サクソン人、バレンシアの将を倒し、
エルサレムに信仰を取り戻した。
世を去ったのは、たしかに(子なる)神の御降誕後、500年のこと[30]。

ゴドフロワ・ド・ブイヨン

我は代々ロレーヌ公であり、
ブイヨンの館と塔を手中にした。
ロマニアの地で、ムーア人に打ち勝ち、
コルバラン王を一撃で倒し、
エルサレムに帰還した。
世を去ったのは、我が主の(御降誕)後、1100年のこと。

これに対して女傑の銘文は、ペンテシレイアを除き、ほぼ『遍歴の騎士』のテクストと合致する[31]。

デルフィレ

デルフィレはアルギアの妹、
きわめて勇猛であった。
アテネ公の助けを得て
テーバイの者どもを苦しませた。
彼らが掠奪をはたらき、

住民を殺害したからである。
彼らは城壁も壊し、
街に火をかけた。

シノペ
シノペはボスニアの地たる
フェメニアの女王。
多くの国を征服し、
大いなる功績をあげた。
勇猛な戦士たる、かのヘラクレスは
戦に間に合わなかったが、
もし彼がそこに居合わせたならば、
おそらく（彼女に）敗れたことだろう。

ヒッポリュテ
ヒッポリュテとメナリッペは
シノペの部隊に属していた。
ふたりは部隊を指揮し、
かくも勇敢に、そして
ヘラクレスとも戦った。
彼を地に引きずり倒すまで。
その友たるテセウスは、
彼女らに手痛い目にあわされた。
いまや、汝らは驚くべきことを耳にするだろう、
如何なる者もけっして打ち破ることのできなかった者たちのことを。
ローマは（ヘラクレスとテセウスを）地獄の住人と呼ぶがゆえに[32]、
鉄でできているのかとさえ思われた者たちが、
敗れ、そして打ちのめされた。
（女たちは彼らを、）

そして他の多くのギリシア人を、
傷つけ、めった打ちにし、殺した。

セミラミス
バビロニアのセミラミスは、
玉座にあった。
まことに並びなき女性であり、
アジアを破り、征服した。
南から北まで
すべてをその支配下におさめた。
スキタイ、そしてバルベリアの人びとをも
彼女は手中にしたといわれている。
そして彼女の隊は、
勇猛な王ザラスシュトラを殺害した。

エティオペ
エティオペは戦を起こして
インドに侵略し、その地を征服した。
そこはアレクサンドロスと彼女しか足を踏み入れたことのない土地。
街が反乱を起こしたと知り、
髪を結うことなく[33]、
街を鎮め、
その叡智と力をもって
そこを支配下に置いた。

ランペト
ランペトはマルペシアとともに
フェメニアの地を所有し、
アジア、ヨーロッパ、そして

エフェソスを従わせた。
多くの地を征服し、
多くの街を破壊した。
斯くの如くして、新しく
また力強く、美しい街をつくった。

トミュリス

トミュリス、彼女は
強く傲慢なるスキタイの女王、
ペルシアとメディアの王キュロスを
捕え、容赦なく殺害した。
そして20万人もの人間をも。
それから（キュロスの）首を、
血で満たした盥に入れ、言った。
「今こそ飽きるほど血を飲むがいい」。

テウカ

古人によれば、テウカは
イリュリアを支配し、
大いなる功績のある人民、
多くの地を治めた。
そしてローマ人に大戦争を仕掛け、
多くの場所で多くの者を打ちのめした。
彼女は純潔を貫いたがゆえ、
彼女の価値はいや増すこととなった。

ペンテシレイア

女王ペンテシレイアは、
ギリシア人との戦いにさいしてプリアモス王に

援軍を乞われた。
多くの王を圧倒し、
無慈悲に戦を続け、
力ずくで敵を地に引き倒した。
戦士ヘクトール以後、
誰もこのような打撃を与えることはできなかった。

5. 英雄たちの紋章

　こうして「選ばれし者たち」の偉業がことばで称えられていることに加え、中世の文学作品中で順次形成されてきた「架空の紋章」が[34]、各人の左側にある木にかけられた盾、及び服にあらわされ、彼らの本質を伝えている。ルイーザ・クロティルデ・ジェンティーレの分析を基に、まずは英雄たちの紋章を見てみよう（図 2-14）[35]。

　　ヘクトール：赤地に、剣をもって玉座に座る金の豹
　　アレクサンドロス：赤地に、矛槍をもつ金のライオン
　　カエサル：金地に、双頭の黒鷲
　　ヨシュア：金地に、黒いカラス
　　ダヴィデ：青地に、金の竪琴
　　ユダ・マカバイ：緑の地に、金のドラゴン[36]
　　アーサー：青地に、三つの金の冠
　　シャルルマーニュ：左半分が金地に双頭の黒鷲、右半分が青地に金の百合
　　ゴドフロワ・ド・ブイヨン：銀地に、金のエルサレム十字と四つの金の小さい十字

　ライオンは中世の紋章で最も多く使われた形象であり、大帝国の創建者たるマケドニア王にふさわしい。紋章学上は「ライオンの特異な種」たる豹

第2章 「フランス」　65

ヘクトール	アレクサンドロス	カエサル
ヨシュア	ダヴィデ	ユダ・マカバイ
アーサー	シャルルマーニュ	ゴドフロワ・ド・ブイヨン

図2-14 英雄の紋章

——顔、身体ともに常に横向きのライオンに対し、顔は正面、身体は側面を見せている[37]——は、中世のトロイア戦争物語で人気随一のヘクトールのものである。

　権力の象徴としてライオンに次いで多く使われる鷲は、カエサルとシャルルマーニュに与えられている。カエサルの「金地に双頭の黒鷲」は古代ローマ帝国、シャルルマーニュのそれは神聖ローマ帝国をあらわし、フランス王家の紋章たる「青地に三つの金の百合」と組み合わされることで、ふたつのキリスト教国の統治者であることを示している[38]。

　主要な円卓の騎士たちには、12世紀末から13世紀初頭にかけて紋章が定められたが、アーサー王自身の紋章も早くからフランス王のそれとよく似た「青地に三つの金の冠」と決められた[39]。14世紀末につくられた《九人の英雄》のタペストリーのアーサー王も、この紋章が大きく描き出された服を身につけ、旗をもっている（図2-15）。そして第一回十字軍の指導者の一人であるゴドフロワ・ド・ブイヨンの盾と胴着には、「銀（argent）地に金（or）のエルサレム十字[40]」があしらわれている。これは地と紋の両方に「金属」を使うという、いわば反則的な紋章であるが、そのような特例が認められたのは、「彼がなした高貴なる征服」のゆえであると、アラゴン王アルフォンソ5世の紋章官シシルは『色彩の紋章（*Le Blason des Couleurs*）』（1435-1437年頃）のなかで説明している[41]。

　現在、フランス国立図書館に所蔵されている『遍歴の騎士』写本12559番は、おそらく著者トンマーゾ自身のために1403-1404年にパリでつくられたもので、「女の都の画家」による見事な挿絵が92枚つけられている[42]。これが1437年の時点でマンタにあったことがわかっているため、「九人の英雄」、そして「九人の女傑」の挿絵（図2-16、17）は、従来サーラ・バロナーレの図の着想源として考えられてきた[43]。ただし写本では、ゴドフロワ・ド・ブイヨンを除いては、紋章があしらわれているのが旗、盾、胴着のいずれかひとつである他、カエサルとアレクサンドロスの位置が逆であり、さらにヨシュアがドラゴンの描かれた甲冑をつけ、ユダ・マカバイがカラスの盾を携えているのがマンタ城の図像と異なる。同じユダヤの英雄ダヴィデの紋章が、サ

図 2-15 《九人の英雄のタペストリー》(部分)
(1385-1400 年、ニューヨーク、メトロポリタン美術館、クロイスターズ)

図 2-16 「九人の英雄」
(『遍歴の騎士』1403-1404 年、パリ、フランス国立図書館、ms. fr. 12559, 125r)

第 2 章 「フランス」　69

図 2-17　「九人の女傑」
(『遍歴の騎士』1403-1404 年、パリ、フランス国立図書館、ms. fr. 12559, 125v)

ウルを慰めた堅琴（「サムエル記上」16 章 23 節）であるのに比べ、「ヨシュア記」や「マカバイ記」にはこれらの動物に関する記述がみられないので、英雄との結びつきがわかりにくい。ただしドラゴンにしろカラスにしろ、負のイメージで捉えられることが多く、それは中世の百科全書的書物や、各種「動物誌」に受け継がれている。カラスには、アポロンに饒舌を罰せられて黒い鳥とされた故事（オウィディウス『変身物語』第 2 巻 632 行）が常につきまとい、ドラゴンといえば、誰もが大天使ミカエルや聖ゲオルギウスに成敗される姿を思い浮かべる。そしてこの二つの表象が与えられている人物が、『遍歴の騎士』写本とマンタ城壁画で逆転しているのは、それらが容易に交換可能であることを示している。ジェンティーレはこれらの表象が異国的・東方的であると指摘したが[44]、ともあれ隣の 3 人のキリスト者たちとの違いを明確にするために使われたものだと考えて間違いない。

6. アマゾネスの紋章

女傑たちの紋章盾は、英雄たちのシンプルなものに比べると、やや複雑である（図 2-18）。

 デルフィレ：銀地に、緑のグリフォン
 シノペ：赤地に、金の冠をつけた三人の女性の頭部
 ヒッポリュテ：金地に、上半身が青、下半身が赤のライオン。ライオンは、赤地に金の冠をつけた三人の女性の頭部の盾を掲げる。
 セミラミス：黒地に、銀の白鳥。白鳥は、赤地に金の冠をつけた三人の女性の頭部の盾を銜える。
 エティオペ：青地に、三つの金の玉座
 ランペト：左半分が赤地に金の冠をつけた三人の女性の頭部、右半分が金と青の交互雲形のヴェール[45]
 トミュリス：赤地に、三頭の金の豹
 テウカ：銀地に、黒鷲

第2章 「フランス」　71

デルフィレ　　　　　　シノペ　　　　　　ヒッポリュテ

セミラミス　　　　　　エティオペ　　　　　　ランペト

トミュリス　　　　　　テウカ

図 2-18 女傑の紋章

ペンテシレイア：[欠損]

　これと『遍歴の騎士』パリ写本における女傑たちの挿絵（図2-17）を比較すると、ヒッポリュテの盾が銀地であることを除けば、左から8人目まで紋章の並びは一致する。したがってマンタの剥落したペンテシレイアの紋章盾も、写本の彼女と同じく、「青地に六つの金の鈴、赤の斜め帯に、金の冠をつけた三人の女性の頭部」であったと思われる（図2-19）。

　しかし写本挿絵の女傑の名前は、左からデルフィレ、シノペ、ヒッポリュテ、メナリッペ、セミラミス、ランペト、トミュリス、テウカ、ペンテシレイアと記されている。つまり「黒地に白鳥」の紋章をもつのが写本ではメナリッペ、壁画ではセミラミスであり、「青地に、三つの金の玉座」は写本ではセミラミス、壁画ではエティオペなのである。これらの矛盾を生む原因は、すべてエティオペにある。

　剣や槍、鶴嘴、鉞、そして兜など、武器や武具を携える女たちの中央に立ち、悠然と櫛で髪を梳るエティオペは、デベルナルディが指摘するとおり、このマンタ城壁画でしか見ることのできない、特異な女傑である（図2-20）[46]。しかし『遍歴の騎士』パリ写本にも、これとよく似た佇まいの女性がみられる。すなわち9人の中央、セミラミスの髪は、マンタのエティオペ同様、左側はすでに編まれ、右側は流したままになっている（図2-21）。この奇妙な髪型は、ウァレリウス・マクシムスが『著名言行録（*Facta et dicta memorabilia*)』において初めて語り（IX, 3, *Ext.* 4）[47]、その後ボッカッチョの『名婦伝』や『神曲註解（*Esposizioni sopra la Comedia di Dante*)』（V, esp. litt., 59-60）、ペトラルカの「名声の凱旋」、ギヨーム・ド・マショーの『真実の書』など[48]、14世紀後半に書かれたテクストでとりあげられている逸話を踏まえたものである。

　　史家の伝えるところによると、平時のある日、セミラミスは侍女に囲まれてくつろぎ、国の風習に倣って女性らしく髪を梳りつつ編んでいたとき、バビロニアが継子の手に落ちたとの知らせが入った。彼女はこれに憤り、すぐに櫛を投げ捨て、怒りに燃えて武器をとり、軍を率いて街を包囲した。その強大な都市の降伏を要求し、長期間攻囲して弱らせ、そ

図 2-19 ペンテシレイア
（図 2-17 部分図）

図 2-20 エティオペ

図 2-21 セミラミス
（図 2-17 部分図）

図 2-22「ペンテシレイア」
(『金羊毛騎士団小紋章鑑』1435-1440 年、パリ、フランス国立図書館、ms. Clairambault 1312, 248r)

図 2-23 オテアの書簡の画家「ペンテシレイアとアマゾネスたち」
（1406-1408 年、パリ、フランス国立図書館、ms.fr.606, 9v）

してその兵力で自らの支配下に戻すまで、彼女は髪を結わずにそのままにしておいた。この勇敢な功績の証として、片側の髪は編んでまとめられ、もう片側はそのままに流している彼女の巨大な彫像が、長い間バビロニアには建てられていた（『名婦伝』II, 9-11）[49]。

マンタのエティオペがセミラミスの姿をとっていることについて、ジェンティーレは、マンタの画家が壁画制作にあたって手本にした図が、メナリッペの代わりにエティオペを入れたものであったため、セミラミスとエティオペの銘文が逆になってしまったと考える。そうなるとマンタのセミラミスは、実際はエティオペであるということになる[50]。いっぽうデベルナルディは、『遍歴の騎士』のセミラミスとエティオペの詩節が一続きのものであると考えれば、矛盾は解消すると述べる。すなわちトンマーゾは女傑のくだりを書くにあたり手本とした作品——それは神学者ジャン・ル・プティ（Jean le Petit）によって1389年頃書かれた『金という純粋な色の地に、三つの高貴なる槌の書（*Le Livre du Champ d'Or à la couleur fine et de trois nobles marteaux*）』であった可能性がある[51]——を誤読して、セミラミスの武勲を詠った詩節を、2人の人物のものとして分けてしまったのだという[52]。たしかに「エティオペ」とは人名ではなく地名「エチオピア」に他ならず[53]、これが「インド」とともに、セミラミスが征服した地であることは、ユスティヌスやオロシウスが伝えてきたとおりである[54]。

したがってパリ写本挿絵における女傑の並び順と紋章を考慮すると、マンタでセミラミスとしてあらわされた女性は、左隣のヒッポリュテの姉妹メナリッペである[55]。もっともジェンティーレもデベルナルディも、パリ写本挿絵がマンタの壁画の直接のモデルとなったと考えることには否定的だが[56]、ともあれマンタの画家が、エティオペをセミラミスの姿で描いたことは間違いない[57]。

女傑の紋章に話を戻そう。彼女らの紋章は、英雄たちのそれのように固定してはいない[58]。やや時代は下るが、15世紀半ばにリールでつくられた『金羊毛騎士団小紋章鑑（*Petit armorial équestre de la Toison d'or*）』では、デルフィレが黒鷲、

テウカはライオン、トミュリスは三つの玉座、そしてペンテシレイアは白鳥の盾と旗をもつ（**図2-22**）。美や純潔のシンボルである白鳥は、とりわけ女性にふさわしい図柄として、女傑たちに共有される。またパリ写本やマンタのシノペ、ヒッポリュテ、メナリッペ、ランペト、そしてペンテシレイアに共通して見られる「金の冠をつけた三人の女性の頭部」が、アマゾネスの表象であることは、ほぼ確実である。15世紀初頭につくられたクリスティーヌ・ド・ピザンの『オテアの書簡』写本にもすでに、「金地に、金の冠をつけた三人の女性の頭部」の盾や旗を携えて行軍するペンテシレイアたちを見ることができる（**図2-23**）[59]。そしてこれとライオンや白鳥など、別の図柄を組み合わせているのは、現実の女性の紋章が、原則として左に夫、右に実家の紋章を配するのを踏まえてのことだろう[60]。

7. 宮廷人としての勇者たち

　サーラ・バロナーレに入る者の目を何よりもまず惹きつける9人の英雄と9人の女傑の美々しい装いは、まさしく当時の最新モード総覧の感がある。英雄たちは、『遍歴の騎士』パリ写本挿絵や15世紀半ばのヴィラ・カステルヌオーヴォのフレスコ画にみられるように、甲冑姿であることも多い。しかしサーラ・バロナーレの英雄は、鎧に身を固めていたとしても、その上に必ず草花模様や紋章のあしらわれた美麗なマントや上衣をつけており、完全武装している者はひとりもいない。ヘクトールやヨシュアの着る脇の大きく開いた袖無し外套には、膝から鼠蹊部にかけて馬に乗りやすくするためのスリットが入っている。一見実用性重視のようであるが、全体的に多くの切り込み飾りがあしらわれているため、彼らは武人というよりも、むしろ宮廷人としての趣を湛えている。サーラ・バロナーレに描かれた服飾――帯、広袖や垂れ袖、切り込み飾り、毛皮やかぶりものなど――が、ブルゴーニュやシャルル6世治下のフランスのモード、特に『ベリー公のいとも豪華なる時禱書』の月暦図にみえる貴族の装いに近いことは、たびたび指摘されているとおりである[61]。

女性陣も、いずれ劣らぬ豪奢な装いで、互いに美を競いあう。シノペ（図2-11中央）とランペト（図2-12左から3人目）は、アーミンの毛皮のあしらわれたスュルコ・トゥーヴェールにマントを羽織っている。他の7人の着衣は、形はそれぞれ少しずつ異なるものの、いずれも丈量豊かなウップランドの類であると思われる[62]。そしてデルフィレ（図2-11左端）、トミュリス（図2-12右端）、テウカ（図2-13左）らの服を縁どる大小の切り込み飾りは、1410年代のフランスでつくられた写本挿絵に頻繁にあらわれる（**図 2–24**）。さらにさまざまな形のかぶりもの――デルフィレのかぶる庇型のア・ユーヴ（à huve）やヒッポリュテ（図2-11右端）の鞍型をしたブルレ、飾り玉の鏤められたネットで髪を頭の両側に角状に結い上げ、その上にヴェールをかけるというテウカのスタイルも同様である[63]。前章で見たクリスティーヌ・ド・ピザンのハーレイ本には、サーラ・バロナーレの服飾品と同じものが数多くみられるが、例えば『真の恋人たちの公爵の書（*Le Livre du Duc des Vrais Amans*）』挿絵の前方左の女性はヒッポリュテと同じ鞍型のかぶりものをつけ、男性はセミラミスやゴドフロワ・ド・ブイヨンのギルランダ（ghirlanda）〔詰め物をした環状頭飾りで、時として宝石や羽をつける〕と似たものをかぶり、画面奥中央の女性の装いは、全体的にテウカのそれにきわめて近い（**図 2–25**）。

　サーラ・バロナーレに描かれたこれらの装飾品は、おそらく勇者たち一人ひとりの個性と強く結びつくものではなく、むしろモデルとなった人物に関わると考えるべきである。実際、ヘクトールは、先に触れた16世紀のヴァレリオ・サルッツォの文書も明言するように、注文主ヴァレラーノその人の肖像であるとみなされてきたが、たしかに彼の青い服には、ヴァレラーノのモットーである leit ということばが金糸で縫い取られているのが見てとれる（**図 2–26**）。西壁の暖炉の上に描かれた紋章の両側にも大きく記されている leit は、ドイツ語の leiten（導く）の命令法であり[64]、これはトンマーゾの死後、幼い異母弟（ルドヴィーコ1世。在位1424-1475年）の後見役として、継母マルグリット・ド・ルーシーを補佐したというヴァレラーノの立場そのものをあらわしているという。そしてちょうど彼の向かいに佇むペンテシレイアは、上半身のイントーナコが大きく剥落しているものの、その青いダマス

第2章 「フランス」 81

図2-24『メアリー・オブ・グエルダースの時禱書』
（1415年頃、ベルリン、国立図書館、ms. germ. qu. 42, 19v）

図 2-25 「恋人たち」
(1413-1414 年、ロンドン、大英図書館、Harley ms.4431, 145r)

第2章 「フランス」 83

図 2-26 ヘクトールの服の拡大図

図 2-27 ペンテシレイアの服の拡大図

ク織の衣裳に、ヘクトールと同じ leit のモットーと花の刺繡が確かめられること、さらにヴァレラーノが1411年に入団したエニシダ騎士団の鎖をもっていることから、彼の妻クレメンツァ・プロヴァーナの姿を映し出しているとされる（**図2-27**）[65]。そうなると、他の英雄／女傑も誰かの肖像として描かれた可能性があり、シルヴァは歴代のサルッツォ侯爵とその妻が両端から中央に向かってほぼ左右対称に配されていると考えるが[66]、これについてはあくまで推測の域を出ない。

8. フランスへの憧憬

　現在は北壁の左下、ちょうどカエサルの足下から入室するサーラ・バロナーレであるが、もともとは螺旋階段につながる南東隅の扉が使用されていた（図2-5）[67]。つまり本来、最初に観者の目に入るのは、日のよく当たる北壁であり、これが最も重要な壁面だったのである。そして《九人の英雄と九人の女傑》は、単に目を楽しませる装飾画ではなく、『遍歴の騎士』の一場面、すなわち騎士が〈運命〉の宮廷を訪れて偉人たちと出会い、地上の栄光の儚さ、勇敢な行為に伴う悲しみを理解する次第があらわされたものなのだという[68]。むろん磔刑図がこの壁画サイクルの終点となるのであれば、そのような教訓がこの空間に隠されていないとは言えない。しかしなにより観者を惹きつけるのは、先代サルッツォ侯爵自ら手がけた文学作品の存在よりも、洗練された世俗的な、あまりに世俗的な美しさである。大広間の壁面を最大限に活かし、縁飾りや飾り玉ひとつひとつ、織物の草花文様にいたるまで微細に描き出されたあらゆる種類の服飾品は、ここに足を踏み入れた宮廷人たちの心を強く捉えたことであろう。ちなみにシノペとランペトのまとう、引き締まった腰を強調するスュルコ・トゥーヴェールは、15世紀前半当時のイタリア中・南部にはほとんどみられないことを考えると、1410-1420年代のピエモンテは、フランス・モードが席捲した特別な地域であったと言える。

　英雄／女傑のなかには、アキレウスに討たれたヘクトールやペンテシレイア、野望の道半ばにして斃れたアレクサンドロスのように悲劇的な死を迎え

た者もいるし、淫欲の罪により地獄の第二圏の住人とさせられたセミラミス（ダンテ『地獄篇』5: 55-60）など、「悪女」のレッテルを貼られた女性もいる。しかしサーラ・バロナーレの18人はそのような暗い背景を微塵も感じさせない。彼らはいずれも14-15世紀のフランス文学作品のなかで美化され、男性は雄々しく凛々しい宮廷人、女性は貴婦人へと変貌した。

そして彼らの両脇を固めるのが、共に金字で leit（導け）のモットーが刺繍された青衣をまとうヘクトールとペンテシレイアである。ボッカッチョやクリスティーヌ・ド・ピザンは、ペンテシレイアがヘクトールの名声を伝え聞き、まだ見ぬ彼に恋した逸話を紹介しているが[69]、女性に対してかなり辛辣なボッカッチョが、彼女については、その美貌と知性、武勇を絶賛し、一言も欠点を挙げていないのは興味深い。壁画の注文主ヴァレラーノとその妻クレメンツァが、自らを重ね合わせる勇者として、この二人を選んだのは至極もっともな話である。

こうして18人の勇者の行列は、青に始まり、青に終わる。青は暖炉の上に描かれたヴァレラーノ自身の紋章、そしてサルッツォ侯国の紋章に使われているが、いまだ紋章の色として、皇帝の色たる赤が優勢であった当時のイタリアにあって、「上が青、下が銀」という組合せはきわめて珍しく[70]、ここにも青を好むフランス文化の強い影響力が感じられる。さらにシルヴァによれば、《若返りの泉》の壁面では、無分別の色である赤が優勢であるのに対し、ヴァレラーノ夫妻のまとう青は「威厳（dignità）」と「正義（giustizia）」のしるしであり、金糸の縫い取りとあわせてフランス王家を想起させるという[71]。青と金の組合せは、アーサー王とシャルルマーニュの服と盾、エティオペ（実際はセミラミスと思われる）とランペトの盾に使われており、当時最も好まれた配色であったと言ってよいだろう。先に見たように、アーサー王の紋章は、明らかにフランス王家のそれの変奏であり、続いてシャルルマーニュの紋章が1350年頃以降に登場し[72]、セミラミスの「青地に、三つの金の玉座」も同じ発想から生まれている[73]。

ところがヴァレラーノ自身のフランスに対する想いは、じつはよくわからない。義理の母がフランス人であったにせよ、実母は不明であり、加えて彼

が確実にパリの宮廷に滞在していたのは、シャルル6世からエニシダ騎士団の称号を授与された1411年のみなのである[74]。ただひとつ確かなのは、フランス文学から生まれたサーラ・バロナーレの偉人たちが、先代トンマーゾ3世が政治的庇護を求め、その生涯でしばしば訪れ、文化的にも依存していたフランスで流行した服飾品、そして色彩を身につけ、あらゆる意味でフランス的な美意識に縛られた存在だということである。

註

1 サーラ・バロナーレの歴史、そしてその壁画サイクルに関しては、特に以下の論考を参照した。Paolo D'Ancona, "Gli affreschi del castello di Manta nel Saluzzese", *L'Arte*, VIII, 1905, pp. 94-106 e pp. 183-198; Noemi Gabrielli, *Arte nell'antico marchesato di Saluzzo*, Istituto Bancario San Paolo di Torino, Torino, 1974; *La Sala baronale del Castello della Manta*, a cura di Giovanni Romano, Olivetti, Milano, 1992; *Le Arti alla Manta. Il Castello e l'Antica Parrocchiale*, a cura di Giuseppe Carità, Galatea, Torino, 1992; Steffi Roettgen, *Affreschi italiani del Rinascimento: Il primo Quattrocento*, Panini, Modena, 1998, pp. 42-59; Simone Baiocco, Simonetta Castronovo, Enrica Pagella, *Arte in Piemonte Vol. II. Il Gotico*, Priuli & Verlucca, Ivrea, 2003, pp. 124-133; Anne Dunlop, *Painted Palaces. The Rise of Secular Art in Early Renaissance Italy*, The Pennsylvania State University, Pennsylvania, 2009, pp.1-13, 148-155; Romano Silva, *Gli affreschi del Castello della Manta. Allegoria e teatro*, Silvana, Milano, 2011.

2 これは以下の書で確認することができる。Andreina Griseri, *Jaquerio e il realismo gotico in Piemonte*, Edizioni d'Arte Fratelli Pozzo, Torino, 1966, pp.150-154.

3 Carlo Robotti, "«Moda e costume» al Castello della Manta（Indicazioni per la datazione degli affreschi della sala baronale）", *Bollettino della Società Piemontese di Archeologia e Belle Arti*, XLII, 1988, pp. 39-56.

4 G. Romano, "Per un eroe senza nome: Il Maestro della Manta", *La Sala Baronale del Castello della Manta* cit., pp. 1-8; S. Roettgen, *op. cit.*, p. 47.

5 運命女神の力により、君主となった黄褐色（fauve）の馬を主人公とした物語で、フィリップ4世美王（在位1285-1314年）、ルイ10世（在位1314-1316年）、フィリップ5世（在位1316-1322年）の時代を風刺している。フランス王国書記官を務めたジェルヴェ・デュ・ブュス（Gervais du Bus）の作とされる（Maria Luisa Maneghetti, "Il manoscritto francese 146 della Bibliothèque Nationale di Parigi, Tommaso di Saluzzo e gli affreschi della Manta", *La Sala baronale del Castello della Manta* cit., pp. 61-72）。

6 S. Roettgen, *op. cit.*, p. 46; R. Silva, *op. cit.*, pp. 26-32.

7 テクストは *The Buik of Alexander, or The Buik of the Most Noble and Valiant Conquerour Alexander the Grit, by John Barbour*, edited, in four volumes … by R. L. Græme Ritchie (The Scottish Text Society, NS 12, 17, 21, 25), William Blackwood, Edinburgh- London, 1921-1929, vol. 4, pp. 402-406.『孔雀の誓い』については、*Les Vœux du Paon de Jacques de Longuyon: originalité et rayonnement*, sous la direction de Catherine Gaullier-Bougassas, Klincksieck, Paris, 2011 を参照。

8 Paul Meyer, "Les Neuf Preux", *Bulletin de la Société des Anciens Textes Français*, IX, 1883, pp. 45-54; Roger Sherman Loomis, "Verses on the Nine Worthies", *Modern Philology*, vol. 15, No. 4, 1917, pp. 211-219; Glynnis M. Cropp, "Les vers sur les neuf preux", *Romania*, vol. 120, 2002, pp. 449-482. またシェイクスピアの『恋の骨折り損 (*Love's Labour's Lost*)』(1595-1596 年) においては劇中劇として演じられており、時代が下ってもこのテーマは根強い人気を誇っていたことが窺える (ウィリアム・シェイクスピア『恋の骨折り損』小田島雄志訳、白水社、1983 年、157-158 頁)。

9 Eustache Deschamps, *Œuvres complètes de Eustache Deschamps : publiées d'après le manuscrit de la Bibliothèque nationale*, par le marquis de Queux de Saint-Hilaire et Gaston Raynaud, Firmin-Didot, Paris, 1882, tome III, pp. 192-194. これらの名前については、概ね各種邦訳の一般的な表記に則った。

10 前掲『中世の秋』(上) 134 頁。

11 ポンペイウス・トログス／ユニアヌス・ユスティヌス抄録『地中海世界史』合阪學訳、京都大学学術出版会、1998 年、42-44, 52-54, 64-67 頁。

12 Paulus Orosius, *The Seven Books of History against the Pagans*, translated by Roy J. Deferrari, The Catholic University of America Press, Washington D.C., 1964, p.36.

13 *Statius*, with an English Translation by J. H. Mozley, Harvard University Press, Cambridge-Massachusetts, 1969, vol.I, p.422; vol.II, p.238.

14 『プリニウスの博物誌』中野定雄他訳、雄山閣、1986 年、第 3 巻、1371 頁。

15 *Le Roman de Thèbes*, publié d'après tous les manuscrits, par Léopold Constans, Firmin-Didot, Paris, 1890, tome 1, pp. 56-57 (vv.1091-1100).

16 西欧中世社会におけるトロイア贔屓・反ギリシアの姿勢については、『ディクテュスとダーレスのトロイア戦争物語』岡三郎訳、国文社、2001 年の解説参照。

17 Ann McMillan, "Men's Weapons, Women's War: the Nine Female Worthies, 1400-1640", *Mediaevalia*, vol.5, 1979, pp. 113-139.

18 *Les lamentations de Matheolus et Le livre de Leesce, de Jehan Le Fèvre, de Ressons* (poèmes français du XIVe siècle), E. Bouillon, Paris, 1892-1895, tome II, pp. 91-92.

19 Giovanni Boccaccio, *De mulieribus claris*, a cura di Vittorio Zaccaria, *Tutte le opere di Giovanni Boccaccio*, vol.X, Mondadori, Milano, 1967, pp. 198-201.

20 Christine de Pizan, *La Città delle Dame* cit., p. 112.

21 *Ibid.*, pp. 106-111.

22 クリスティーヌの『女の都』における女性観については、前掲『フランス宮廷

のイタリア女性』83-102 頁を参照。
23 Luigi Provero, "Valerano di Saluzzo tra declino politico e vitalità culturale di un principato", *La Sala baronale del Castello della Manta* cit., pp. 9-26; R. Silva, *op. cit.*, p. 9.
24 Tommaso III di Saluzzo, *Il Libro del Cavaliere Errante*（*BnF ms. fr. 12559*）, a cura di Marco Piccat, Araba Fenice, Boves, 2008. この版には、古仏語原文と現代イタリア語訳、そしてフランス国立図書館所蔵仏語写本 12559 番の挿絵が一部収められている。現代フランス語訳としては、Thomas d'Aleran, *Le Chevalier errant*, édité par Daniel Chaubet, C. I. R. V. I., Moncalieri, 2001 がある。本節の『遍歴の騎士』成立事情と、作者トンマーゾ3世については、上記の書の解説を参照している。
25 L. Provero, *op. cit.*, p. 21.
26 *The Buik of Alexander...* cit., vol. 4, pp. 402-406（vv.7484-7579）.
27 マンタの銘文は、P. D'Ancona, *op. cit.*, pp. 195-198 の他、Marco Piccat, "Le scritte in volgare dei Prodi e delle Eroine della sala affrescata nel castello di La Manta", *Studi Piemontesi*, XX, 1991, pp. 141-166; "Le scritte in volgare della fontana di giovinezza, dei Prodi e delle Eroine", *Le Arti alla Manta* cit., pp. 175-207; Lea Debernardi, "Note sulla tradizione manoscritta del *Livre du Chevalier Errant* e sulle fonti dei *tituli* negli affreschi della Manta", *Opera • Nomina • Historiae*, Numero 4, 2011, pp.67-131 で確認することができる。特にピッカトの論考では、マンタ城壁画と、エピナル市立図書館所蔵写本 189 番やジャン・ド・ブイユ（Jean de Bueil）の『ル・ジュヴァンセル（*Le Jouvencel*）』（1461-1466 年）における「九人の英雄」の記述、15 世紀に出されたメスとパリの木版、トゥルヌミールのアンジョニー城壁画及びラ・パリス城のタペストリーにあらわされた銘文を比較している。
28 原文では 'Amunsorage'、もしくは 'munsorage' となっているが、これは従来、カエサルに敗れた人物の名と捉えられてきた。しかしレア・デベルナルディはこれを mu (n) sorage と二語に分け、「我が同族（serorge）」の意と解している。というのもカエサルはポンペイウスに対してこの呼称を使い、さらに『孔雀の誓い』にも同じ表現が見られるからである（L. Debernardi, *op. cit.*, p.72, nota 23）。
29 12 世紀フランスの武勲詩『アスプルモンの歌（*Chanson d'Aspremont*）』に登場する 2 人のサラセン人の名。
30 原文では '.V. C ans apres Diu' である。ちなみに『ル・ジュヴァンセル』等、他のテクストでは「800 年」となっている。
31 Tommaso III di Saluzzo, *op.cit.*, pp.378-380.
32 この一文は、『遍歴の騎士』テクストでは「あまりに強く、あまりに勇敢で」となっている。
33 原文は "Quant la cité santi rabelle/ Son chief lassa a atorner"。ピッカト監修の『遍歴の騎士』現代伊語訳では、"Quando la città di Sañci si rivoltò, / Lasciò un suo sostituto a governare"（サンチの街が反乱を起こしたとき、／代理人に統治させ）となっている。

しかしデベルナルディは、この解釈の不自然さを指摘し、santi は地名ではなく、「知る」という動詞であると考えた（L. Debernardi, *op. cit.*, p.88, nota 67）。

34　ミシェル・パストゥロー『紋章の歴史　ヨーロッパの色とかたち』松村剛監修、松村恵理訳、創元社、1997 年、89-92 頁。

35　Luisa Clotilde Gentile, "L'immaginario araldico nelle armi dei prodi e delle eroine", *Le Arti alla Manta* cit., pp.103-127; *Araldica saluzzese: il Medioevo*, Società per gli studi storici archeologici ed artistici della provincia di Cuneo, Cuneo, 2004, pp.93-96.

36　レットゲンはこれをバシリスクとみなすものの（S. Roettgen, *op. cit.*, p.45）、ジェンティーレ、そしてパストゥローはドラゴンであると述べ、「モーセの律法を想起させるため」の表象と考えている（Michel Pastoureau, *L'Art héraldique au Moyen Âge*, Seuil, Paris, 2009, p. 174）。

37　ミシェル・パストゥロー『ヨーロッパ中世象徴史』篠田勝英訳、白水社、2008 年、54、58-60 頁。なおパストゥローは、動物を正面から描くのはほとんど常に軽蔑的であると述べ、豹を「悪しきライオン」としているが、ヘクトールの豹の紋章はそのような負の意味をもつものではなく、単にアレクサンドロスのライオンに次ぐものとしての役割を担っているのだろう。

38　L. C. Gentile, "L'immaginario araldico ..." cit., p.108; M. Pastoureau, *L'Art héraldique* cit., p. 195.

39　M. Pastoureau, *Armorial des chevaliers de la Table ronde*, Le Léopard d'Or, Paris, 1983, pp. 46-47.

40　見た目が黄や白であっても、紋章学上は、それぞれ「金」「銀」ということばを使う。

41　前掲『色彩の紋章』41-42 頁。紋章に使われるのは、「金属」である「金」と「銀」、及び「朱（vermeil）」「青（azur）」「黒（noir）」「緑（vert）」「赤紫（pourpre）」という5つの「色」であるが、紋と地は必ず「金属」と「色」の組合せでなければならない。

42　Thomas d'Aleran, *op. cit.*, p.14. なお、『遍歴の騎士』写本としてはもう一つ、トリノ国立大学図書館所蔵の L. V. 6（挿絵画家は、「オテアの書簡の画家」）が 1405-1408 年につくられているが、1904 年の図書館の火災で大きく損傷した。これら『遍歴の騎士』図像に関しては、Ada Quazza, "Immagini per il Cavaliere Errante", *Immagini e miti nello «Chevalier errant» di Tommaso III di Saluzzo*, Atti del convegno, Torino, Archivio di Stato, 27 settembre 2008, a cura di Rinaldo Comba e Marco Piccat, Società per gli Studi Storici della Provincia di Cuneo, Cuneo, 2008, pp.15-21 を参照。

43　S. Roettgen, *op. cit.*, p. 45.

44　L. C. Gentile, "L'immaginario araldico ..." cit., p.111.

45　ヴェール（vair）は毛皮模様のことであるが、そのヴァリエーションのひとつ（ヴァルター・レオンハルト『西洋紋章大図鑑』須本由喜子訳、美術出版社、1979 年、134 頁）。

46　L. Debernardi, *op. cit.*, p.85. ちなみにテウカも武器ではなく、殉教聖女のごとく

棕櫚の葉をもっているが、シルヴァによれば、これは彼女の銘文にもある「純潔（chasteté）」のしるしである（R. Silva, *op. cit.*, p. 21）。

47　Valerius Maximus, *Memorable Doings and Sayings*, edited and translated by D. R. Shackleton Bailey, Harvard University Press, Cambridge, Massachusetts, London, 2000, vol.II, pp.330-331.

48　Francesco Petrarca, *Trionfi*, introduzione e note di Guido Bezzola, Rizzoli, Milano, 1984, p.106（ペトラルカ『凱旋』池田廉訳、名古屋大学出版会、2004 年、168 頁）；Guillaume de Machaut, *op.cit.*, pp.436-441.

49　Boccaccio, *De mulieribus claris* cit., p. 34.

50　L. C. Gentile, "L'immaginario araldico …" cit., pp.115-116.

51　Jean le Petit, *Le Livre du Champ d'Or et autre poèmes inédits*, publiés avec Introduction, Notes et Glossaire par Pierre Le Verdier, Léon Gy, Rouen, 1895, pp.69-70.

52　L. Debernardi, *op.cit.*, pp.87-100.

53　M. Piccat, "Le scritte in volgare dei Prodi e delle Eroine…" cit., pp.159-160.

54　前掲『地中海世界史』44 頁。Orosius, *op. cit.*, p.22.

55　デベルナルディは、このメナリッペは左にいるヒッポリュテのほうを向き、2 本の槍を自分と彼女のために携えているとみなす（L. Debernardi, *op.cit.*, p.90）。この姉妹たちについては『名婦伝』19-20 章「オレイテュイアとアンティオペ、アマゾン族の女王」で語られている。

56　L. C. Gentile, "L'immaginario araldico …", cit., p.115; *Araldica saluzzese* cit., p.93; L. Debernardi, *op.cit.*, pp.90-91.

57　シルヴァによれば、エティオペの仕種は、レオニダス率いるスパルタの戦士たちが、テルモピュライの戦いを目前としながらも、平然と髪を梳いていたとの故実（ヘロドトス『歴史』7: 208）を想起させるというが（R. Silva, *op. cit.*, p. 22）、デベルナルディもすでにこの説の奇妙さを指摘したように（L. Debernardi, *op.cit.*, p.88, nota 67）、セミラミス伝説に比べればほとんど知られていないギリシアの逸話を持ち出してくるのは、あまりに無理がある。なお、マンタのセミラミスの表象については、拙稿「髪を梳く女傑――サルッツォのマンタ城壁画と『名婦伝』のセミラミス」『人文科学研究　キリスト教と文化』第 47 号、2016 年、30-50 頁を参照。

58　M. Piccat, "Le scritte in volgare dei Prodi e delle Eroine…" cit., p. 161.

59　この「オテアの書簡の画家」による作画の影響が顕著なハーレイ本での同じ場面の挿絵では、「青地に、金の冠をつけた三人の女性の頭部」が盾、旗、馬覆いに使われている（103v）。

60　M. Pastoureau, *L'Art héraldique* cit., p.60.

61　Riccardo Passoni, "Nuovi studi sul Maestro della Manta", *La Sala baronale del Castello della Manta* cit., pp. 37-60; C. Robotti, "«…Clemenzia adorna di damasco azzurro, le maniche foderate di zibellino…» Moda e costume negli affreschi della sala baronale", *Le Arti alla Manta* cit. pp.163-173; Silvia Mira, "Influssi franco-borgognoni in Piemonte tra XIV e XV secolo",

Dalla testa ai piedi. Costume e moda in età gotica, Atti del Convegno di Studi, Trento, 7-8 ottobre 2002, a cura di Laura Dal Prà e Paolo Peri, Provincia Autonoma di Trento, Trento, 2006, pp.129-157; S. Roettgen, *op. cit.*, p. 43; R. Silva, *op. cit.*, p. 18.

62　スュルコはイタリアのグァルナッカ（guarnacca）、ウップランダはペッランダ（pellanda）にあたるが、従来研究者は、この壁画の服飾に言及するさいには、主としてフランス語の名称を用いており、今回もその慣例に倣った。

63　Elisabetta Gnignera, *I soperchi ornamenti. Copricapi e acconciature femminili nell'Italia del Quattrocento*, Protagon, Siena, 2010, p. 82.

64　フランス語のモットーが最も多く使われていたこの時代に敢えてドイツ語を使ったのは、この地がもともと神聖ローマ帝国領だったからである。

65　A. Griseri, *op.cit.*, pp.151-152; S. Roettgen, *op. cit.*, p. 43; R. Silva, *op. cit.*, pp. 12-13.

66　R. Silva, *op. cit.*, p.17. ただしシルヴァは侯爵妃の名前を数名勘違いしており、それを修正すると、アレクサンドロス大王はトンマーゾ3世、その向かいのテウカは、彼の妻マルグリット・ド・ルーシー、以下カエサルはフェデリーコ2世（在位1357-1396年）、トミュリスはフェデリーコ2世の妻ベアトリクス・ド・ジュネーヴ、ヨシュアはトンマーゾ2世（在位1336-1357年）、ランペトはトンマーゾ2世の妻リッチャルダ・ヴィスコンティ、ダヴィデはフェデリーコ1世（在位1330-1336年）、エティオペはフェデリーコ1世の妻マルグリット、ユダ・マカバイはマンフレード4世（在位1296-1330年）、アーサー王はトンマーゾ1世（在位1244-1296年）、セミラミスはトンマーゾ1世の妻アロイジア・ディ・チェーヴァ、シャルルマーニュはマンフレード3世（在位1215-1244年）、ヒッポリュテはマンフレード3世の妻ベアトリーチェ・ディ・サヴォイア、シノペはマンフレード2世（在位1175-1215年）の妻アラージア・デル・モンフェッラート、ゴドフロワ・ド・ブイヨンは初代侯爵マンフレード1世（在位1125?-1175年）、デルフィレはマンフレード1世の妻エレオノーラとなる。

67　R. Silva, *op. cit.*, p. 26.

68　*Ibid.*, p. 23.

69　Boccaccio, *De mulieribus claris* cit., pp. 134-137; Christine de Pizan, *La Città delle Dame* cit., p. 122-131.

70　紋章の色として青が赤を凌駕する次第については、前掲『青の歴史』62-65頁を、そしてサルッツォの紋章についてはL. C. Gentile, *Araldica saluzzese* cit,, pp.5-38を参照。

71　R. Silva, *op. cit.*, pp. 31-32.

72　L. C. Gentile, "L'immaginario araldico …", cit., p.112.

73　*Ibid.*, p.117.

74　S. Baiocco, S. Castronovo, E. Pagella, *Arte in Piemonte Vol. II*… cit., p.124.

3

「卑 賤」

——『タクイヌム・サニターティス』の人びと

1. 貴族の青、農民の青

　畑のなかで、二人の女性が向かいあう。左の白い頭巾をつけ、やや色褪せた青い服をまとう年嵩の女性は籠を差し出し、鮮やかな青の地に赤と黄の小花模様が散らされた服の女性は、そこから葉を取り出している。表題は「ミント（Menta）」。下には赤字でラテン語が記されている（**図 3-1**）。

　　熱乾 3。選択：非常に小さくて、葉に厚みがあるもの。効能：冷湿の胃に良い。難点：熱の胃に有害。難点の解消：少しの酢と油。熱の血をもたらす。冷湿の体質、老人、冬、寒い地方に適合する。

　14 世紀末から 15 世紀初頭にかけて北イタリアの宮廷で各種つくられた『タクイヌム・サニターティス（*Tacuinum Sanitatis*）』（しばしば『健康全書』と訳される）彩色写本は、この地の食の豊かさを視覚的に伝えてくれる貴重な史料であるといえよう。原テクストは 11 世紀バグダッドの医者イブン・ブトラーンの著した『タクイム・アル・シハ（*Taqwīm al-Sihha*）』（ラテン語訳成立は 1266 年以前）で[1]、古代及びイスラム医学に基づき、食物や飲料、季節や風、日常の行動、歌舞音曲、織物などの性質が手短に述べられている。もともと表形式をとっていたが、イタリアの写本の場合、なんといっても項目のひとつひとつにつ

図3-1「ミント (Menta)」
(『タクイヌム・サニターティス』1390年代、ウィーン、オーストリア国立図書館、Codex Vindobonensis Series nova 2644, 34r)

けられた美しい挿絵が魅力的である。

　数ある『タクイヌム』写本のなかでも、トレント大司教を 1390 年から 1419 年まで務めたゲオルク・フォン・リヒテンシュタイン（ジョルジョ・ディ・リヒテンシュタイン）が所持していたもの（オーストリア国立図書館所蔵 Codex Vindobonensis Series nova 2644。以下、「ウィーン写本」と略記）は、色彩の鮮やかさと風俗描写の細やかさを特徴とし、後世の挿絵にも影響を与えたと考えられている[2]。大判の挿絵の下に、各事物の性質が熱・冷・乾・湿の度数であらわされ、どのようなものが選ばれるべきか、次いでそれぞれが人体に及ぼす効能や害、リスクの解消法、いかなる年齢、季節、地方の人間に向いているかが示される。ところが挿絵は、テクストの内容を踏まえたものではない。画家は、おそらく与えられた項目から連想した自らの周囲の風景や人物を、自在に描き出している。

　これより少し前につくられたとされるリエージュ大学図書館所蔵写本 1041 番、フランス国立図書館所蔵ラテン語写本 1673 番の挿絵も風俗描写満載である[3]。しかしリエージュ写本は、植物に緑や黄の彩色が多少みられるものの、人物は線画のまま、一方のパリのものは、ウィーン写本に比べると、色調がやや淡い。ウィーン写本挿絵をとりわけ華麗なものとしているのは、多様な服飾品に踊る色彩である。しかも冒頭の「ミント」の挿絵にみられるとおり、最新流行の先の尖った赤い靴を履く右の女性には鮮やかな濃青色、それよりは明らかに身分の低い左の慎ましげな女性にはくすんだ青の服が与えられ、社会的階層に応じて着衣の色合いを描き分けようとする画家の配慮を我々は感じとることができる。

　ただし、この二人のまとう色は、現代の我々には同じ「青」として括られるとしても、パストゥロー曰く、当時の人びとにとっては「同じ色ですらな」く、濃い青は、むしろ濃い赤に近いものとして認識される[4]。その一方で、実際に農民の着衣に青が圧倒的に多かったということは、ピポニエによる 14 世紀末ブルゴーニュの農民の死後財産目録調査のおかげで[5]、いまや研究者のあいだでの定説となっている[6]。当時のあらゆる階層が登場するといっても過言ではないウィーン写本挿絵であるが、色彩のヒエラルキーは、すべ

ての挿絵に反映されているのだろうか。そしてそのような配色の法則は、他の写本挿絵にもみられるのだろうか。

2. 貴族の果物、農民の野菜

　最初にウィーン写本挿絵に描かれた服飾の特徴をみておくことにしよう。全206項目の並びは、原則として生物から非生物へという、じつに整然としたものである。

序文（4r）
果樹（イチジク、ブドウなど）（4v-20v）
野菜・穀物（メロン、キャベツなど）（21r-52v）
茹でた小麦、テリアク[7]（53r-53v）
四季（54r-55v）
ドライフルーツ（56r-56v）
風（57r-58v）
乳製品（59r-62r）
塩（62v）
パン（63r-64v）
肉・卵（65r-81v）
魚（82r-84r）
リュウゼンコウ（84v）
ワイン・水・油（85r-91v）
甘味料（92r-95r）
ロウソク（95v）
日常の行動（狩り、睡眠、運動など）（96r-102v）
音楽（103r-104r）
歓喜（104v）
織物（105r-106r）

第3章 「卑賤」　97

小鳥（106v）

　冒頭の序文、そして「イチジク（Fichus）」から「バナナ（Musse）」までの果樹を扱った34項目の挿絵は、濃い赤と青の服を着た裕福そうな男女を複数配することにより、画面全体を華やかにしたものが目立つ。例えば「酸っぱいリンゴ（Mala acetosa）」では、左の青いファルセット（farsetto）〔短く、身体にぴったりした男性用胴着〕に赤いカルツェ（calze）〔靴下〕をあわせた男が棒でリンゴをかき落とし、赤いゴンネッラ（gonnella）〔袖付きのゆったりした上衣〕の下に青い筒袖を覗かせた女性は、その実を集めようとしている（図3-2）。一見シンプルな装いではあるが、男のファルセットの裾には細かい切り込み飾りがほどこされ、女性はかなり先の尖った赤い靴を履いており、どちらにしろ労働に適した姿ではない。また「酸っぱいザクロ（Granata acetosa）」の頁の女性は、青い服の上に、緑の裏打ちのある広袖と長い引き裾をもつ薔薇色のペッランダ（pellanda）〔フランスのウップランドにあたる〕を着ているが、これはウィーン写本中、最も豪華な装いである（図3-3）。ところがイタリア人にとってはあまりにも身近な「ブドウ（Uve）」（図3-4）、実そのものが地味で小さな「イナゴマメ（Carube）」や「ドングリ（Glandes）」、「クリ（Castanee）」の人物たちは、いずれも白茶けた服を着ている。彼らの服装にとりわけリアルさが感じられるのは、その栽培や収穫に携わる農民たちを、画家が日常的に目にしていたからであろう。

　ウィーン写本には、非ヨーロッパ人も登場する。「ナツメグ（Nux indie）」（図3-5）には、尖った帽子やターバン、そして他の挿絵の人物とは若干異なる構造の半袖の胴着をつけた人物があらわされ[8]、これが外来の産物——原語は「インドの実」——であることを暗示しているが、フランス国立図書館所蔵ラテン語写本1673番では、そのような配慮はみられない（図3-6）。ただしウィーン写本でも、「バナナ」のようなまったく未知の食材の場合はこのような考証はなされず、植物そのものに関しても、苦肉の策の描き方である（図3-7）。ヨーロッパ人が実際にバナナを目にするのは、16世紀の大航海時代以降である。

図 3-2 「酸っぱいリンゴ（Mala acetosa）」
(『タクイヌム・サニターティス』1390 年代、ウィーン、オーストリア国立図書館、Codex Vindobonensis Series nova 2644, 9r)

第 3 章　「卑　賤」　99

図 3-3 「酸っぱいザクロ (Granata acetosa)」
(『タクイヌム・サニターティス』1390 年代、ウィーン、オーストリア国立図書館、Codex Vindobonensis Series nova 2644, 7v)

図3-4「ブドウ (Uve)」
(『タクイヌム・サニターティス』1390年代、ウィーン、オーストリア国立図書館、Codex Vindobonensis Series nova 2644, 5r)

第3章「卑　賤」　101

図 3-5「ナツメグ (Nux indie)」
(『タクイヌム・サニターティス』1390年代、ウィーン、オーストリア国立図書館、Codex Vindobonensis Series nova 2644, 14r)

図 3-6 「ナツメグ (Nux indie)」
(『タクイヌム・サニターティス』1360-1365 年、パリ、フランス国立図書館、ms. lat. Nouv. Acq. 1673, 12v)

第3章 「卑 賤」　　103

図3-7 「バナナ (Musse)」
(『タクイヌム・サニターティス』1390年代、ウィーン、オーストリア国立図書館、Codex Vindobonensis Series nova 2644, 20v)

続いて「甘いメロン（Melones dulces）」から「白カブ（Rape）」までの野菜及び穀物となると、64項目中29項目に、褪せた茶や青、生成りの服、あるいは「ミント」の左の婦人の頭を覆っているような白い頭巾や前掛けといった、庶民であることを強調する付属品をつけた人物が登場する[9]。つまり見た目の派手な果樹には美々しく着飾った貴族が、地面に近い位置に実る作物には庶民が組み合わされるのである。こうして挿絵画家は、各項目にふさわしいと判断した階級の人物を描きこんでいく。「夏（Estas）」や「秋（Autumpnus）」の収穫、チーズやパンの製造（図3-8）、牛や豚の屠殺や調理に携わるのは庶民、「春（Ver）」の薔薇園で遊び戯れ、「白ワイン（Vinum album）」を嗜み（図3-9）、花咲き乱れ、小鳥の囀る庭園で「歓喜（Gaudia）」に浸るのは貴族たちである。

ちなみにサレルノ医学校の健康法、いわゆる『サレルノ養生訓』（11世紀末）に、

　　甘い白いワインは一段と滋養に富んでいる。
　　赤ワインは、時に飲みすぎると、
　　便秘になったり、澄んだ声が濁ってくる[10]。

とあるとおり、当時は赤ワインよりも白ワインのほうが格上というイメージがあった[11]。ダンテの『煉獄篇』には、ヴェルナッチャ産の白ワイン漬けにしたボルセーナ産の鰻が好物の教皇マルティヌス4世（在位1281-1285年）が、大食の罪を贖っている様が歌われ（24: 20-24）、ボッカッチョの『デカメロン』第8日第3話でも、「ヴェルナッチャのぶどう酒の小川が、一滴の水も交えないで流れている」飽食の理想郷の作り話が語られている[12]。ウィーン写本の「白ワイン」挿絵において、触覚のようなつま先をもつ靴を履いた男女が、それぞれ丈量豊かな鮮やかな赤と青の服に身を包んでいるのも、そのような「高級感」の演出である。対照的に「強い赤ワイン（Vinum rebeum grossum）」は、簡素な室内で男たちが酒を酌み交わす場面である（図3-10）。こちらにも左端に赤い頭巾と足首までの長衣の男がみえるが、その靴は他の4人と同じ、飾り気のない茶色のものである。さらに白ワインが細口のガラスのデキャンタに入っており、テーブルにサクランボらしき果実が散っているのに対し、

第3章「卑　賤」　105

図3-8「生チーズ (Caseus recens)」
(『タクイヌム・サニターティス』1390年代、ウィーン、オーストリア国立図書館、Codex Vindobonensis Series nova 2644, 60r)

図3-9「白ワイン(Vinum album)」
(『タクイヌム・サニターティス』1390年代、ウィーン、オーストリア国立図書館、Codex Vindobonensis Series nova 2644, 86r)

第3章 「卑　賤」　107

図 3-10 「強い赤ワイン(Vinum rebeum grossum)」
(『タクイヌム・サニターティス』1390年代、ウィーン、オーストリア国立図書館、Codex Vindobonensis Series nova 2644, 87r)

図 3-11 「毛織物 (Vestis lanea)」
(『タクイヌム・サニターティス』1390年代、ウィーン、オーストリア国立図書館、Codex Vindobonensis Series nova 2644, 105r)

第3章 「卑 賤」　109

図 3-12「麻織物 (Vestis linea)」
(『タクイヌム・サニターティス』1390年代、ウィーン、オーストリア国立図書館、Codex Vindobonensis Series nova 2644, 105v)

こちらの容器は木製や陶器が多く、中央のデキャンタの形は寸胴で、卓上に食べ物はない。挿絵の下に「意識を取り戻させる」との効能が記されているところをみると、当時赤ワインは気付け薬としても使われていたらしい。

　ウィーン写本の終わり近くでは、織物屋の挿絵が3枚続く。人びとが直接身につける織物もまた、健康を左右する重要なアイテムなのである。「毛織物（Vestis lanea）」（図3-11）では、壮年の男性客が、赤い服を着た仕立屋に、たくさんのボタンがついた青い膝下丈のゴンネッラを仕立てさせている。13世紀の発明品であるボタンは、衣服の着脱を容易にするという実用性よりも、当初は贅沢な装飾品としてのイメージが強く、フランコ・サッケッティの『三百話』（1400年頃）137話の役人と婦人のやりとりにみられるとおり、奢侈禁止令の対象ともなっていた[13]。

> さてもっと進むと、前にたくさんのボタンをつけてるかたにお目にかかります。見つけられたご婦人に「あなたは、こんなボタンをつけられないはずですぞ」と申し上げますと、向うは「はあ、左様ですの。でも、これはボタンじゃございませんのよ、コッペッラ（coppella）〔凹状のボタンの一種〕ですからかまいませんわ、嘘とお思いなら、よくごらん遊ばせ、ボタン紐もなければボタン孔一つないですもの」とお答えです[14]。

「毛織物」の店内を見渡すと、仕立屋の徒弟が手にしているのも、机の上にある反物も、衣桁にかけられている服もすべて濃い赤と青である。「絹織物（Vestis de seta）」もほぼ同様の画面であるのに対し、「麻織物」の場面は一般家庭であり、青や白、褪せた薔薇色の服を着た女性たちが白い布を裁断し、下着らしきものをつくっている（図3-12）。当時、仕立屋は男性限定の職とされており、例外的に女性の仕立屋がいたヴェネツィアでも、彼女らが関われたのは、古着の繕いや仕立て直しであった[15]。

3. パリとローマの『タクイヌム・サニターティス』

　『タクイヌム・サニターティス』のテクスト部分が、人間をとりまくさまざまな事物に関する当時の医学的知識の集大成であるならば、挿絵のほうは、さしずめあらゆる階層や職業の人物図鑑の様相を呈している。とりわけウィーン写本挿絵は、14世紀末当時、その事物がどのような階層の人びとに最も享受されていたかを読者に伝える。そのさい、家屋や室内装飾、家具調度品にもまして我々にさまざまな情報を提供してくれるのが、衣服なのである。

　それでは『タクイヌム・サニターティス』の他の写本でも、論じられる事物と、それにふさわしい階層を組み合わせるという配慮がなされているのであろうか。ここではウィーン写本と同じく14世紀中に制作された二つの写本の挿絵を見ることにしよう[16]。

　ミラノの支配者ベルナボ・ヴィスコンティ（1323-1385年）の娘ヴェルデが所持していたフランス国立図書館所蔵ラテン語写本1673番は、ウィーン写本と同じく206枚の挿絵を含み、建築描写の巧みさ、人物や事物の曲線的で流麗な動きという点で評価が高く、画家の宮廷生活を通した視線を感じとることができる[17]。さらにその凝った服飾は、ウィーン写本に描かれているものよりも精緻な作りであるとベルティスはいう[18]。たしかに1673番写本の服飾は、創意工夫に富んだ形や色をしているものが少なくなく、例えば「甘いリンゴ（Mala dulcia）」の女性の服は、切り込み飾りを入れた赤と青の布地を交互に貼り合わせて斜め縞をつくりあげるという、きわめて複雑なものである（図3-13）。これはボルツァーノのドメニカーニ教会サン・ジョヴァンニ礼拝堂に描かれた「父親に娼婦として売られそうになる三人の娘」や「聖母の結婚の行列を先導する楽師たち」の姿を思い起こさせる（図3-14）。しかしボルツァーノの黒白の斜め縞が、人体の凹凸や服の皺などお構いなしに、ただ社会のアウトサイダーの表象として描きこまれているのとは異なり[19]、「甘いリンゴ」の挿絵は、北イタリアで実際にそのような服が着られていたことを教えてくれる。

　ウィーン写本が服の色彩の濃淡を描き分けることによって、人物の貴賤を

図3-13「甘いリンゴ (Mala dulcia)」
(『タクイヌム・サニターティス』1360-1365年、パリ、フランス国立図書館、ms. lat. Nouv. Acq. 1673, 6v)

第3章 「卑賤」 113

図 3-14 《聖母の結婚》(部分)
(1329-1330 年、ボルツァーノ、ドメニカーニ教会、サン・ジョヴァンニ礼拝堂)

読者に示そうとしているのに対し、1673番写本には、そのような工夫はあまりみられない。「ナツメグ」(図3-6) や「バナナ」など、外来の産物の挿絵に、東方的な意匠が凝らされているわけでもない。そしてウィーン写本同様、青や生成りの服の農民は数多く登場するが、その色調は貴人の青とさして変わらないのである。その代わりにこの挿絵画家がこだわるのは、布の模様や縁飾りの表現である。こちらの「ミント」(図3-15) では、花冠をつけ、鷹を手にとまらせた男が、ミントの葉を手にもつ女と向かい合っているが、どちらの服も総柄である。特に男性は、縁飾りのある襟のついた赤い胴着の上に、やはり縁飾りがびっしりとほどこされた、表が薔薇色、裏は緑の脇の開いたグアルナッカを羽織り、青い靴下に緑の靴をあわせるという、なかなか奇抜ないでたちである。しかしそれぞれの色調が抑えられているために、多色のけばけばしさはなく、画面全体の品位と雅さが保たれている。

次にローマのカザナテンセ図書館所蔵写本4182番を見ることにしよう[20]。全208項目、すでに指摘されているように、この写本挿絵の構図はウィーン写本にきわめて近く、影響関係は明白であるが[21]、人物の数が減らされている、もしくは前半の植物を扱った頁では人物不在のものが多い。例えば「ブドウ」の挿絵 (図3-16) は、ウィーン写本の同項目に付されたもの (図3-4) から、中央の女性を抜いた構図になっている[22]。コリアーティ・アラーノは、この写本が自然描写に重きを置いていると言い[23]、ヘニガーは「複雑さはないものの、完成度は高い」と評価しているが[24]、人物の容貌に関しては、やはりウィーンやパリの写本より優美さに欠けるように思われる[25]。

そして服装には、画家の各項目に対する解釈の違いが顕著にあらわれる。ウィーン写本の「ホウレンソウ (Spinachie)」では、褪せた青の服に前掛けをつけた年増の農婦が、収穫したホウレンソウを籠に入れて頭に載せ、今まさに菜園を出ようとしている (図3-17)。一方ローマ写本挿絵は、木の本数が減っているものの、全体的な構図はウィーン写本と一致し、編まれた籠や扉の描写は、むしろ緻密で優れていると言ってよい。ところが大きく異なるのが、中央の女性の姿である。彼女は後頭部のみを白い布で覆い、襟ぐりの大きく開いた濃い薔薇色の服をつけている (図3-18)。さらにウィーン写本の女性

第 3 章 「卑　賤」　115

図 3-15 「ミント (Menta)」
(『タクイヌム・サニターティス』1360-1365 年、パリ、フランス国立図書館、ms. lat. Nouv. Acq. 1673, 30v)

図3-16 「ブドウ (Uve)」
(『テアトルム・サニターティス』1390-1410年頃、ローマ、カザナテンセ図書館、ms.4182, III)

第3章 「卑　賤」　117

図3-17　「ホウレンソウ（Spinachie）」
(『タクイヌム・サニターティス』1390年代、ウィーン、オーストリア国立図書館、Codex Vindobonensis Series nova 2644, 27r)

図 3-18 「ホウレンソウ（Spinachie）」
(『テアトルム・サニターティス』1390-1410 年頃、ローマ、カザナテンセ図書館、ms.4182, XLVII)

第 3 章 「卑 賤」　　119

図 3-19 「毛織物（Vestis lanea）」
(『テアトルム・サニターティス』1390-1410 年頃、ローマ、カザナテンセ図書館、ms.4182, CCVI)

図 3-20「麻織物（Vestis linea）」
(『テアトルム・サニターティス』1390-1410 年頃、ローマ、カザナテンセ図書館、ms.4182, CCVII)

が、家庭的な慎ましさの象徴たる糸巻きを左手に持っているのに対し、ローマ写本では同じ手で服を少し持ちあげ、下に着ているものを見せるというコケティッシュな仕種になっている。ウィーン写本を単純化したものがローマ写本であるとベルティスが考えるのに対し[26]、ヘニガーは、両写本には現存しない共通のモデルがあったのではないかと述べる[27]。ともあれ、ウィーン写本の挿絵画家は「ホウレンソウ」に純然たる農婦を、ローマ写本の画家は妙齢の庶民の女性を組み合わせたのである。少なくとも前掛けもつけず、胸元を露出している後者は、「働く女」のイメージからはややかけ離れている。

　ローマ写本の「毛織物」(図 3-19) は、ウィーンのもの（図 3-11）の左右が反転した構図で、仕立師が一人少なく、服のかけられた衣桁もみられず、全体的として仕立屋としての道具立てが不足している。そして客は赤、2人の仕立師は艶のない青の胴着である。そして「麻織物」(図 3-20) では、屋外で女たちが白い麻布の裁断や縫製に携わっているが、このなかで白を着ているのは1人だけ、濃い赤の服が1人、あとの3人は緑である。その色が「毛織物」の男たちの着ているものよりも淡いというわけでもない。少なくとも、この画家が服の色合いに差異を出すことにあまり関心がなかったことは確かである。

4. 青い農民、白い農民

　ウィーン写本では、貴人たちのまとう輝くような赤や青の服と、農民たちの着る彩度の低い青や白とが繰り返しあらわれる。本章冒頭で述べたように、農民と青が結びつくのは、当時のヨーロッパで青色染料を採るために最もよく使用されたアブラナ科の多年草である大青が、他の色の染料となるもの――例えば赤を生み出すケルメス虫やアカネ、ブラジルスオウなど――と比べてはるかに入手しやすかったからである[28]。さらに青は、緑を得るために必要な重ね染めの工程もなく、黄や黒のように禁忌の色であるわけでもない。

　こうして青は、農民のコードとなる。それと同時に、これは卑しい身分の者を美化することのできる、唯一の色であるとも言える。しかし第1章でも触れた『ベリー公のいとも豪華なる時禱書』月暦図の農民の青衣は、やはり

図 3-21 「6 月」
(『ベリー公のいとも豪華なる時禱書』1411-1416 年頃、シャンティイ、コンデ美術館)

図 3-22「干し草を集める農婦」
（図 3-21 部分図）

現実を反映しているとは言いがたい。「2月」の家のなかで暖をとる農婦、「6月」の干し草を集める農婦（図 3-21, 22）、「7月」の羊の毛を刈る農婦、「10月」の種を蒔く農夫の着る色は、「1月」や「4月」、「5月」の貴族たちの着衣とほとんど変わらない。ランブール兄弟が、そして注文主であるベリー公ジャンが装飾性を優先したであろうことはすでに指摘されているとおりであり[29]、そしてここに展開されているのは、あくまで貴族の頭のなかにある理想の農村にすぎない。

ウィーン写本の農民たちの服の色で、青と共に多いのは白、それもいわゆる生成り色であるが、自分の着るものの大半を手作りせざるを得ない彼らにとって、染めないということが最も現実的な選択であったのは想像に難くない。それをよりはっきりと視覚的にあらわしているのが、ウィーン写本のかつての所有者ゲオルク・フォン・リヒテンシュタインがトレントのブオンコンシリオ城に増設させた「鷹の塔（Torre dell'Aquila）」の3階壁面を飾る月暦図である[30]。失われた《3月》を除く11ヶ月の図それぞれから、当時の人びとの暮らしぶりを窺い知ることができるが、とりわけ農作業が活気づく《6月》から《10月》では、画面上部に働く農民、下部に遊ぶ貴族が配される。そして乳搾りやバターの製造（《6月》）、干し草刈り（《7月》）、小麦の収穫（図 3-23, 24）、畑の耕作（《9月》）、ブドウの収穫とワインの製造（図 3-25、26）に勤しむ人びとの着衣は、褪せた青や緑も多少みられるものの、白が大勢を占める。素材は夏には亜麻、春や秋には羊毛と麻の混紡、冬には羊毛であったらしい[31]。

白衣の男女は、麦畑に這いつくばり、ブドウ畑に無心に分け入り、ブドウ圧搾機を一心不乱に操作する。彩り豊かな服を着こなす、すらりとした姿の貴族たちよりも小柄に描かれた彼らは、装飾とはいっさい無縁だが、壁面全体の華やかさは失われていない。しばしばこの「鷹の塔」壁画の図像源のひとつとしてウィーン写本が挙げられるが[32]、色の「濃淡」ではなく、「彩色」と「無彩色」の対比によって階級差を示したところに、この画家のこだわりが感じられる。

図 3-23《8 月》1400 年頃、トレント、ブオンコンシリオ城

図 3-24「小麦の収穫」（図 3-23 部分図）

図 3-25 《10 月》1400 年頃、トレント、ブオンコンシリオ城

図 3-26「ブドウの収穫とワインの製造」(図 3-25 部分図)

註

1　アラビア語原文からの仏訳は、以下の書で読むことができる。Hosam Elkhadem, *Le Taqwim al-Sihha (Tacuini Sanitatis) d'Ibn Butlān: un traité médical du XI^e siècle*, Aedibus Peeters, Leuven, 1990.

2　Daniel Poirion et Claude Thomasset, *L'Art de vivre au Moyen Age. Codex Vindobonensis Series Nova 2644 conservé à la Bibliothèque Nationale d'Autriche*, Éditions du Félin, Paris, 1995（仏訳テクスト）及び *Tacuinum sanitatis in medicina. Codex Vindobonensis Series nova 2644 der Österreichischen Nationalbibliothek*, Kommentar von Franz Unterkircher, Akademische Druck-u. Verlagsanstalt, Graz, 2004（ラテン語原文と独訳テクスト）において全頁掲載。

3　『タクイヌム・サニターティス』の各種写本に関しては、特に以下の論考を参照した。Luisa Cogliati Arano, *The Medieval Health Handbook. Tacuinum Sanitatis*, George Braziller, New York, 1976; Agnes Acolos Bertiz, *Picturing health: the garden and courtiers at play in the late fourteenth-century illuminated "Tacuinum sanitatis"*, Ph.D. diss., University of Southern California, 2003; Alixe Bovey, *Tacuinum Sanitatis. An Early Renaissance Guide to Health*, Sam Fogg, London, 2005; Cathleen Hoeniger, "The Illuminated *Tacuinum sanitatis* Manuscripts from Northern Italy ca. 1380-1400: Sources, Patrons and the Creation of a New Pictorial Genre", *Visualizing Medieval Medicine and Natural History, 1200-1550*, edited by Jean A. Givens, Karen M. Reeds, Alain Touwaide, Ashgate, Aldershot, 2006, pp. 51-81. 邦語文献としては、山辺規子氏によるものが最重要である。「『健康全書 *Tacuinum Sanitatis*』研究序論」『奈良女子大学文学部　研究教育年報』第1号、2005年、101-111頁；「*Tacuinum Sanitatis*『健康全書』写本項目対照表」『奈良女子大学大学院人間文化研究科　人間文化研究科年報』第21号、2006年、249-261頁；「中世ヨーロッパの健康のための事物性格表——*Tacuinum Sanitatis* の3つの写本の比較——」『奈良女子大学大学院人間文化研究科　人間文化研究科年報』第27号、2012年、203-206頁；「中世ヨーロッパの健康書『タクイヌム・サニターティス』の項目の比較——」『奈良女子大学文学部研究教育年報』第11号、2014年、145-156頁；「中世ヨーロッパの『健康規則』、公衆衛生と救済」『歴史学研究』第932号、2015年、14-23頁。

4　前掲「青から黒へ——中世末期の色彩倫理と染色」129頁。

5　Françoise Piponnier, Monique Closson, et Perrine Mane, "Le costume paysan au Moyen Age: sources et méthodes", *L'Ethnographie*, 80, 1984, pp. 291-308.

6　前掲『色で読む中世ヨーロッパ』83-86頁。

7　プリニウスも伝えるとおり、古代では蛇からつくる解毒剤であったが（『博物誌』第29巻70節）、中世末期には万能薬として重宝された（久木田直江『医療と身体の図像学——宗教とジェンダーで読み解く西洋中世医学の文化史』知泉書館、2014年、126-127頁）。

8　A. A. Bertiz, *op.cit.*, p.28. ウィーン写本では、「西風（Ventus occidentalis）」（57v）、「サトウキビ（Cana melle）」（92v）にも同様のオリエント風のかぶりものをつけた人物

が登場する。東方伝来のサトウキビは、地中海の島々で栽培され、13世紀半ば以降はヨーロッパ各地の市場に大量に出回った（山辺規子「融合する食文化」堀越宏一・甚野尚志編著『15のテーマで学ぶ中世ヨーロッパ史』ミネルヴァ書房、2013年、236頁）。

9 　働く庶民の服装については、ペリーヌ・マーヌ「中世の図像からみた仕事着の誕生」前掲『中世衣生活誌　日常風景から想像世界まで』67-92頁。

10 　『ヒポクラテス全集』大槻真一郎編著、エンタプライズ、1988年、第3巻、714頁。

11 　アルベルト・カパッティ、マッシモ・モンタナーリ『食のイタリア文化史』柴野均訳、岩波書店、2011年、136頁。

12 　ボッカッチョ『デカメロン』柏熊達生訳、ちくま文庫、1988年、（下）33頁。『デカメロン』には、第2日第10話、第8日第6話、第10日第2話にも、高級酒としてのヴェルナッチャ酒の記述がある。

13 　キアーラ・フルゴーニ『ヨーロッパ中世ものづくし　メガネから羅針盤まで』高橋友子訳、岩波書店、2010年、151-154頁。

14 　Franco Sacchetti, *Il Trecentonovelle*, a cura di Antonio Lanza, Sansoni, Firenze, 1984、p.276（フランコ・サケッティ『ルネッサンス巷談集』杉浦明平訳、岩波書店、1981年、195頁）.

15 　マリア・ジュゼッピーナ・ムッツァレッリ『イタリア・モード小史』伊藤亜紀・山﨑彩・田口かおり・河田淳訳、知泉書館、2014年、39頁。

16 　15世紀以降の『タクイヌム・サニターティス』については、前掲山辺「*Tacuinum Sanitatis*『健康全書』写本項目対照表」を参照。この論考の前半（249-251頁）では、15世紀半ばに制作されたルーアン市立図書館所蔵写本（ms. Leber 1088）、そしてもともとこのルーアン写本と同一の写本であった、リヒテンシュタイン侯爵がかつて所蔵していたもの、やはり15世紀につくられたグラナダ大学図書館所蔵写本（Codex granatensis C-67）、1474年頃ドイツでつくられたフランス国立図書館所蔵写本（ms. Latin 9333）、1490年頃ヴェネツィアで制作された写本（オーストリア国立図書館所蔵 Codex Vindobonensis Series nova 2396）の概要が説明されている。このうちルーアン＝リヒテンシュタイン写本とパリの9333写本は、概ねウィーン写本から構図を受け継いでいるが、風俗は描かれた時代のものに置き換わっている。

17 　L. C. Arano, *op.cit.*, pp.27-37; A. A. Bertiz, *op.cit.*, pp.23-26. この写本のファクシミリ版は、2016年現在、刊行されてはいないが、フランス国立図書館のサイト内にある写本挿絵のアーカイブ Mandragore（http://mandragore.bnf.fr/html/accueil.html）、もしくは画像コレクション Banque d'images（http://images.bnf.fr/jsp/index.jsp）で検索・閲覧することができる。

18 　A. A. Bertiz, *op.cit.*, pp.25-27.

19 　社会から排斥された階層に与えられる縞の表象については、ミシェル・パストゥロー『悪魔の布　縞模様の歴史』松村剛・松村恵理訳、白水社、1993年、13-48頁を参照。

20 この写本は、タイトルが『テアトルム〔舞台・ものごとを公表する場〕・サニターティス』となっている。使用した版は、*Theatrum Sanitatis. Codice 4182 della Roma Biblioteca Casanatense*, a cura di Luigi Serra e Silvestro Baglioni, Libreria dello Stato, Roma, 1940; *Theatrum Sanitatis di Ububchasym de Baldach. Codice 4182 della Biblioteca Casanatense di Roma*, 3 voll., Franco Maria Ricci, Parma, 1970-1971; *Erbe e Consigli dal Codice 4182 della Biblioteca Casanatense* (*Theatrum Sanitatis. Liber Magisti Ububchasym de Baldach*), introduzione di Adalberto Pazzini e Emma Pirani, Franco Maria Ricci, Milano, 1980(いずれも抄録)。ファクシミリ版については、前掲「『健康全書 *Tacuinum Sanitatis*』研究序論」109 頁を参照。

21 ウィーン写本より 2 項目多いが、それらの項目はウィーン写本では欠落したと考えられている(前掲「『健康全書 *Tacuinum Sanitatis*』研究序論」106 頁)。

22 A. A. Bertiz, *op.cit.*, pp.29-31.

23 L. C. Arano, *op.cit.*, p.41.

24 C. Hoeniger, *op.cit.*, p.62.

25 ベルティスも、ローマ写本の質は、他の二つに比べて洗練されていないとしている(A. A. Bertiz, *op.cit.*, p.29)。

26 *Ibid.*, p.29.

27 C. Hoeniger, *op.cit.*, p.62.

28 拙著『色彩の回廊』104-109 頁。

29 前掲『中世パリの装飾写本』193 頁。

30 「鷹の塔」の月暦図については、特に以下の書を参照。Enrico Castelnuovo, *Il ciclo dei Mesi di Torre Aquila a Trento*, a cura di Ezio Chini, Museo provinciale d'arte, Trento, 1987; Giuseppe Sebesta, *Il lavoro dell'uomo nel ciclo dei Mesi di Torre Aquila*, Provincia Autonoma di Trento, Trento, 1996; S. Roettgen, *op.cit.*, pp.28-41.

31 G. Sebesta, *op.cit.*, pp.92-93.

32 S. Roettgen, *op.cit.*, p.31.

4

「不 実」

—— 16世紀の貴婦人たち
<small>チンクエチェント</small>

1. 青衣の公女

　卵型の顔の、完全無欠な美女は、白地に金色の縞模様のあるソッターナ (sottana)〔袖付き丈長の衣服〕の上に、詰め物入りの肩当てのついた青のヴェステ (veste)〔外衣〕をまとう。そのヴェステや髪には、たくさんの真珠や宝石が光り輝いている（**図4-1**）。

　16世紀半ばのフィレンツェで活躍した画家ミラベッロ・カヴァローリ、もしくはアレッサンドロ・アッローリの作とされるこの肖像画は、かつてはトスカーナ大公コジモ・デ・メディチの長女マリアを描いたものであると考えられていたが、現在では次女イザベッラ（1542-1576年）であるとみなされている[1]。頰を薔薇色に染めた彼女の初々しい美しさにも、もちろん目を奪われるが、15世紀から16世紀にかけてのイタリアの単独婦人像をある程度見慣れた者であれば、多少の違和感をおぼえるかもしれない。というのも、これほど青を見事に着こなした女性の絵姿は、きわめて珍しいからである。

　ここまで我々は、フランスに渡ったヴェネツィア生まれの才女、ピエモンテの貴族たち、そしてロンバルディアの貴族と農民の青衣をみてきた。やはり着る色としての青は「存在」する。しかし16世紀半ばのトスカーナの貴族社会にやってきた今、あらためてこの色の「不在」ぶりに驚かざるをえない。なぜ人びとは、この色を敬遠するのか。そしてそれをあえて身につけた場合、

図 4-1 ミラベッロ・カヴァローリ？アレッサンドロ・アッローリ？
《イザベッラ・デ・メディチの肖像》1555–1558 年頃、ウィーン、美術史美術館

その人物に注がれる周囲のまなざしは、いかなるものであったのだろうか。

2. 貴婦人たちの衣裳箱(カッソーネ)

　青衣の肖像画が稀少であるというのは、地域的な傾向ではなく、もちろん偶然の結果でもない。実際、当時のイタリアの個人の衣裳目録や日記、書簡類などを複数分析してみると、青い服の記載が他の色と比べると格段に少ないことに、すぐに気づかされる。15世紀の事例はすでに別所で示したので[2]、ここでは16世紀のものをとりあげることにしよう。

　ルクレツィア・ボルジア(1480-1519年)といえば、父(教皇アレクサンデル6世)と兄(チェーザレ・ボルジア)によって仕組まれた政略結婚の犠牲者というイメージが強い。しかし彼女が運命の荒波に揉まれたのは前半生だけで、1502年にフェッラーラ公アルフォンソ・デステと三度目の華燭の式をあげて以降は、美貌の公爵夫人として宮廷の内外の注目を集め、たくさんの子宝に恵まれ、そこそこ浮気も愉しみ、比較的平穏な生活を満喫した。

　そんなルクレツィアが相当の着道楽であったことは、さまざまな史料が証明している。彼女にとって義姉にあたるマントヴァ侯爵フランチェスコ・ゴンザーガの妻イザベッラ・デステは、親族や代理人からルクレツィアの豪華な服飾品や宝石類の詳細を伝える書簡をたびたび受け取っていた[3]。夫を凌ぐ政治力と文芸保護者としての知性に恵まれた女性でさえ、ライヴァル──事実、ルクレツィアはフランチェスコとの関係を噂されることになる──の装いには無関心でいられなかったのである。

　各種史料のなかでも注目すべきは、モデナ国立文書館にあるルクレツィアの所持品目録である[4]。ここには彼女がフェッラーラへの嫁入りのさいにローマから持参したり夫から贈られたりした夥しい数の衣裳、かぶりもの、テーブルクロスやベッドカバー、反物などの布類、帯や扇子などの小物類、靴、銀製の食器、書物その他が挙げられている。多くの財産目録がそうであるように、これも衣裳の記載から始まる。まずは56着のゴンネッラである。

黒	17 着
ベッレッティーノ（berrettino）[5]〔薄緑がかった灰色〕	15 着
パオナッツォ（paonazzo）[6]〔暗い赤紫色〕	10 着
ケルミーズィ（chermisi）[7]〔深紅色〕	5 着
白	5 着
淡紅色（incarnato）	2 着
金襴	2 着

　素材はブロケード、タフタ、サテン、ビロードとさまざまであり、縁飾りや裏地、袖もそれぞれ異なるが、身頃の色彩だけに注目して列挙すれば上のとおりになる。黒のゴンネッラが最も多いのは、全ヨーロッパを席捲しつつある黒のモードの一端を示している[8]。灰色の一種をあらわすベッレッティーノという色名は、1400年前後に成立したチェンニーノ・チェンニーニの『絵画術の書（*Il libro dell'arte*）』にもすでにみられるけれども[9]、文書に頻繁に登場するのは、16世紀に入ってからである。

　たしかにゴンネッラ全体の半数以上が暗色である。しかし目録が2着の金襴に始まり、次いでパオナッツォ、ケルミーズィのものが記されているところをみると、これらの衣裳は、おそらく価格の高いものから順に並べられていると考えられる。そして20番目以降に集中的にあらわれる黒服は、普段着の類なのであろう[10]。

　この色彩の傾向は、バスキーナ（baschina）〔全身を覆う袖付きの衣服〕[11]やソッターナ、ファルディア（faldia）〔輪骨入りペチコート〕、彼女の祖先の地スペインのロボーネ（robone）〔外衣〕など、すべてにおいて見ることができる。つまりルクレツィアの着衣の大半は黒、灰、赤、白で占められるということになる。

　では、青は？　バスキーナ6着のうち1着、ファルディア10着のうち1着だけが、空色（celeste）[12]である。そして先に見たとおり、青いゴンネッラは1着もない。ただし目録の最初のほうに挙げられた金襴やパオナッツォ、ケルミーズィのゴンネッラには、トゥルキーノ（turchino）〔濃青色〕のタフタの裏地が付いているものがある。青とはまこと、表に向けて着る色ではなかっ

たらしい。

　16世紀の貴婦人の装いを垣間見ることのできる別の史料を検証してみよう。フィレンツェ国立古文書館に所蔵されている「メディチ家衣裳一覧 (Guardaroba Medicea)」中の、トスカーナ大公コジモ1世妃エレオノーラ・ディ・トレド（1522-1562年）の記録である。

　1532年、エレオノーラは生地トレドからナポリに移り、1539年にコジモと結婚してフィレンツェに入った。1544年から彼女が亡くなる年までに仕立てられた衣類の帳簿には、日付、服飾品の種類、素材、色、使用されている布の量などが記されており、その豪奢な衣生活ぶりを偲ぶことができる[13]。とはいえ、彼女は単なる着道楽だったのではない。メディチ家お抱えの放埒きわまる彫刻家ベンヴェヌート・チェッリーニは、エレオノーラがさほど価値のない真珠の首飾りを夫に買ってもらおうとして駄々をこねた次第を面白おかしく伝え、暗にその美意識の低さを嘲っているが[14]、実際の公妃は過剰な装飾を好まず、また当時大流行した生地スペイン発祥のファルディアもつけず、独自の着こなしを追求した[15]。

　彼女のセンスの良さは、何よりその絵姿にあらわれている。ルクレツィア・ボルジアの確実な肖像画が皆無なのとは対照的に、エレオノーラに関しては、ブロンヅィーノやその周辺のフィレンツェ派の画家たちがかなりの数の肖像画を遺しており、とりわけ次男ジョヴァンニを伴った作品は有名である（図4-2）。1544年以前に仕立てられた、銀地に金銀の輪奈織、ザクロ（もしくは松毬）文様のあるビロードの服は[16]、複数の没後肖像画にも描きこまれたもので[17]、彼女自身を象徴する逸品であると言っても過言ではない。なおエレオノーラとその娘たちを飾った衣類の大半は、およそ30年にもわたってフィレンツェの宮廷で働いた仕立師アゴスティーノ・ダ・グッビオの作品である。たとえ女性たちの容貌に大なり小なり手が加えられているとしても、その身を包む布の光沢、色の鮮やかさ、宝石の煌めき、匠の技を駆使した刺繡に、嘘はない。

　帳簿を分析したロベルタ・オルシ・ランディーニが指摘するとおり、エレオノーラは少なくとも90着のソッターナをつくらせているが、やはりここでも支配的な色は赤、とりわけケルミーズィである[18]。1543年頃に描かれた

図 4-2 アーニョロ・ブロンヅィーノ《エレオノーラ・ディ・トレドと息子ジョヴァンニ》1545 年頃、フィレンツェ、ウフィツィ美術館

彼女も、見事な金糸の刺繡がほどこされた赤いソッターナをつけている（図4-3）。そしてソッターナ同様に多く記載されているズィマッラ（zimarra）という前開きの長衣、そしてローバ（roba）と呼ばれる盛装用外衣は、赤と灰色（bigio）がそれぞれおよそ20着、次いで黒と黄褐色（tanè）が各11着、パオナッツォ8着と続く[19]。赤の人気は、揺るぎない。これまたブロンヅィーノの手になる婦人像も、赤いダマスク織のズィマッラに金色のソッターナをあわせた姿である（図4-4）。その一方、すでに15世紀のフランスで市民権を得た灰色や黄褐色など、従来は美しいとはみなされなかった色がイタリアで評価されるようになったのは、この時期である[20]。

そして青は、やはり少ない。19年にわたる、上衣、かぶりもの、靴下、靴を含む記録のなかで、青系の衣類が登場してくるのは、わずか9回である。

 1545年　6月　3日　　トゥルキーノのサテンのソッターナ
 6月25日　　青い玉虫織のズィマッラ
 1552年10月20日　　トゥルキーノのサテンのズィマッラ
 12月28日　　トゥルキーノの金のドゥブレット[21]と絹のソッターナ
 1554年（日付なし）　トゥルキーノの金糸と絹の靴下
 1555年　7月　1日　　白とトゥルキーノの玉虫織のズィマッラ
 1557年　9月　6日　　海の水（acqua di mare）色のサテンのロッバ（robba）[22]
 1558年　5月26日　　トゥルキーノのダマスク織のソッターナ
 1561年　7月29日　　トゥルキーノのダマスク織のソッターナ

青や緑、黄色は例外的なケースでのみ着られ、特にトゥルキーノは子どもや若い娘の色とされるが[23]、エレオローラは1550年代半ば以降、すなわち30歳を過ぎてから、この色の服を作らせていることになる。彼女の嗜好の幅が若干広がったと言えなくもないが、この時期あたりから鮮やかな赤の服は影を潜め、最晩年にあたる1560年前後には、灰色と黄褐色の服が中心となる。そして彼女の青衣の肖像画は、一枚も遺されていない。

図 4-3 アーニョロ・ブロンヅィーノ《エレオノーラ・ディ・トレドの肖像》
1543 年頃、プラハ、ナロードニ美術館

第4章 「不実」 139

図 4-4 アーニョロ・ブロンヅィーノ《貴婦人の肖像》
1550 年頃、トリノ、サバウダ美術館

エレオノーラは 11 人もの子どもを授かりながら、そのうち 7 人の死に直面しなければならなかった。衣裳の帳簿から徐々に明るい色が失われていったのは、むろん当時の暗色の流行の反映であるとも言えるし、彼女自身の日々憂愁に包まれていく内面のあらわれなのかもしれない。

3. 青い布の行方

そのフィレンツェが、かつてイタリア有数の染色の街であったことは、何より現在に伝わる市中の通りの名称——現在のフィレンツェ国立中央図書館に通じるコルソ・デイ・ティントーリ（Corso dei Tintori）〔染物屋通り〕、そしてそれに続くヴィア・デイ・ヴァジェッライ（Via dei Vagellai）〔染色槽通り〕、さらにアルノ川の南、ピッティ宮殿にほど近い地区にあるヴィア・デッレ・カルダイエ（Via delle Caldaie）〔（染色用）大釜通り〕など——が示している。12 世紀に菫色染料オリチェッロ〔リトマスゴケを薄めたアンモニアに浸けたもの〕の発見で財を築いたルチェッライ家のパラッツォも、この界隈に存在する（図 4-5）。コルソ・デイ・ティントーリに関する最初の記録は、ここで染物師の守護聖人オヌフリウスの祝祭がおこなわれた 1331 年 6 月 9 日であり[24]、中世末期以降、アルノ川の両岸に、染色関連の工房が軒を連ねていたことになるが、それはこれらの作業に豊富な水の供給が欠かせないからである[25]。

フィレンツェと並び称される染色都市ヴェネツィアでも、同様の名称が各所に残っている。特にヴェネツィア本島北西部のフォンダメンタ・サン・ジョッベ付近には、カッレ・デル・ティントール（Calle del Tintor）〔染物屋通り〕、カッレ・デイ・コローリ（Calle dei Colori）〔色通り〕、カッレ・デル・スカルラット（Calle del Scarlatto）〔緋色通り〕、カッレ・デル・ヴェルデ（Calle del Verde）〔緑色通り〕などの染色に関わる地名が集中している（図 4-6）。

この二つの都市は、イタリア染色史上、きわめて重要なマニュアルを生み出したという点でも共通している。すなわち 14 世紀末から 15 世紀初頭にかけて、無名のフィレンツェ人によって書かれた『絹織物製作に関する論（Trattato dell'arte della seta）』[26]、15 世紀末にヴェネツィアの無名の染物師が編

第4章 「不実」　141

図 4-5 フィレンツェ、アルノ川近辺

142

図4-6 ヴェネツィア、フォンダメンタ・サン・ジョッベ付近

んだ指南書（コモ市立図書館所蔵 mscr. 4.4.1）[27]、及びジョヴァン・ヴェントゥーラ・ロゼッティの『プリクト（*Plictho*）』[28]（1548年）である。このうちフィレンツェのマニュアルとコモの写本は、どちらも赤の染色レシピが桁違いに多く、対照的に青に関する言及は極端に少ない[29]。青色染料の主たる材料が大青から東方産のインド藍に取って代わった時期に成立した『プリクト』でさえ、全222項目のうち、青系の色を論じているのは、わずか21項目に過ぎないのである。

　青のレシピの貧弱さは、先に見てきたこの色の需要の少なさに拠る。あらためていうまでもなく、当時、女性だけが青を遠ざけたわけではない。16世紀以降、肖像画の男性たちの着衣は、黒一色で塗りつぶされる。高位聖職者やヴェネツィアのドージェなどの特殊な階級を除き、男たちは赤さえも着なくなる。たとえ新しい染料と染色技術の進歩のおかげで、より美しく、より堅牢な青が得られるようになったとしても[30]、それがこの色の人気を高めることにはつながらなかった。

　それでも青は、外地で求められる。例えば15-16世紀のフィレンツェとオスマン帝国は、相互に毛織物や絹織物を販売しあうという関係を築いていたが[31]、トルコ人に売られるガルボ織〔フィレンツェの二級毛織物〕の色は、トゥルキーノをはじめとする青系、そして緑系が中心だったという[32]。実際、オスマン帝国の歩兵イエニチェリには年2回、トゥルキーノの服が支給されていたことを、チェーザレ・ヴェチェッリオの『古今東西の服装について（*De gli Habiti antichi, et moderni di Diuerse Parti del Mondo*）』（初版1590年）は伝えている（図4-7）[33]。この書は16世紀末の時点で、イタリア人が認識していた世界各地のあらゆる階級に属する人びとの服飾を挿絵入りで論じているが、その全415項目中、他に青を着ると述べられているのは、「ローマの農婦」（トゥルキーノか緑）、「ヴェネツィアの布告役人」（トゥルキーノ）、「ヴェネツィアの病院の孤児」（トゥルキーノか白）、「キオッジャの野菜売り」（黒かトゥルキーノ）、「トレヴィーゾの農婦」（空色かビアーヴォ（biavo）〔淡青色〕）、「ピサ娘」（赤か白、もしくはトゥルキーノ）くらいである[34]。当時のイタリア人は、自分たちがすすんで身につけようとしない色が精鋭部隊のユニフォームに適用されている

図4-7「イエニチェリ、すなわちオスマン帝国の歩兵」
(チェーザレ・ヴェチェッリオ『古今東西の服装について』(386r) 1590年、ヴェネツィア、国立マルチャーナ図書館)

というところに、異教徒らしい色彩感覚を見たのではないだろうか。

4. 不実な女

　宗教画のなかでは、聖母が、キリストが、ペテロが青を着る。天上の世界では変わらず青衣の人物があふれているのに、現実生活のなかでは、青はあまりにも居場所がない。16世紀のイタリア人が、とりわけ女性が、この色に近づこうとしない理由がどこかにあるのか。彼らは聖母たちに「遠慮」しているのか。それとも彼らの脳裏には、先天的に「青＝農民」というイメージがこびりついているとでもいうのか。

　青衣の意味を探るために、文学作品をいくら繙いてみても、明確な回答は得られない。なぜなら青を着ている人物など、ほとんどお目にかからないからである。それは16世紀に始まったことではない。あの『神曲』においてさえ、赤や緑の天使はいても、青衣の人物はひとりも登場しない。青は真っ向から否定されることはないが、かといって肯定されもしない。恰も存在そのものが認められていないかのようである[35]。

　そのような状況のなかで、シャルルマーニュの時代におけるキリスト教徒とイスラム教徒との戦いを詠ったアリオストの大叙事詩『狂えるオルランド』（1532年完成）に登場する青衣の女性は、きわめて珍しい事例と言えよう。仙女に育てられた双子の騎士「白のグリフォーネ」の恋人オリジッレである。

　　さて話を続けて、きらびやかなる装い纏い、
　　大きな馬にまたがるその騎士、
　　金の縫い取りほどこした青い（azzur）衣装を身につけた、
　　あの不実なるオリジッレをかたえに伴いやって来た（第16歌第7節）[36]。

　このオリジッレは、「その眉目姿千人に／一人とないほど美しかったが、／その性(さが)不実で、邪なること／いずこの町や村々を、／また大陸や島々を探してみても、／二人とは見つかるまいと思われるほど」[37]（第15歌第101節）

という、たいそうな悪女である。そして登場時には必ず「不実なる（perfida）」、「偽り多き（fraudolente）」などのことばを冠され、しかもそれが執拗に繰り返される。グリフォーネはオリジッレの新しい愛人マルターノに謀られ、その武具を奪われた上、ダマスカスで投獄される羽目に陥る。結局彼の汚名は、己の武勇と双子の兄アクィランテによって濯がれることになるが、グリフォーネは裁きの場にあっても二人を赦そうとする。彼の心は最後まで、愛するには到底値しない女に囚われたままなのである。

『狂えるオルランド』に描かれる人物の服、楯、紋章の色彩の選び方には意図的なものが強く感じられるが、そのなかでオリジッレは、物語全編を通じて青を身にまとう唯一のキャラクターである。そうなると、この色は彼女の性格を象徴するものであると考えて、ほぼ間違いない。そこで思い出されるのが、先に見た、青衣のあらわす「誠実」が転じて「不実」と受けとられるようになったというホイジンガの説である[38]。この青の負のシンボリズムは、15世紀以降、しばしば見られるようになり、例えばフランスの諷刺作家アントワーヌ・ド・ラ・サルの『若きジャン・ド・サントレの物語（*Le Petit Jehan de Saintré*）』（1459年頃）にも[39]、主人公ジャンが自分を捨てたかつての恋人、ベル・クージーヌの奥方がこの色を身につけているのを詰る場面がある。

> 貴婦人よ、なぜ貴女は青い帯（chainture bleue）をお締めになっていらっしゃるのですか。青は誠実を意味しますが、まことに貴女はこの上なく不実な（desloyalle）お方ですから、それをつけてはならぬのです[40]。

この一節に関してガーニーは、青は誠実（fidelity）の色から疑わしい（suspect）色、偽れる愛（feigned love）の色となったと述べるが[41]、実際この時期のフランス語に、「寝取られ亭主は青い服を着せられる」という言い回しがあるという[42]。こうして青は「不実な愛」を与える者、そして受ける者に共有されることになる。そしてフランドルにおける同種の諺「夫に青いマント（blauwe huik）を着せる」を視覚化したのが、かの有名なブリューゲルの《ネーデルラントの諺》（1559年、ベルリン国立美術館）である。85もの諺を含む画面中

央には、胸元もあらわな赤い服の若妻から、青いマントを着せかけられる老いた夫の姿があるが、これは妻が夫に隠れて若い愛人をもっていることを暗示している。青は当時、「欺瞞」や「虚偽」を象徴する色とみなされ、「青いマント」は夫婦間の欺瞞のみならず、「不正な行為」、さらには「人間の過ち」などを意味するものとして人口に膾炙していた[43]。

『狂えるオルランド』に立ち返ると、男を手玉にとり、読者に明確に「悪女」として認識されるオリジッレにこそ、青はふさわしい。そもそも『狂えるオルランド』はヨーロッパの広範な地域の文学作品を素材としていることから[44]、博識なアリオストがフランス以北ではよく知られていた色彩シンボリズムを自分の物語のなかに導入したと考えることは可能であろう。

5. 不倫の果てに

　冒頭の肖像画（図4-1）を、いま一度眺めてみよう。この女性がイザベッラ・デ・メディチであるという確証はない。ただし、もし本当にイザベッラ自身であるとしたら、13-16歳の姿ということになる[45]。

　フィレンツェ国立古文書館所蔵「メディチ家衣裳一覧」にみえるイザベッラの所持品を分析したラウラ・トニャッチーニによれば、彼女の名が最初に登場する1544年4月16日以降、すなわち2歳前後の時点では、靴下、リボン、防寒用の袖など、すべてにおいて白が目立つ。すでに「木綿のズィマッラ」、「ラシャのソッターナ」といった大人用の服も記録にあるが、これまた色は白である。その後も服のみならず、靴やボタン類に至るまで、支配的な色は白とトゥルキーノであり、1557年10月、ブラッチャーノ公爵パオロ・ジョルダーノ・オルシーニとの結婚を控えた彼女がピサで受けとったのも「トゥルキーノの玉虫織の肩掛け（scapullare）2枚」であった。この事実を考えあわせると、ウィーンの肖像をイザベッラとみなすのは妥当であるように思える[46]。ただし先にも述べたとおり、当時、この2色は若い娘によく使われた。さらにトニャッチーニも言うように、イザベッラの衣裳の選択には、当然のことながら母エレオノーラが関与していたであろうし、また2歳違いの姉マリアのお

図4-8 ブロンヅィーノ工房《イザベッラ・デ・メディチの肖像》
1560年頃、フィレンツェ、パラティーナ美術館

下がりを着せられた可能性もある。絢爛豪華なメディチ宮廷といえども、いつも贅の限りを尽くしていたわけではなく、浪費には極力注意し、布を再利用することを絶えず心がけてもいた[47]。

その後のイザベッラの肖像は、当時の流行に倣い、常に黒衣となる。最もよく知られたブロンヅィーノ工房による作品の彼女は、真珠の飾りが鏤められた黒ビロードの服に、やはり真珠のネックレスと帯をつけ、左手にクロテンの毛皮をかけている。襟と袖口、そして真珠の白が、黒の美しさをいっそう引き立たせる（図4-8）[48]。1558年9月にパオロと結婚したイザベッラは、未だ十代でありながら、公妃としての落ち着きと貫禄、そして威厳を湛えている。

美貌に恵まれ、自作の詩を歌い、狩りを愛した才気煥発なイザベッラは、1576年7月15日、フィレンツェ近郊チェッレート・グイーディにあるメディチ家のヴィッラで殺害された。夫パオロの仕業である。かねてからイザベッラは、パオロが自らの不在時に妻の監視役として置いた従弟のトロイロ・オルシーニと不倫関係にあり、その制裁を受けたのである。不義の愛ゆえに命を絶たれた公妃と、彼女の好んだ青——しかしこれ以上それらを結びつけて語ることは、小説家でもない我々には許されていない。

註

1 Roberta Orsi Landini / Bruna Niccoli, *Moda a Firenze, 1540-1580. Lo stile di Eleonora di Toledo e la sua influenza*, Polistampa, Firenze, 2005, p.99. イタリア語原文では作者はカヴァローリだが、英語対訳ではアッローリになっている。

2 拙著『色彩の回廊』第一章では、フィレンツェの新興貴族プッチョ・プッチ、薬種商ルカ・ランドゥッチ、レオナルド・ダ・ヴィンチの衣裳目録を分析した。

3 Alessandro Luzio e Rodolfo Renier, *Il lusso di Isabella d'Este. Marchesa di Mantova*, Forzani e C. Tipografi del Senato, Roma, 1896.

4 *La guardaroba di Lucrezia Borgia dall'Archivio di Stato di Modena*, a cura di Polifilo, Tipografia Umberto Allegretti, Milano, 1903.

5 原文表記は"bertino"。

6 原文表記は"pavonazo"。

7 　原文表記は"cremesino"。
8 　イタリアにおける黒の流行の開始は、早くとも15世紀半ばであり（拙著『色彩の回廊』141-147頁）、フランスではそれより半世紀ほど早い。詳しくは前掲『色で読む中世ヨーロッパ』181-200頁を参照。なお、16世紀イタリアの男性の黒服に関する研究としては、Amedeo Quondam, *Tutti i colori del nero. Moda e cultura del gentiluomo nel Rinascimento*, Angelo Colla, Costabissara, 2007 が優れている。
9 　チェンニーニはベッレッティーノを、黒と黄土を1対2、もしくは黄土2、黒とシノピアをあわせて1の比率で作るように指示しているので（『絵画術の書』辻茂編訳、石原靖夫・望月一史訳、岩波書店、1991年、54-55頁）、黄色がかった灰色、あるいはそれに赤みを加えた色調であると考えられる。
10 　バルダッサーレ・カスティリオーネの『宮廷人』(1528年) に、「衣服の色はと言えば、何といっても黒が最高でしょう。漆黒ではないとしても、暗色系のほうが好ましいことは確かです。もちろんこれは通常の衣服についての話であって、鎧の上に羽織るものならばもっと明るく華やかな色がよいに決まっておりますし、縁飾りなど施した絢爛豪華な祝祭用の衣装についても同じことが言えます」とある（カスティリオーネ『宮廷人』清水純一他訳、東海大学出版会、1987年、253頁）。
11 　スペイン起源のバスキーナは、フランスを経てイタリアに入ったが、その本家本元やフランスでは、1530年頃までウエストの周囲に短い裾のついた胴着を指すことばとして使われていた（ロジータ・レーヴィ・ピセッキー『モードのイタリア史　流行・社会・文化』池田孝江監修、平凡社、1987年、374頁）。
12 　原文表記は"celestro"。
13 　R. O. Landini e B. Niccoli, *op.cit.*　この書には、メディチ家の衣裳目録、及びコジモの後妻カミッラ・マルテッリと娘ヴィルジニアの衣裳一覧（Miscellanea Medicea 111. Ins.8）の翻刻が載せられている。
14 　ベンヴェヌート・チェッリーニ『チェッリーニ自伝――フィレンツェ彫金師一代記』古賀弘人訳、岩波文庫、1993年、（下）224-232頁。
15 　R. O. Landini e B. Niccoli, *op.cit.*, pp.23-45.
16 　1543年1月31日に、コジモがエレオノーラのために購入した、これと同様の布地に対する支払いを命じた記録が残されている（*Ibid.*, p.25）。なお、フィレンツェのバルジェッロ美術館に、このエレオノーラの服地とよく似た16世紀の織物断片が所蔵されている（『フィレンツェ　芸術都市の誕生』東京都美術館、2004年、231頁）。
17 　例えば、ブロンヅィーノ工房によるエレオノーラ没後の単独肖像画（1562-1572年、ロンドン、ウォーレス・コレクション）や、ロレンツォ・ヴァイアーニによる四男ガルツィアとの肖像画（1584-1586年、フィレンツェ、ウフィツィ美術館）がある。特に後者の構図は、ブロンヅィーノのオリジナル作品とほぼ一致する。
18 　R. O. Landini e B. Niccoli, *op.cit.*, p.88.
19 　*Ibid.*, p.114.

20　前掲『色で読む中世ヨーロッパ』185-188 頁。
21　ドッブレット（dobbretto）は、ナポリで作られるフランス風の麻と綿の織物。
22　ローバに同じ。
23　R. O. Landini e B. Niccoli, *op.cit.*, p.28.
24　Demetrio Guccerelli, *Stradario storico biografico della Città di Firenze*, Multigrafica, Roma, 1969（ristampa dell'ed. di Firenze, 1929）, p.474.
25　染色における川の水の必要性、そして水をめぐる染物師同士の協定や争いについては、前掲『青の歴史』70-72 頁を参照。
26　*Trattato dell'arte della seta in Firenze, Plut. 89, sup. Cod. 117*, Biblioteca Laurenziana, Cassa di Risparmio di Firenze, Firenze, 1980（ラウレンツィアーナ図書館所蔵写本のファクシミリ版）; Girolamo Gargiolli, *L'arte della seta in Firenze. Trattato del secolo XV*, G. Barbèra, Firenze, 1868（翻刻版）.
27　Giovanni Rebora, *Un manuale di tintoria del Quattrocento*, Giuffrè, Milano, 1970.
28　Giovan Ventura Rosetti, *Plictho de larte de tentori che insegna tenger pani telle banbasi et sede si per larthe magiore come per la comune*, in Icilio Guareschi, *Sui colori degli antichi*, Parte Seconda, Unione Tipografico - Editrice, Torino, 1907; *The Plictho of Gioanventura Rosetti*, Translation of the 1st Edition of 1548 by Sidney M. Edelstein and Hector C. Borghetty, M.I.T. Press, Cambridge, Massachusetts, and London, 1969（ファクシミリ版と英訳）.
29　拙著『色彩の回廊』29-38、103-104 頁。なお、これらの写本の構成については、拙稿「美にして臭――14-15 世紀フィレンツェの染色業――」《色彩に関する領域横断シンポジウム》報告『きらめく色彩とその技法　工房の実践プラクティスを問う――東西調査報告からみる色彩研究の最前線――　大阪大谷大学文化財学科調査研究報告書　第一冊』、2013 年、32-47 頁を参照。
30　外来のインド藍であっても、価格的にはケルメスの 4 分の 1 に過ぎない（Florence Edler De Roover, *L'Arte della seta a Firenze nei secoli XIV e XV*, a cura di Sergio Tognetti, Olschki, Firenze, 1999, p.45）。
31　鴨野洋一郎「15-16 世紀におけるフィレンツェ・オスマン関係と貿易枠組み」『東洋文化』91 号、2011 年、25-45 頁。
32　鴨野洋一郎「15 世紀後半におけるフィレンツェ毛織物会社のオスマン貿易――グワンティ家の経営記録から――」『史學雜誌』第 122 編第 2 号、2013 年、42-65 頁。
33　Cesare Vecellio, *De gli Habiti antichi, et moderni di Diuerse Parti del Mondo*, Libri Dve, fatti da Cesare Vecellio & con Discorsi da Lui dichiarati, Damian Zenaro, Venetia, 1590, 386r-387r（チェーザレ・ヴェチェッリオ『西洋ルネッサンスのファッションと生活』ジャンニーヌ・ゲラン・ダッレ・メーゼ監修、加藤なおみ訳、柏書房、2004 年、313 頁）.
34　*Ibid.*, 36v-37r, 117r-117v, 148r-149r, 150v-151r, 180v-181r, 244r-244v.
35　文学作品中における青の不在については、拙著『色彩の回廊』110-112、120-121 頁。
36　Ludovico Ariosto, *Orlando furioso*, introduzione e commento di Gioacchino Paparelli, Rizzoli,

Milano, 1997, vol.I, p.522（アリオスト『狂えるオルランド』脇功訳、名古屋大学出版会、2001 年、（上）264 頁）．

37 同書 261 頁。
38 本書 34 頁。
39 『若きジャン・ド・サントレの物語』については、大高順雄『アントワヌ＝ド・ラ・サル研究』風間書房、1970 年、163-324 頁を参照。
40 Antoine de La Sale, *Le Petit Jehan de Saintré*, texte nouveau publie d'après le manuscrit de l'auteur avec des variantes et une introduction par Pierre Champion et Fernand Desonay, Trianon, Paris, 1926, p.404.
41 G. A. Gurney, *op.cit.*, pp.158-159.
42 前掲『色で読む中世ヨーロッパ』92-93 頁。
43 森洋子『ブリューゲルの諺の世界——民衆文化を語る——』白鳳社、1992 年、68-69、285-297 頁。
44 『狂えるオルランド』の有する文学的伝統に関しては、前掲邦訳（上）xviii-xx 頁を参照。
45 イザベッラの生涯に関しては、以下を参照。Fabrizio Winspeare, *Isabella Orsini e la corte Medicea del suo tempo*, Olschki, Firenze, 1961; Caroline P. Murphy, *Isabella de' Medici. The Glorious Life and Tragic End of a Renaissance Princess*, Faber & Faber, London, 2009; Elisabetta Mori, *L'onore perduto di Isabella de' Medici*, Garzanti, Milano, 2011.
46 Laura Tognaccini, "Il guardaroba di Isabella de' Medici", *Apparir con stile. Guardaroba aristocratici e di corte, costumi teatrali e sistemi di moda*, a cura di Isabella Bigazzi, Edifir, Firenze, 2007, pp.51-67.
47 *Ibid.*, p.53.
48 この作品のほとんどコピーと思われるものが、フィレンツェのポッジョ・ア・カイアーノとティヴォリのヴィラ・デステに存在する。前者は右手に楽譜をもち、後者は胸から上の肖像となっている（*Ibid.*, p.59）。なお、コジモ 1 世の家族の肖像画にみられる服飾品については、展覧会カタログ『メディチ家の至宝　ルネサンスのジュエリーと名画』東京都庭園美術館、2016 年を参照。

5

「嫉　妬」

―チェーザレ・リーパ『イコノロジーア』の寓意像

1. アトリビュートとしての色彩

　「誠実」、「フランス」、「卑賤」、「不実」――青という色彩に託されたさまざまな概念を検証して、最後の章にたどり着いたが、ここで我々を待ち受けているのは、さらなる迷宮である。

　チェーザレ・リーパ（1555-1622 年）の『イコノロジーア（*Iconologia*）』。言わずと知れた 17 世紀以降のヨーロッパ美術に絶大な影響を与えた図像学事典である。ここに定義された寓意像は、原則として姿かたち、そして各種アトリビュートが述べられ、続いてそのような外見が与えられている根拠が示される。

　もしこの書に基づいてつくられた寓意像を我々が目にしたならば、最初に頭のなかに飛び込んでくる情報は、いったい何であろうか。むろんそれは人によって異なるだろうが、まずは性別であるかもしれない。次いでその人物の美醜、持ち物に先んじて印象付けられるのは、服の色ではなかろうか。色彩とはいわば、最も重要なアトリビュートのひとつなのである。こうして我々は、個々の概念にいかなる色が結びつくのか、あるいは逆に、それぞれの色がいかなる概念を負わされているのかを知ることになる。

　数多の図像解釈学者が美術作品分析の拠り所としてきた『イコノロジーア』では、誰が青を着ているのか。そしてこの色を与えられた概念は、どのよう

な特徴を有しているのであろうか。

2.『イコノロジーア』とは

　『イコノロジーア』の著者チェーザレ・リーパについては、じつはほとんど知られていない。わかっているのはペルージャ生まれ、少年期にローマのアントニオ・マリア・サルヴィアーティ枢機卿の宮廷に入り、いわゆる「切り分け侍従（trinciante）」〔日常の食事、及び宴会のさいに肉や魚、果物を美しく切り分ける役職〕[1]として仕えていたことくらいである[2]。
　1593年、リーパがおそらく「本業」の合間に、独学で得た知識を総動員して執筆した『イコノロジーア』は、ローマのジョヴァンニ・ジリオッティから出版された（総項目数699）[3]。サルヴィアーティ枢機卿に献じられたこの書は、1602年にもミラノで再版が出る。そして翌1603年には、項目が1085に増加し、さらにカヴァリエーレ・ダルピーノことジュゼッペ・チェーザリの図案をもとにした版画が152枚つけられた第3版が、再度ローマで出された[4]。その後も第4版（パドヴァ、1611年、1086項目、図版200枚）[5]、第5版（シエナ、1613年、1214項目、図版200枚）[6]、第6版（パドヴァ、1618年、1261項目、図版308枚）[7]と増補・改訂を重ねた。そしてリーパが1622年1月22日に亡くなった後も、1625年、1630年に増補版が刊行されており、加えて17世紀半ば以降は、各国語版が出るようになる[8]。
　『イコノロジーア』は〈豊穣（Abondanza）〉に始まり、アルファベット順に項目が並べられ、〈熱意（Zelo）〉で終わる[9]。一つ一つの項目の長さは、一文で終わるものから数頁にわたるものまでさまざまであるが、大半の項目に共通する解説パターンが認められる。冒頭の〈豊穣〉についての記述を見よう[10]。

　　優美な女性。きれいな花でつくられた美しい花冠をかぶり、金糸の刺繍のほどこされた緑の服を着ている。右手には豊かさの角をもっていて、それはブドウやオリーヴ、その他の多くのさまざまな果物で満ちあふれている。左腕には、小麦、粟、エノコログサ、豆その他の穂の束を一つ

ABONDANZA.

D ONNA gratiosa, che hauendo d' vna bella ghirlanda di vaghi fiori cinta la fronte, & il vestimento di color verde, ricamato d'oro, cō la destra mano tenga il corno della douitia pieno di molti, & diuersi frutti, vue, oliue, & altri ; & col sinistro braccio stringa vn fascio di spighe di grano, di miglio, panico, legumi, & somiglianti, dal quale si vederanno molte di dette spighe vscite cadere, & sparse anco per terra.

Bella , & gratiosa si debbe dipingere l'Abondanza , si come cosa buona, & desiderata da ciascheduno, quanto brutta , & abomineuole è riputata la carestia, che di quella è contraria.

Hà la ghirlanda de' fiori , percioche sono i fiori de i frutti che fanno l'abondanza messaggieri, & auttori ; possono anco significare l' allegrezza, & le delitie di quella vera compagna.

図 5-1 リーパ〈豊穣（Abondanza）〉
1603 年

かかえている。その束からは多くの穂が抜け落ちており、地面に散っているものもある（図5-1）[11]。

まずその人物像のおおまかな容姿（老若男女、美醜）、かぶりもの、衣服、そして持ち物が語られ、次いでそのひとつひとつについて、聖書、古代ギリシア・ローマの文学作品、教父たちの著作、ダンテ、ペトラルカ、ボッカッチョ、アリオスト、タッソ等による中世から16世紀末までの文学作品、そして人文主義者たちの著作を引き合いに出して理由付けがなされる。例えば〈豊穣〉のもつ「豊かさの角（il corno della dovitia）」、すなわちコルヌコピアについては、2世紀のギリシアの雄弁家タルソスのヘルモゲネス、ナターレ・コンティの『神話学（*Mythologiae*）』（1568年）、そしてオウィディウスの『変身物語』の記述を基に「豊穣」という概念との関わりが語られる。

この果てしなく続く蘊蓄語りは、これまであらゆる碩学たちによる本格的な分析や翻訳を拒んできたが、2012年にようやくソニア・マッフェイによる詳細な註釈の付けられた校訂版が出され[12]、2009年にベルガモ大学、2012年にはチェルトーザ・ディ・ポンティニャーノで『イコノロジーア』に関する国際学会が開催されるまでになった[13]。しかし一介の「切り分け侍従」が、いかにしてこれだけ膨大な量の文献にあたることができたのかは謎であり、今後の研究のさらなる進展が俟たれるところである。

3. リーパの色彩シンボリズムの創りかた

リーパが先人の遺産に対し、多大な敬意を払う人間であったことは、どうやら確かなようである。それでは彼が個々の寓意像に与えた色彩も、すべて過去の美術作品、あるいは古典に基づくものなのだろうか。

初めて挿絵の入った1603年版でとりあげられている1085の寓意像のうち、衣服やかぶりものに色彩の記述があるものは382、すなわち全体のおよそ3分の一強となっている[14]。

白	76
緑	46
黒	38
赤	37
金	31
黄	23
玉虫色（cangiante）	22
さまざまな色（varij colori）	18
ベッレッティーノ	18
トゥルキーノ	13
青	12
鉄錆色（ruggine, ferruggine）	11
ポルポラ（porpora）	9
チェルーレオ（ceruleo）〔空色〕[15]	8
黄褐色（tanè, taneto）	8
緑青色（verderame）	6
リオナート（lionato）〔淡黄褐色〕[16]	5
純白（candido）	4
チェレステ	4
雑多な色（diversi colori）	4
淡紅色	4
パオナッツォ	4
多色（molti colori, più colori）	4
銀色（argento）	3
灰色	3
オレンジ色（rancia, ranciato）	3
暗色（fosco）	2
薔薇色（rosato）	2
アルバ（alba）〔白〕	1

濃色（bruno）	1
黄金色（flavo）	1
混色（mischio）	1
ペルソ（perso）〔青紫色？〕	1
緋色（scarlatto）	1
朱色（vermiglio）	1
菫色（violato）	1

　上位を占めるのは、いわゆる基本色の類であり、なかでも白が圧倒的に多い。これらの色の多くに理由付けがなされるが、例えば先の〈豊穣〉の「金糸の刺繍のほどこされた緑の服（il vestimento di color verde, ricamato d'oro）」について、リーパはどのように解説を加えているだろうか。

　　衣服の緑色と金の装飾は、（〈豊穣〉に）固有の色である。それというのも田野が美しく緑に蔽われるのは、豊かな産出を、そして（秋になり）黄色に変わるのは、豊穣を産み出す穀物や果実が熟すことを示すからである[17]。

　春から夏にかけて野を蔽いつくす緑と、秋の実りの色である黄色――これらが〈豊穣〉と結びつけられるのは、いつの時代の人間にも容易に理解できる。ところが『イコノロジーア』における色彩シンボリズムは、すべてこのようにわかりやすいものであるわけではない。リーパは1603年版の表紙において、寓意像が「古代の文物（antichità）から引き出したものと自らの創案（propria inventione）による」ものであると述べ、個々のアトリビュートについて典拠をひとつひとつ明記している。また1611年以降の版には、引用した作品の著者名索引もあり、アトリビュートの根拠付けに関して、彼がいかに細心の注意を払っていたかを窺い知ることができる。しかし色彩の寓意については、そのほとんどについて出典を明らかにしていない。またリーパの用いた膨大な量の文献については、マンドウスキーやヴェルナーが遡及を試みているが、

彼らは色彩については完全に沈黙している[18]。

その『イコノロジーア』の色彩シンボリズムは、次の4つのパターンに分けられる。

(1) 事物そのものの色
(2) 関連する事物から連想される色
(3) 文学作品の記述に基づく色
(4) その他

(1)にあたるのは、例えば四大元素の〈火（Fuoco）〉の赤[19]や〈天（Cielo）〉のトゥルキーノ[20]である。(2)は(1)ほど直截ではないが、先に見た〈豊穣〉の緑、〈純潔（Castità）〉の白や〈悲嘆（Pianto）〉の黒のように、伝統的に概念と色彩が強固に結びついているケースである[21]。また〈残酷（Crudelta）〉に赤い服を着せることは、けっして古来より定められているわけではないが、著者の説明によって読者は容易に納得することができる。

赤い服は、その思考がすべて血にまみれていることを示している[22]。

これは「残酷」という概念と、「殺人」によって流される血が結びついた結果である。実際、リーパは〈殺人（Homicidio）〉にも「赤いマント」をまとわせている[23]。

(3)に類する事例は、じつはきわめて少なく、1603年版において、文学作品に登場する人物の装いを借用したことが確実であるのは、〈暁（Aurora）〉の「黄色いマント」[24]と、〈永遠。フィレンツェのフランチェスコ・バルベリーニが、愛についての論攷において描き出したものとして（Eternita. Descritta da Francesco Barberini Fiorentino nel suo trattato d'amore）〉の服のみである。

フィレンツェのフランチェスコ・バルベリーニ〔ママ〕は、自身の愛についての論攷——これは教皇庁会計院のマッフェオ・バルベリーニ氏、及

びそのご家族が所有する手書き文書のなかに含まれる——において、きわめてすばらしい創意をもって永遠を描写している。そして私はこれを殊のほか味わい深く拝見したので、先の氏が原典からの抜粋をお許し下さったところの写しに従い、それをここにあらわそうと思う。

彼は永遠を、崇敬に値する女性として描いた。かなり長めの金髪を両肩に流し、腿は左右に曲がって二つの半円となり、件の女性を囲みながら、頭上でひとつにあわさっている。黄金の球を両手に一つずつもって高く掲げ、星の鏤められた天の青色の服（azurro celeste stellato）をつけている。これらは「永遠」をあらわすのに非常に適している。というのは、円形には始まりも終わりもないからである[25]。

リーパ自身が明らかにしているとおり、この〈永遠〉の装いは、ダンテとほぼ同時期に活躍した詩人フランチェスコ・ダ・バルベリーノの俗語無韻詩『愛の訓え（I Documenti d'Amore）』(1310年頃)に登場する〈永遠〉の「星の鏤められた天（Cielo stellato）」をあらわした服を、ほぼそのままとり入れたものである[26]。バルベリーノは色名までは明記していないが、2種類ある自筆稿本のどちらにも、両脚が円形に身体をとりかこむという肢体をもち、深い青色の衣をまとった女性が描かれており（図5-2a, b）、リーパはこの服の色を「天の青色」と言いあらわしたものと考えられる。そしてこれに付けられた図版も、バルベリーノ自身の手になる挿絵の完全なコピーとなっている（図5-3）[27]。なおこの〈永遠〉は初版にはみられず、第3版以降に登場する項目なので、リーパはおそらく1593年から1603年のあいだに、当時まだ枢機卿であったマッフェオ・バルベリーニ、すなわち後の教皇ウルバヌス8世（在位1623-1644年）が所持していた『愛の訓え』の作者自筆稿本を見せられたようである[28]。

奇妙なことに『イコノロジーア』には、当時の絵画・彫刻作品の引用が極端に少ないことがヴェルナー等によって指摘されているが[29]、それを考えると、この〈永遠〉は、先行する図像を使用した貴重な例であるとも言える。

図 5-2a〈永遠 (Eternita)〉
(フランチェスコ・ダ・バルベリーノ『愛の訓え』自筆稿本、1313-18 年頃、ヴァティカン図書館、ms. Barb. Lat. 4076, 96r)

図 5-2b〈永遠 (Eternita)〉
(フランチェスコ・ダ・バルベリーノ『愛の訓え』自筆稿本、1313-18 年頃、ヴァティカン図書館、ms. Barb. Lat. 4077, 85r)

162

図5-3 リーパ〈永遠。フィレンツェのフランチェスコ・バルベリーニが、愛についての論攷において描き出したものとして (Eternita. Descritta da Francesco Barberini Fiorentino nel suo trattato d'amore)〉1603年

4. 青い〈嫉妬〉

しかし『イコノロジーア』には、これらのいずれにも属さない、不可解な色彩シンボリズムが少なくない。

> 波のトゥルキーノの服を着た女性。(その服には) 全面に眼と耳が描かれている。背中には翼があり、左腕には雄鶏がとまり、右手にはイバラの束をもっている[30]。

リーパは1593年の初版から、〈嫉妬 (Gelosia)〉を2種類定義している。ひとつはこの「波のトゥルキーノの服を着た女性」、もうひとつは、「先に述べた服装の女性で、右手にヒマワリをもっている」[31]。彼はこれらのアトリビュートについて、ひとつひとつ丁寧に解説している。翼は「さまざまな想いの素早さと迅速さ」、雄鶏は「殊のほか嫉妬深く、用心深く、抜け目ない」様子、イバラの束は「焼きもちやきの刺すような煩わしさ」をあらわすとし、さらに第二の〈嫉妬〉のもつヒマワリについては、常に太陽の動きにしたがって回るありさまが、焼きもちやきが愛する者の美を凝視しようと追い求める状態に似ていることを示唆している。挿絵は第一の〈嫉妬〉に関してのものであるが、1603年版、1611年版では翼を欠いているものの (図5-4a、b)、1613年版ではテキストの内容がすべて正確に写しとられている (図5-4c)。

その説明はきわめて明快であり、疑問の余地はない。また第一、及び第二の〈嫉妬〉が共にまとう服の柄となっている眼と耳についても、「愛する女性のあらゆる些細な動きや身振りをも見聞きしようとする焼きもちやきの耐えざる心労」をあらわすと述べられており、これまた至極納得がいく。ところが、服の地の色である「波のトゥルキーノ (torchino à onde)」についての言い分は、なんとも釈然としないものがある。

> 衣服の色は、〈嫉妬〉に固有の意味である。というのも、それが海の色をしているからである。海はけっして静まらず、それが疑いようのないこ

図 5-4a リーパ〈嫉妬 (Gelosia)〉1603 年　　図 5-4b リーパ〈嫉妬 (Gelosia)〉1611 年

図 5-4c リーパ〈嫉妬 (Gelosia)〉1613 年

第 5 章 「嫉　妬」　　165

とであるように、ひとは他人の信義について、怖れも煩わしさもなしに嫉妬の岩礁のあいだを確実に通り抜けることはないのである[32]。

　ここから汲みとれるのは、トゥルキーノが「海の色」であること、海の不穏な状態が「嫉妬」という感情と重なることである。とはいえ、「固有の意味（proprio significato）」と断言できるほど、トゥルキーノと「嫉妬」の繋がりは伝統的に強固なのだろうか。少なくとも我々がここまで見てきた事例からは、それを感じとることはできない。ならば『イコノロジーア』1603 年版において、他にどのような寓意像がトゥルキーノを着ているだろうか。

〈四大元素―空気（Elementi - Aere）〉
〈（夜間の）第 11 時（Hora undecima）〉
〈変節（Incostanza）〉
〈雅量（Magnanimità）〉
〈テテュス。海のニンフ（Thethi. Ninfa del Mare）〉
〈日中の晴天。大気のニンフ（Serenità del Giorno. Ninfa dell'aria）〉
〈固執（Preseveranza）〉
〈祈願（Preghiere）〉
〈国家理由（Ragione di Stato）〉
〈知恵（Sapienza）〉
〈疑念（Sospitione）〉

　このうち〈四大元素―空気〉、〈（夜間の）第 11 時〉、及び〈日中の晴天。大気のニンフ〉[33]に関しては、その色彩シンボリズムについて説明がないが、それが空の色からの連想によるものであろうことは容易に想像がつく。また〈祈願〉や〈固執〉の装いについても、空との関連が述べられている。

　トゥルキーノ色の服は、祈願とは空の色の如きものでなければならないということをあらわしている。すなわち、隠蔽されたり、磨きあげられ

ていたり、偽りの理由で美化されたりしてはならず、ひとが望み、願うものが、すべて得られるようにするために、純粋で、明白で、真実でなければならないのである[34]。

白と黒の服を着ている女性。これらは色彩の両極であるために、確固たる決意を意味する。…またトゥルキーノの服を着た女性として描くこともできる。というのも、これが空の色に似ているからである。つまりこの色は、それ自体で変化することはけっしてないのである[35]。

その一方で〈テテュス。海のニンフ〉は、海との関連からこの色を与えられており、〈変節〉のいでたちにしても、「海の波は変節きわまりないものであ」るためと説明されている[36]。さらに〈疑念〉の「トゥルキーノと黄色のトゥラヴェルシーナ〔前掛け状の上着の一種か〕(una traversina di color turchino, & giallo)」[37]にしても、説明こそないが、「疑念に揺れ動く心」と「海の波」が結びつけられたと考えて間違いない。すなわち寓意像たちは、空と海という、自然界に存在する2種類の青のいずれかに関連付けられてトゥルキーノをまとっているのである。ラピスラズリを意味するペルシャ語 lazward を語源とする青(アッズーロ)、共に空を意味するラテン語から派生した形容詞を語源とするチェルーレオやチェレステを着る寓意像にも、これと同じことが言える。

青(アッズーロ)

〈善良さ(Benignita)〉

〈闇(Buio)〉

〈木星の車駕(Carro di Giove)〉

〈好奇心(Curiosita)〉

〈永遠。フィレンツェのフランチェスコ・バルベリーニが、愛についての論攷において描き出したものとして〉

〈堅固さ(Fermezza)〉

〈イタリア。マルカ・トレヴィジャーナ(Italia - Marca Trivisana)〉

〈世界の機構（Machina del Mondo）〉
〈ムーサ。ウーラニアー（Musa - Urania）〉
〈夜間の晴天（Serenità della Notte）〉
〈夜（Notte）〉
〈詩（Poesia）〉

チェレステ
〈占星学（Astrologia）〉
〈四大元素のそれぞれの車駕、火の車駕（Carri dei quattro elementi, fuoco）〉
2種類の〈理性（Ragione）〉

チェルーレオ
2種類の〈占星学〉
2種類の〈四大元素―水（Elementi - Acqua）〉
〈河川。テヴェレ河、ウェルギリウスによって『アエネーイス』第7巻に描かれたものとして（Fiumi - Tevere, come dipinto da Virgilio nel settimo dell'Eneide）〉
〈（夜間の）第8時（Hora ottava）〉
〈（夜間の）第12時（Hora duodecima）〉
〈世界の機構〉

　〈水〉や〈テヴェレ河〉の着衣が青空を映した河川や海から連想されたものである一方で、〈闇〉や〈夜〉、天文を司るムーサ〈ウーラニアー〉、〈占星学〉などは空、それも夜空と関わっている。ちなみに当時の人びとにとって、夜空は「黒」ではなく、昼間と同じ「青」である。そして〈善良さ〉は「天空との類似（similitudine del Cielo）」[38]、〈詩〉は「天空を起源とする（haver origine dal cielo）」[39] ゆえに、この色を着ている。
　〈嫉妬〉のトゥルキーノに戻ろう。これときわめてよく似た恰好をしているのが、〈国家理由（国家至上主義）〉である。彼女は「一面に眼と耳が刺

図 5-5 リーパ〈国家理由 (Ragione di Stato)〉1603 年

繡されたトゥルキーノ色のトゥラヴェルシーナ（una traversina di colore torchino riccamata tutta di occhi, e d'orecchie)」をつけている（図 5-5）。

　　眼や耳が織りこまれたトゥルキーノ色の衣服を着た姿で描かれるのは、その支配領域について有している嫉妬を意味するためである。（この嫉妬は）全域に間諜の眼と耳を張りめぐらして、自分の計画をよりよく導き、他のものは切り捨てたいと思うのである[40]。

　つまり「国家理由」には、支配領域への独占欲のゆえに働く「嫉妬」が含まれているため、二つの寓意像は同じ姿をしているのである[41]。このようにリーパは、「嫉妬」とトゥルキーノの結びつきを自明のこととしているが、たしかにイタリアでは前世紀から、このシンボリズムがさまざまな文献にあらわれるようになる。例えばセラフィーノ・アクィラーノ（1466-1500 年）に帰される色彩の意味を詠ったソネットである。

　　緑が希望と愛をあらわすが如く、
　　赤は復讐を、トゥルキーノは嫉妬を、
　　黒は堅固さと、また憂鬱を、
　　そして白は、心の清らかさを示す[42]。

　さらに中世以来の色彩象徴解釈をまとめた論考を繙いてみれば、我々はこの種の記述にもう少し出会えそうである。これについては次項で詳しく見ていくことにしよう。

5. リーパと色彩象徴論

　19 世紀の碩学ヴィットリオ・チャンによれば、カスティリオーネの『宮廷人』には、当初、チェーザレ・ゴンザーガによる次の台詞があった。

…色彩の意味については、お話しする必要はございません。と申しますのも、このことについてはルドヴィーコ・ゴンザーガ氏が新たにお書き下さいましたから。また彼は意味のみならず、その色が何故にそのような意味をもつのかという理由をも述べ、そしてこれまで洒落者たちのあいだでは話題になることのなかった色についても語っているからです。

この一節は、『宮廷人』決定稿においては削除されており、件の色彩論は失われたと考えられている[43]。しかし1500年代(チンクエチェント)のイタリアは、おそらくこのルドヴィーコ・ゴンザーガの書に類すると思われる論考をいくつも世に送り出している。一冊すべて色彩に充てられているものもあるが、恋愛や紋章、インプレーザの論考、芸術論の一部として色彩が扱われているケースも多い。

1525年　マリオ・エクイーコラ『愛の性質に関する書』第五の書[44]
1528年　アントニオ・テレージオ『色彩について』[45]
1535年　フルヴィオ・ペッレグリーノ・モラート『色彩の意味について』[46]
1547年　ニコロ・フランコ『フィレーナ』第二の書[47]
1548年　シモーネ・ポルツィオ『色彩について』[48]
1565年　シシル伊訳『紋章、仕着せ、ドゥヴィーズにおける色彩に関する論』[49]
　　　　ロドヴィーコ・ドルチェ『色彩の質、多様性、属性に関する対話』[50]
1568年　コロナート・オッコルティ『色彩論』[51]
1574年　ルカ・コンティーレ『インプレーザの特性についての議論』[52]
1584年　ジョヴァンニ・デ・リナルディ『奇怪きわまる怪物、二つの論攷、第一に色彩の意味について、第二に草花について論ず』[53]
　　　　ジョヴァンニ・パオロ・ロマッツォ『絵画論』第三の書[54]
　　　　ラッファエッロ・ボルギーニ『休息』第二の書[55]
1595年　アントニオ・カッリ『色彩についての議論』[56]

これらの書は、個々の色彩の意味を、古典から当代に至る文学作品の記述を基に語ったものである。リーパは、いずれの著者名も挙げていないが、

第 5 章 「嫉 妬」　171

『イコノロジーア』の〈希望 (Speranza)〉にモラートの論の「黄色」の項目から、そして〈正義。アウルス・ゲッリウスが述べるところによる (Giustitia. Secondo che riferisce Aulio Gellio)〉にシシル伊訳の「金色」の項目からのあからさまな引用が見られる。モラートの書は16世紀中に20以上、シシル伊訳は5つの版があり、リーパがこれらを参照したと考えても不思議はない。もっとも彼は、古典からの引用を寄せ集めた色彩論など、あえて明記するには及ばないと考えたに違いない。彼が気を遣うのは、あくまでオウィディウスやダンテのような古典の作者たちであって、同時代の群小人文主義者たちにさしたる興味はないのである[57]。

さて、問題のトゥルキーノと「嫉妬」についてであるが、モラートは、「トゥルキーノは、高尚なる思索をもつ」というセラフィーノ・アクィラーノのソネットの一節を解説する項目の冒頭で、いきなりこう切り出す。

　　なにゆえにこれ (トゥルキーノ) が嫉妬を意味すると信じる者が多いのか、私は知らない[58]。

さらに、モラートの影響を強く受けているロドヴィーコ・ドルチェの論にも、

　　なにゆえに多くの者が、この色が嫉妬を意味すると考えるのか、私は知らない[59]。

2人ともこの件についてこれ以上は踏み込まず、聖母がキリストの死にあたってこの色を着ていたことに、即刻話題を変えてしまう。ボルギーニやカッリも同様の発言をしているが[60]、いずれにしろシンボリズムの根拠は謎のままである。しかしモラートに先立つこと10年あまり、エクイーコラの『愛の性質に関する書』第五の書には、この点に関して興味深い一節がみられる。

　　…フランス人は…チェレステ色を嫉妬と解するのに対し、われわれは空の色を信仰とみなす…[61]。

リナルディによれば、チェレステはトゥルキーノと同義である[62]。つまり青が「嫉妬」と結びつくという考え方の起源は、フランスにあるというのである。実際『色彩の紋章』第二部は、青（bleu）と「嫉妬（jalousie）」との関わりを伝えている。

　　（青は）徳目としては善良、よき礼節、友愛、礼儀を意味し、また嫉妬を意味するというひともいる[63]。

この一節は、1435年頃に紋章官シシル自身によって書かれたテクストを反映した初版（1495年）にはなく、無名の人物によって加筆された第2版（1505年）以降に登場する[64]。したがって青が「嫉妬」と結びついたのは、早く見積もっても15世紀後半ということになる。
　これらに比べると、フランコの恋愛論『フィレーナ』は、はるかに詳しくこのシンボリズムについて説明している。

　　青（アッズーロ）、あるいはいわゆるトゥルキーノは、海の色をしているために、嫉妬深い怖れ（gelosa paura）をあらわす。波がけっして静まることがないように——そこに疑いの余地はない——、我々は他人の信義について、怖れなくして嫉妬の岩礁のあいだを確実に通り抜けることはないのである。とは言うものの、それは天の色であるがゆえに、「固執」をあらわすこともできる。なぜならば、天は我々の目に映るのが如何なるものであるにせよ、青（アッズーロ）いからである。そして黒雲が立ち込めるのでなければ、天は常に同じ状態であるように、死という中断がなければ、「固執」もまた然りである。したがって「嫉妬」にしろ「固執」にしろ、いわば「愛」のなせる感情である[65]。

海と「嫉妬」に「不穏」という共通点を見出していることといい、「岩礁（scogli）」や「信義（fede）」、「固執」といった言葉遣いといい、あまりにもリー

パの記述と酷似しており、単なる偶然の一致とは考えにくい。そしてこれと同様の論が、先に挙げた他の色彩象徴論のいずれにも見られないので、リーパがフランコの書に直接あたったことは、ほぼ間違いなさそうである。

6.「愛の敵」

　ここで我々は「嫉妬」という感情について、ある程度考えてみる必要があるだろう。

　中世末期以降の恋愛観を確立したといっても過言ではないアンドレアス・カペッラーヌスの『愛について（*De Amore*）』（1180 年頃）は、その第二巻で「愛の規則」31 ヶ条を挙げているが、第 2 条は「嫉妬しない人は愛することができない」である[66]。つまり「嫉妬」は、恋人の心をかき乱し燃え上がらせる、まさしく「必要悪」である。しかしアンドレアスの理論の実践編というべき『薔薇物語』の〈嫉妬〉は、主人公の恋する薔薇の蕾を、城壁を築いて囲ってしまう者として、前編・後編を通じて活躍する[67]。ここでの「嫉妬」は、何はともあれ悪徳であり、そして恋愛における最大の障害のひとつである。

　そしてこの『薔薇物語』に強く影響を受けた『遍歴の騎士』には、第 2 章で触れたように、〈愛〉と〈嫉妬〉との長い戦闘シーンがある。「女の都の画家」による挿絵は、両軍入り乱れ、どちらがどちらの騎士なのか判別できないが、地面に転がる首や手が、その戦いの激しさを物語っている（**図 5-6**）。〈愛〉と〈嫉妬〉は、互いにとって、不倶戴天の敵なのである。

　このような「嫉妬」観は、16 世紀のイタリアにおいても、基本的には変わることがない。『狂えるオルランド』において異教徒の将ロドモンテの心をかき乱す〈嫉妬〉は、「毒蛇にも増し、冷酷（fredda come aspe）」と形容される、典型的な悪役である（第 18 歌第 33 節）。

　16 世紀の色彩論に戻ろう。オッコルティの論考の第 7 章「トゥルキーノについて」は、モラートらと同じく、この色と「嫉妬」との結びつきを扱っているが、「嫉妬」の何たるかを、いっそう詳しく語っている。

ue par haubert qui ne se tressast mort
a la tene. Loro dist le satte philosophe
qui deuant auoit parle. Oz est enur

et commencerent a ferir a destre et a se
nestre et de toutes pars. La veissiez
destriers abatre et verser et lances

図 5-6 〈愛〉と〈嫉妬〉の戦い
(『遍歴の騎士』1403-1404 年、パリ、フランス国立図書館、ms. fr. 12559, 44r)

如何なる理由に基づいているのか、私には分からないが、恋する男は、自分の愛する女に、他のどんな色よりもトゥルキーノ色によって、適切に激しい嫉妬を示すことができると考える者がいる。この嫉妬は、往古(いにしえ)の著述家たちが考えるように、愛の後ろに人知れず身をひそめている。彼らは一点において、一致した見解を示している。すなわち愛は常に希望を伴うが、背後には頑固な嫉妬が控えている。我々が嫉妬と呼んでいるものを、疑いや怖れと称する者もいる。しかしかかる連中は誤りを犯している。というのも、たとえどちらも怖れるということであるにせよ、異なっており、嫉妬は怖れよりもはるかに害をなすものだからである。…この面倒な嫉妬なくして恋することが出来る者は幸いなるかな。この愛の敵の支配に堕ちる者は不幸にして哀れなるかな。というのも、愛が甘美きわまる満足にみちているように、その反対にこの邪悪な嫉妬は、不安な願いと限りなく有害な打撃の極みだからである[68]。

　冒頭には、男が女に対して、自分の嫉妬心をトゥルキーノという色に託してみせることが述べられているが、これは第1章で見たクリスティーヌ・ド・ピザンの『恋人と奥方の百のバラード』に詠われているのときわめてよく似た「恋の駆け引き」である。
　しかしこのあとオッコルティは、トゥルキーノという色を完全に置き去りにして、「嫉妬」の悪について長広舌をふるい——それは些か堂々めぐりの感がある——、そして如何なる理由でトゥルキーノが「嫉妬」を意味するのかという肝心な問題を素通りして、他の色彩象徴論の作者たち同様、聖母がトゥルキーノをまとうという話題に移ってしまっている。このようなお世辞にも論理的とは言いがたい文章のなかからでも汲みとれるのは、「疑い(sospetto)」や「怖れ（timore）」以上に有害な「嫉妬」は、「愛」と表裏一体の関係にあると同時に、「愛」と敵対する大いなる悪だということである。おそらくオッコルティとその同時代人たちは、トゥルキーノが「愛」に関わる色であることを熟知した上で、「嫉妬」という「愛の敵（nimico d'amore）」もあらわせる両義的な色であると考えたのであろう。

7. 空の青、海の青

　伝統的に愛の「誠実」を意味する青は、中世末期に「不実」という正反対の意味をも帯びるようになった。『恋人と奥方の百のバラード』の男の青衣、アントワーヌ・ド・ラ・サルの『若きジャン・ド・サントレの物語』の奥方の青い帯などが、その例である。やがて青は、ホイジンガが述べたように、「不実」から派生する「裏切り」や「疑い」、「偽り」など、恋愛における負の側面と関わっていくなかで[69]、「嫉妬」とも結びつくことになったと思われる。

　この中世フランスに端を発するシンボリズムが、文学作品をとおしてイタリアに入ってきたとき、フランス語の「ブルー」は「トゥルキーノ」に置き換えられた。これは「ブルー」と「トゥルキーノ」のあらわす色調が同じだからというわけではなく、「ブルー」にあたるイタリア語がこの当時存在せず[70]、いわゆる純粋国語主義者（プリスタ）たちがその代用としたのがトゥルキーノだったからであるという[71]。現代語のトゥルキーノは青のなかでも深みのある色であるが、この当時の色調は定かではなく、リナルディが述べていたように「チェレステ」と同義とされることもあり、あるいはフランコの書にあるとおり、青（アッズーロ）と言い換えられることもあって、イタリア人のあいだでも意見の分かれる色であった。

　そしてトゥルキーノと「嫉妬」の繋がりに、絶えず変動する海の色であるという根拠を後付けしたのが、16世紀半ばのイタリア人である。その一方で、数々の色彩象徴論におけるこの色の項目では、必ずと言っていいほど、変わらざる「空」への言及がある。そしてリーパは、これらの論を踏まえて〈祈願〉や〈固執〉のトゥルキーノに関しては、空の純粋さや揺るぎなさを強調し、〈嫉妬〉や〈変節〉のそれについては、海の変わりやすさを指摘する。さらに言えば、「空」を想起させる青をまとっているのが、ほぼすべて善徳であるのに対し、「海」を思わせる色を着ているのは、あまり芳しからぬ概念である。不変にして定まらず——青の魅力は、相反する性格を内包するところにある。

註

1 この役職の詳細については、北田葉子「イタリアの宮廷における食文化：近世フィレンツェの宮廷における切り分け侍従」『明治大学人文科学研究所紀要』第68冊、2011年、168-196頁を参照。

2 Erna Mandowsky, *Ricerche intorno all'«Iconologia» di Cesare Ripa*, Olschki, Firenze, 1939, pp.5-10. リーパの人となりに関する研究としては、以下のキアラ・ステファーニによるものがある。Chiara Stefani, "Cesare Ripa: New Biographical Evidence", *Journal of the Warburg and Courtauld Institutes*, Vol. 53, 1990, pp. 307-312; "Cesare Ripa «trinciante»: un letterato alla corte del Cardinal Salviati", *Sapere e/è potere. Discipline, dispute e professioni nell'Università Medievale e Modena. Il caso bolognese a confronto*, Atti del IV convegno (Bologna, 13-15 aprile 1989), a cura di Andrea Cristiani, Istituto per la Storia di Bologna, Bologna, 1990, vol.II, pp.257-266.

3 *Iconologia overo Descrittione dell'Imagini vniversali cavate dall'antichita et da altri lvoghi Da Cesare Ripa Perugino. Opera non meno vtile, che necessaria à Poeti, Pittori, & Scultori, per rappresentare le virtù, vitij, affetti, & passioni humane*, Per gli Heredi di Gio. Gigliotti, Roma, 1593. なお、総項目数、図版等のデータは、Mason Tung, *Two Concordances to Ripa's Iconologia*, AMS Press, INC., New York, 1993 の集計に基づく。

4 *Iconologia overo Descrittione di diverse Imagini cauate dall'antichità, & di propria inuentione, Trouate, & dichiarate Da Cesare Ripa Pervgino, Caualiere de Santi Mauritio, & Lazaro. Di nuovo reuista, & dal medesimo ampliata di 400. & più Imagini, Et di Figure d'intaglio adornata. Opera Non meno vtile che necessaria a Poeti, Pittori, Scultori, & altri, per rappresentare le Virtù, Vitij, Affetti, & Passioni humane*, Appresso Lepido Faeij, Roma, 1603.

5 *Iconologia overo Descrittione d'imagini delle Virtù, Vitij, Affetti, Passioni humane, Corpi celesti, Mondo e sue parti. Opera di Cesare Ripa Perugino Caualliere de' Santi Mauritio, & Lazaro. Fatica necessaria ad Oratori, Predicatori, Poeti, Formatori d'Emblemi, & d'Imprese, Scultori, Pittori, Dissegnatori, Rappresentatori, Architetti, & Diuisatori d'Apparati; Per figurare con i suoi proprij simboli tutto quello, che può cadere in pensiero humano. Di nouo in quest'vltima Editione corretta diligentemente, & accresciuta di sessanta e più figure poste a luoghi loro: Aggionteui copiosissime Tauole per solleuamento del Lettore. Dedicata All'Illustrissimo Signore il Signor Roberto Obici*, Pietro Paolo Tozzi, Padoua, 1611.

6 *Iconologia Di Cesare Ripa Pervgino Cav.re de' S.ti Mavritio, e Lazzaro, Nella qvale si descrivono diverse Imagini di Virtù, Vitij, Affetti, Passioni humane, Arti, Discipline, Humori, Elementi, Corpi Celesti, Prouincie d'Italia, Fiumi, Tutte le parti del Mondo, ed altre infinite materie. Opera vtile ad Oratori, Predicatori, Poeti, Pittori, Scvltori, Disegnatori, e ad ogni studioso, per inuentar Concetti, Emblemi, ed Imprese, per diuisare qualsiuoglia apparato nuttiale, funerale, trionfale. Per rappresentar poemi drammatici, e per figurare co'suoi propij simboli ciò, che può cadere in pensiero humano. Ampliata vltimamente dallo stesso avtore di .CC. imagini, e arricchita di molti discorsi pieni di varia eruditione; con nuoui intagli, e con Indici copiosi nel fine. Dedicata all'illvstrissimo Signor Filippo Salviati*, Appresso gli Heredi di Matteo Florimi, Siena, 1613.

7 *Nova Iconologia di Cesare Ripa Pervgino Caualier de SS. Mauritio, & Lazzaro. Nella quale si descriuono*

diuerse Imagini di Virtù, Vitij, Affetti, Passioni humane, Arti, Discipline, Humori, Elementi, Corpi Celesti, Prouincie d'Italia, Fiumi, tutte le parti del Mondo, ed'altre infinite materie, Opera Vtile ad Oratori, Predicatori, Poeti, Pittori, Scultori, Disegnatori, e ad' ogni studioso. Per inuentar Concetti, Emblemi, ed Imprese, Per diuisare qualsiuoglia apparato Nuttiale, Funerale, Trionfale. Per rappresentar Poemi Drammatici, e per figurare co'suoi propij simboli ciò, che può cadere in pensiero humano. Ampliata Vltimamente dallo stesso Auttore di Trecento Imagini, e arricchita di molti discorsi pieni di varia eruditione; con nuoui intagli, & con molti Indici copiosi. Dedicata all'Illustre, & M. Reu. Padre D.Massimo da Mantoua Decano, & Vicario perpetuo di Ciuè, Pietro Paolo Tozzi, Padova, 1618.

8　『イコノロジーア』各版の概要、翻訳、研究書誌については、本章註3に挙げたメイソン・タングのコンコーダンスに加え、以下を参照。伊藤博明『エンブレム文献資料集　M.プラーツ『綺想主義研究』日本語版補遺』ありな書房、1999年、142-144頁；『綺想の表象学――エンブレムへの招待――』ありな書房、2007年、443-463頁。

9　ただし1618年版において追加された47項目は、第三部としてZeloのあとにまとめてつけられている。これらの追加項目は、リーパ没後の1625年版からは本文中に組み込まれる。

10　本章では原則として、テクストの引用にさいしては1603年版を用いる。

11　Ripa, 1603, p.1.

12　Cesare Ripa, *Iconologia*, a cura di Sonia Maffei, testo stabilito da Paolo Procaccioli, Einaudi, Torino, 2012（底本は1603年版）. マッフェイの在籍するベルガモ大学のサイト内にあるチェーザレ・リーパのページには、彼の生涯、『イコノロジーア』各版を読むことのできるサイトへのリンク、ファクシミリ版情報、参考文献一覧などが載せられている（http://dinamico2.unibg.it/ripa-iconologia/index.html）。なお、リーパ没後に大幅に加筆され、新たな版木による挿絵が付けられた、1764-1767年にペルージャで出された版は、2010年にガブリエーレとガラッシの監修で刊行されている（Cesare Ripa, *Iconologia*, a cura di Mino Gabriele e Cristina Galassi, 5 voll., La Finestra, Lavis , 2010）。

13　*Cesare Ripa e gli Spazi dell'Allegoria*, Atti del Convegno（Bergamo, 9-10 settembre 2009）, a cura di Sonia Maffei, La Stanza delle Scritture, Napoli, 2011; *L'Iconologia di Cesare Ripa. Fonti letterarie e figurative dall'Antichità al Rinascimento*, Atti del Convegno internazionale di studi, Certosa di Pontignano, 3-4 maggio 2012, a cura di Mino Gabriele, Cristina Galassi, Roberto Guerrini, Olschki, Firenze, 2013.

14　ここでは「衣服（abito, veste, vestimento）」、「マント（manto）」、「頭巾（cappuccio）」の色彩を数に入れており、「帯（cintola）」のような小さな装飾品は含めない。また二色以上から成る服を着た寓意像に関しては、各色についてそれぞれカウントしている。また〈鉄の時代（Eta del ferro）〉の「鉄の色（color del ferro）」の服のように、色名の明確でないものは除外する。

15　チェレステと同様、空を意味するラテン語caelumを語源とする。

16 「ライオン (leone)」を語源とする。
17 Ripa, 1603, p.2.
18 E. Mandowsky, *op.cit.*, pp.25-69; Gerlind Werner, *Ripa's Iconologia: Quellen, Methode, Ziele*, Haentjens Dekker & Gumbert, Utrecht, 1977, pp.41-59.
19 Ripa, 1603, pp.123-124.
20 この項目は、1613年版より登場する (Parte Prima, p.103)。
21 「この女性が白を着ているのは、この徳を維持する魂の清らかさ (purità dell'animo) をあらわすためである」(Ripa, 1603, p.66);「黒衣は、いつの世も悲哀 (mestitia) と悲嘆のしるしであった」(Ripa, 1603, p. 401)。
22 Ripa, 1603, p.99.
23 *Ibid.*, p.201.
24 「というのも、ホメロスに彼女は多くの箇所でクロコペプロス ($κροκοπεπλος$)、すなわち「黄色のヴェールをつけた」と呼ばれているからである」(Ripa, 1603, p.34)。実際、ローマ神話のアウロラにあたる暁の女神エオスにとって「クロコペプロス」〔クロッカス色、つまり黄色のペプロス(古代ギリシアにおいて着用された、一枚の布で身体をはさみ、胴を紐締めする簡素な衣服)〕は、一種の枕詞の役割を果たしている。例えば『イリアス』XIX, 1; XXIII, 227.
25 Ripa, 1603, pp.140-141.
26 Francesco da Barberino, *I Documenti d'Amore*, a cura di Francesco Egidi, Società filologica romana, Roma, 1905-1927, vol.III, p.387.
27 E. Mandowsky, *op.cit.*, pp.25-26.
28 これらの自筆稿本は、マッフェオの遺産としてヴァティカン図書館に入った (G. Werner, *op.cit.*, p.42)。
29 *Ibid.*, pp.44-50; Christopher L. C. E. Witcombe, "Cesare Ripa and the Sala Clementina", *Journal of the Warburg and Courtauld Institutes*, LV, 1992, pp.277-282, in partic. p.279.
30 Ripa, 1603, p.181
31 *Ibid.*
32 *Ibid.*, pp.181-182.
33 ただしこの項目では、冒頭で服の色が黄色と形容されているのに、あとでトゥルキーノと言い換えられており、矛盾をきたしている。
34 Ripa, 1603, p.411.
35 *Ibid.*, p.394.
36 *Ibid.*, pp.225-226.
37 *Ibid.*, p.467.
38 *Ibid.*, p.43.
39 *Ibid.*, p.407.
40 *Ibid.*, p.427.

41 〈国家理由〉の眼の表象については、前掲『涙と眼の文化史』238-239 頁を参照。

42 *Collezione di Opere inedite o rare di scrittori italiani dal XIII al XVI secolo*, pubblicata per cura della R. Commissione pe' testi di Lingua nelle provincie dell' Emilia e diretta da Giosuè Carducci, Romagnoli-dall'Acqua, Bologna, 1896, p.218, vv.1-4.

43 Vittorio Cian, *Del significato dei colori e dei fiori nel Rinascimento italiano*, Tipografia L. Roux e C., Torino, 1894, pp.8-9.

44 Mario Equicola, *Libro di natura d'amore di Mario Equicola, Novamente stampato et con somma diligentia corretto*, per Gioanniantonio & Fratelli de Sabbio, Vinegia, 1526. この書の構成については、拙著『色彩の回廊』228-229 頁、註 37 を参照。

45 Antonio Telesio, *De coloribus*, in *Antonii Thylesii consentini opera*, excud. Fratres Simonii, Neapoli, 1762; *I colori presso gli antichi Romani*, Volgarizzamento di Francesco Bonci, Tip. Lit. Di G. Federici, Pesaro, 1894（現代イタリア語訳）; Thylesius, *On Colours 1528*, English translation by Don Pavey, Introduction, annotations and indexes by Roy Osborne, Universal Publishers, Boca Raton, 2003（ラテン語原文と英訳）.

46 Fulvio Pellegrino Morato, *Del significato de colori. Operetta di Fuluio Pellegrino Morato Mantouano nuouamente ristampata*, Giouan'Antonio de Nicolini da Sabio, Vinegia, 1535. 1543 年以降の版では、草花論が追加され、タイトルが『色彩と草花の意味について（*Del significato de colori e de mazzolli*）』となった。モラートの活動と著作については、英訳 Fulvio Pellegrino Morato, *Del significato de' colori / On the Signification of Colours*, translated and with a commentary by Roy Osborne, Brown Walker Press, Boca Raton, 2013, pp.1-17 を参照。

47 Nicolo Franco, *La Philena di M. Nicolo Franco, Historia amorosa ultimamente composta*, per Iacomo Ruffinelli venetiano, Mantova, 1547.

48 Simone Porzio, *De coloribus libellus, à Simone Portio Neapolitano Latinitate donatus, & commentarijs illustratus*: vnà cum eiusdem praefatione, qua coloris naturam declarat, ex officina Laurentii Torrentini, Florentiae, 1548.

49 Sicillo Araldo, *Trattato de i colori nelle arme, nelle liuree, et nelle diuise, di Sicillo Araldo del re Alfonso d'Aragona*, Domenico Nicolino, Venetia, 1565.

50 Lodovico Dolce, *Dialogo di m. Lodovico Dolce, nel quale si ragiona delle qualità, diversità, e proprietà de i colori*, Gio. Battista, Marchio Sessa, et Fratelli, Venetia, 1565.

51 Coronato Occolti, *Trattato de' colori di M. Coronato Occolti da Canedolo*, Appresso Seth Viotto, Parma, 1568.

52 Luca Contile, *Ragionamento di Luca Contile sopra la proprietà delle imprese con le particolari de gli Academici Affidati et con le interpretationi et croniche*, Girolamo Bartoli, Pauia, 1574.

53 Giovanni De' Rinaldi, *Il mostruosissimo mostro di Giovanni de' Rinaldi diviso in due Trattati. Nel primo de' quali si ragiona del significato de' Colori. Nel secondo si tratta dell'herbe, & Fiori*, Di nuovo ristampato, et dal medesimo riveduto, & ampliato, Ad instanza di Alfonso Caraffa, Ferrara, 1588.

54　Giovanni Paolo Lomazzo, *Trattato dell'arte de la pittura*, Olms, Hildesheim, 1968.
55　Raffaello Borghini, *Il Riposo*, Olms, Hildesheim, 1969.
56　Antonio Calli, *Discorso de colori*, Appresso Lorenzo Pasquati, Padoa, 1595.
57　16世紀イタリアの色彩象徴論の特性、及びこれらをリーパが参照した可能性については、以下の拙論において詳述した。「リーパは"彼ら"に何色を着せたか？——『イコノロジーア』と16世紀イタリアの色彩論——」『人文科学研究　キリスト教と文化』第35号、2004年、61-82頁；「チェーザレ・リーパの「ポルポラ」」『人文科学研究　キリスト教と文化』第39号、2008年、107-127頁；前掲『色彩の紋章』解説Ⅰ「隠れたベストセラー――「紋章指南書」から「色彩象徴論」へ」107-129頁。なお、マッフェイは校訂版序文において、これらの色彩象徴論と『イコノロジーア』との関連を指摘してはいるが、リーパがどの論を主に使用したかについては語っていない（Ripa, *op.cit.*, 2012, pp.LI-LV）。
58　F. P. Morato, *op.cit.*, 31v.
59　L. Dolce, *op.cit.*, 33v.
60　「トゥルキーノは…庶民によれば嫉妬である」（R. Borghini, *op.cit.*, p.241）；「トゥルキーノは天の純粋さに似ており、誠実な想いであり、嫉妬に動かされる」（A. Calli, *op.cit.*, p.28）。
61　M. Equicola, *op.cit.*, 164r.
62　「トゥルキーノは…空の色をあらわし、ゆえにいわゆるチェレステである」（G. De' Rinaldi, *op.cit.*, p.20）。
63　前掲『色彩の紋章』73頁。
64　『色彩の紋章』の初版と第2版の違いについては、前掲『色彩の紋章』解説Ⅰ「隠れたベストセラー」111-114頁を参照。
65　N. Franco, *op.cit.*, 56v-57r.
66　アンドレーアース・カペルラーヌス『宮廷風恋愛について――ヨーロッパ中世の恋愛術指南の書』瀬谷幸男訳、南雲堂、1993年、188頁。
67　ただし〈嫉妬〉の具体的な容姿や装いについては、何も述べられていない。
68　C. Occolti, *op.cit.*, 16r.-16v.
69　前掲『中世の秋』（下）232-233頁。
70　イタリア語のbluということばが一般的に使用されるようになるのは、18世紀以降である（Carlo Battisti, Giovanni Alessio, *Dizionario etimologico italiano*, Giunti Barbèra, Firenze, 1975, vol.I, p.543）。
71　Manlio Cortelazzo, Paolo Zolli, *Dizionario etimologico della lingua italiana*, Zanichelli, Bologna, 1988, vol.V, p.1385.

あとがき

　博士論文の後始末を終えた 14 年前、しばらく色彩を扱うのはやめようと考えた。ちょうど新しい仕事が決まり——それは学生の時分にはまったく思いもよらなかった美術史の教職であったが——、その職場にふさわしく、キリスト教美術の研究者として、一から出直すつもりだった。
　だが、それは結局できなかった。もともと宗教美術の素地がない上に、私は神学や哲学に致命的に疎い。いったん染みついた世俗臭というのは、すぐに消せるものではない。そして美術史家が好んでとりあげる空間構成や人体表現などへの関心が、私には根本的に欠けている。長くルネサンス期のイタリア絵画に触れてきたとはいえ、当時の芸術家たちが腐心した遠近法、ヴァティカンにある、あの礼拝堂の天井や壁に乱舞する無数の肉体に認められるような、あらゆる種類のポーズ、あるいはボッティチェッリの描くような薄布を翻す乙女たちの軽やかで優美な動き、複雑な構造の建築物、自然の事物のリアルな描写——どれも急場拵えの美術史教員にとっては荷の重すぎるテーマであり、これらについて語らざるを得ない状況に追い込まれるたびに、私は己の非力さを痛感させられた。とりわけ裸体に関しては、私は語るべきことばを何一つもっていない。
　しかしそんな「服にしか興味のない人間」——実際、そう言われた——でも、むりやり美術史教員を「演じて」いくうちに、「本物の」美術史家たちの、色彩に対する姿勢が見えてくる。パストゥロー曰く、美術史家は「色彩に関してめったに語ってこなかった」。というのも、彼らが長年、研究の資料と

して用いてきたのは、版画や白黒写真といった、モノクロ図像であり、現代でもカラー図版を扱うには「物質的、法的、財政的」な障害が伴うからである（『ヨーロッパ中世象徴史』）。たしかにどれだけ重厚で世間的評価の高い専門書であっても、カラー頁は冒頭の数枚、もしくは表紙のみであることも珍しくない。そして彼らが色彩について力を入れて語るのは、ほぼ顔料の問題に限られる。

　そのようなわけで、金よりも高価で稀少なラピスラズリの生み出す青は、色彩のなかでも例外的に、美術史家の関心を集めてきた。しかし実際の衣生活においては、大青染料が安価であるために、さほど重きを置かれない。観るのは喜ばしくとも、着るにはつまらない——それが青である。このように二次元と三次元の世界で評価が大きく異なるということは、赤や緑、黄や黒など、他の色ではありえない。赤はどこまでも高貴な色であり、黄色はいかなる局面でも敬遠される。服飾史と美術史の狭間で生きる私は、このような青の抱える矛盾に絶えず取り憑かれていたような気がする。

　こうしてルネサンス期イタリアの青を検証してみると、この色に特別な感情を寄せたのは、主にフランスに接する地域の人びとであったことにあらためて気づかされる。ここに載せた図版も、第4章を除き、フランス、あるいはピエモンテやロンバルディア、トレンティーノ＝アルト・アディジェといった、イタリア北部の世俗絵画作品ばかりである。つくづく青とは、フランスの色なのだと思う。しかし青に中世以来与えられてきたさまざまな象徴的意味を整理し、その根拠を追求し、数々の人文主義的著作のなかで論じたのは、まさしく16世紀以降のイタリア人である。

　本書は、2002年以降に接した、多くの研究者の方々との交流のなかで生まれたものである。特にクリスティーヌ・ド・ピザンに関してはボローニャ大学文学部教授マリア・ジュゼッピーナ・ムッツァレッリ氏、『タクイヌム・サニターティス』については、奈良女子大学文学部教授の山辺規子氏、チェーザレ・リーパについては、埼玉大学教養学部教授である伊藤博明氏のご研究に多くを負っている。したがって、これらのテーマに関心をもたれた方は、

ぜひとも参考文献一覧に挙げた諸氏の著作にじかに触れていただきたい。

　第5章は、ひとりの友人の存在なくして書くことはできなかった。その経緯については、多少ここに記しておかねばならない。

　かつて『イコノロジーア』全訳というプロジェクトが持ちあがったことがある。そのとき下訳を引き受けたのが、ペトラルカやピエトロ・ベンボ研究の第一人者である仲谷満寿美さんだった。私は出版社の指示で、満寿美さんのお手伝いを少しさせていただくことになり、2004年まで下訳や訳註のやりとりを続けたものの、諸般の事情でプロジェクトは消滅してしまった。あれほど心血を注いだ仕事がまったく報われなかったにもかかわらず、知識欲旺盛で、学問そのものを愛していた彼女は、愚痴一つこぼすことなく、その後も京都外国語大学でイタリア語の教鞭をとりながら、ベンボの代表作『アーゾロの談論』の邦訳を完成させた（ありな書房、2013年）。

　かねてから病気療養中だった満寿美さんの訃報を御夫君から受けた2015年5月20日を、私は終生忘れることはないだろう。私の手元には、リーパの1593年、1603年、1613年版という、膨大な量の試訳が遺された。今回、久々にファイルを開いてみて、あらためて彼女の類稀な語学力と芸術諸分野にわたる造詣の深さに瞠目した次第である。本書の『イコノロジーア』の訳文は、彼女が私に託してくれた、この「遺産」を基にしている（むろん翻訳の最終的な責任は伊藤にある）。いま、私にできるのは、イタリア人文主義の研究に生涯を捧げた満寿美さんの仕事の一端を、地道に紹介していくことしかない。

　東信堂の下田勝司さんには、今回の出版をご快諾いただき、心から御礼申し上げる。大半が白黒図版になってしまうことを覚悟していた私に、「カラーでなければ意味がない」とおっしゃってくださったおかげで、フルカラーの、この上なく贅沢な本が誕生する運びとなった。またその東信堂をご紹介くださったお茶の水女子大学名誉教授の徳井淑子先生には、最大級の感謝を捧げたい。母校を離れてから、さまざまに迷走してきたが、私の服飾史と色彩研究の基盤は、今も昔も変わることなく、常にこの唯一無二の恩師にある。

2016年9月

伊藤亜紀

図版一覧

【1章】

図 1-1　女の都の画家「執筆中のクリスティーヌ・ド・ピザン」（1413-1414 年、ロンドン、大英図書館、Harley ms.4431, 4r）

図 1-2　最初の書簡の画家「ルイ・ドルレアンに『オテアの書簡』を献じるクリスティーヌ」（1400 年頃、パリ、フランス国立図書館、ms.fr.848, 1r）

図 1-3　羊飼いの画家「ルイ・ドルレアンに『オテアの書簡』を献じるクリスティーヌ」（1402-1404 年頃、パリ、フランス国立図書館、ms.fr. 12779, 106v）

図 1-4　オテアの書簡の画家「執筆中のクリスティーヌ・ド・ピザン」（1405-1406 年、パリ、フランス国立図書館、ms.fr.1176, 1r）

図 1-5　女の都の画家「執筆中のクリスティーヌ・ド・ピザン」（1410-1411 年頃、パリ、フランス国立図書館、ms.fr.603, 81v）

図 1-6　ベリー公の名婦伝の画家「ミネルウァ」（1402-1403 年、パリ、フランス国立図書館、ms.fr.598, 13r）

図 1-7　女の都の画家「イザボー・ド・バヴィエールに書を献じるクリスティーヌ（1413-1414 年、ロンドン、大英図書館、Harley ms.4431, 3r）

図 1-8　オテアの書簡の画家「ウェヌスと子どもたち」（1406-1408 年、パリ、フランス国立図書館、ms.fr.606, 6r）

図 1-9　オテアの書簡の画家「ウェヌスとピュグマリオン」（1406-1408 年、パリ、フランス国立図書館、ms.fr.606, 12v）

図 1-10　女の都の画家工房「左：クリスティーヌと徳の三婦人；右：「女の都」を建設するクリスティーヌと〈理性〉」（1408 年頃、パリ、フランス国立図書館、ms.fr.607, 2r）

図 1-11　女の都の画家工房「〈公正〉はクリスティーヌたちを「女の都」に迎え入れる」（1408 年頃、パリ、フランス国立図書館、ms.fr.607, 31v）

図 1-12　女の都の画家工房「〈正義〉とクリスティーヌたちは、聖母と聖女たちを「女の都」に迎え入れる」（1408 年頃、パリ、フランス国立図書館、ms.fr.607, 67v）

図 1-13　聖母戴冠の画家「ボッカッチョ」（1402 年、パリ、フランス国立図書館、ms.12420, 3r）

図 1-14　ベリー公の名婦伝の画家「ボッカッチョ」（1402-1403 年、パリ、フランス国立図書館、ms.598, 4v）

図 1-15　「作曲するギヨーム・ド・マショー」（1372-77 年頃、パリ、フランス国立図書館、ms.fr.1584, 242r）

図 1-16　運命の癒薬の画家「輪舞」（右端の男性がギヨーム・ド・マショー自身）（1350-1355 年、パリ、フランス国立図書館、ms. fr.1586, 51r）

図 1-17　ブシコーの画家「ピエール・サルモンのシャルル 6 世への応答と嘆願」(部分)(1410 年、パリ、フランス国立図書館、ms.fr. 23279, 53r)

図 1-18　オテアの書簡の画家「執筆中のクリスティーヌ・ド・ピザン」(1406-1408 年、パリ、フランス国立図書館、ms.fr.835, 1r)

図 1-19　オテアの書簡の画家「執筆中のクリスティーヌ・ド・ピザン」(1406-1407 年、パリ、アルスナル図書館、ms.2681, 4r)

図 1-20　女の都の画家工房「ルイ・ドルレアンに『オテアの書簡』を献じるクリスティーヌ」(1413-1414 年、ロンドン、大英図書館、Harley ms.4431, 95r)

図 1-21　女の都の画家工房「シャルル 6 世に『長き研鑽の道の書』を献じるクリスティーヌ」(1413-1414 年、ロンドン、大英図書館、Harley ms.4431, 178r)

図 1-22　ベッドフォードの画家「聖母の前で跪くクリスティーヌ」(1413-1414 年、ロンドン、大英図書館、Harley ms.4431, 265r)

図 1-23　女の都の画家「庭園の恋人と奥方」(1413-1414 年、ロンドン、大英図書館、Harley ms.4431, 376r)

【2章】

図 2-1　サーラ・バロナーレ南壁《若返りの泉》

図 2-2　サーラ・バロナーレ西壁　左から《若返りの泉》の楽師たち、ヴァレラーノ・サルッツォの紋章、《九人の英雄と九人の女傑》のうち、ヘクトールとアレクサンドロス

図 2-3　サーラ・バロナーレ北壁《九人の英雄と九人の女傑》

図 2-4　サーラ・バロナーレ東壁の壁龕

図 2-5　サーラ・バロナーレの壁面構成 (Steffi Roettgen, *Affreschi italiani del Rinascimento : Il primo Quattrocento*, Panini, Modena, 1998, p. 48 を基に作成)

図 2-6　ヘクトール

図 2-7　ペンテシレイア

図 2-8　ヘクトール(左)とアレクサンドロス

図 2-9　左からカエサル、ヨシュア、ダヴィデ

図 2-10　左からユダ・マカバイ、アーサー、シャルルマーニュ、ゴドフロワ・ド・ブイヨン

図 2-11　左からデルフィレ、シノペ、ヒッポリュテ

図 2-12　左からセミラミス、エティオペ、ランペト、トミュリス

図 2-13　テウカ(左)とペンテシレイア

図 2-14　英雄の紋章
　　　　ヘクトール／アレクサンドロス／カエサル／ヨシュア／ダヴィデ／ユダ・マカバイ／アーサー／シャルルマーニュ／ゴドフロワ・ド・ブイヨン

図 2-15　《九人の英雄のタペストリー》(部分)、1385-1400 年、ニューヨーク、メト

図版一覧　189

図 2-16 「九人の英雄」(『遍歴の騎士』1403-1404 年、パリ、フランス国立図書館、ms. fr. 12559, 125r)

図 2-17 「九人の女傑」(『遍歴の騎士』1403-1404 年、パリ、フランス国立図書館、ms. fr. 12559, 125v)

図 2-18 女傑の紋章
デルフィレ／シノペ／ヒッポリュテ／セミラミス／エティオペ／ランペト／トミュリス／テウカ

図 2-19 ペンテシレイア (図 2-17 部分図)

図 2-20 エティオペ

図 2-21 セミラミス (図 2-17 部分図)

図 2-22 「ペンテシレイア」(『金羊毛騎士団小紋章鑑』1435-1440 年、パリ、フランス国立図書館、ms. Clairambault 1312, 248r)

図 2-23 オテアの書簡の画家「ペンテシレイアとアマゾネスたち」(1406-1408 年、パリ、フランス国立図書館、ms.fr.606, 9v)

図 2-24 『メアリー・オブ・グエルダースの時禱書』(1415 年頃、ベルリン、国立図書館、ms. germ. qu. 42, 19v)

図 2-25 「恋人たち」(1413-1414 年、ロンドン、大英図書館、Harley ms.4431, 145r)

図 2-26 ヘクトールの服の拡大図

図 2-27 ペンテシレイアの服の拡大図

【3 章】

図 3-1 「ミント (Menta)」(『タクイヌム・サニターティス』1390 年代、ウィーン、オーストリア国立図書館、Codex Vindobonensis Series nova 2644, 34r)

図 3-2 「酸っぱいリンゴ (Mala acetosa)」(『タクイヌム・サニターティス』1390 年代、ウィーン、オーストリア国立図書館、Codex Vindobonensis Series nova 2644, 9r)

図 3-3 「酸っぱいザクロ (Granata acetosa)」(『タクイヌム・サニターティス』1390 年代、ウィーン、オーストリア国立図書館、Codex Vindobonensis Series nova 2644, 7v)

図 3-4 「ブドウ (Uve)」(『タクイヌム・サニターティス』1390 年代、ウィーン、オーストリア国立図書館、Codex Vindobonensis Series nova 2644, 5r)

図 3-5 「ナツメグ (Nux indie)」(『タクイヌム・サニターティス』1390 年代、ウィーン、オーストリア国立図書館、Codex Vindobonensis Series nova 2644, 14r)

図 3-6 「ナツメグ (Nux indie)」(『タクイヌム・サニターティス』1360-1365 年、パリ、フランス国立図書館、ms.lat. Nouv. Acq. 1673, 12v)

図 3-7 「バナナ (Musse)」(『タクイヌム・サニターティス』1390 年代、ウィーン、オーストリア国立図書館、Codex Vindobonensis Series nova 2644, 20v)

図 3-8 「生チーズ（Caseus recens）」（『タクイヌム・サニターティス』1390 年代、ウィーン、オーストリア国立図書館、Codex Vindobonensis Series nova 2644, 60r）

図 3-9 「白ワイン（Vinum album）」（『タクイヌム・サニターティス』1390 年代、ウィーン、オーストリア国立図書館、Codex Vindobonensis Series nova 2644, 86r）

図 3-10 「強い赤ワイン（Vinum rebeum grossum）」（『タクイヌム・サニターティス』1390 年代、ウィーン、オーストリア国立図書館、Codex Vindobonensis Series nova 2644, 87r）

図 3-11 「毛織物（Vestis lanea）」（『タクイヌム・サニターティス』1390 年代、ウィーン、オーストリア国立図書館、Codex Vindobonensis Series nova 2644, 105r）

図 3-12 「麻織物（Vestis linea）」（『タクイヌム・サニターティス』1390 年代、ウィーン、オーストリア国立図書館、Codex Vindobonensis Series nova 2644, 105v）

図 3-13 「甘いリンゴ（Mala dulcia）」（『タクイヌム・サニターティス』1360-1365 年、パリ、フランス国立図書館、ms. lat. Nouv. Acq. 1673, 6v）

図 3-14 《聖母の結婚》（部分）、1329-1330 年、ボルツァーノ、ドメニカーニ教会、サン・ジョヴァンニ礼拝堂

図 3-15 「ミント（Menta）」（『タクイヌム・サニターティス』1360-1365 年、パリ、フランス国立図書館、ms. lat. Nouv. Acq. 1673, 30v）

図 3-16 「ブドウ（Uve）」（『テアトルム・サニターティス』1390-1410 年頃、ローマ、カザナテンセ図書館、ms.4182, III）

図 3-17 「ホウレンソウ（Spinachie）」（『タクイヌム・サニターティス』1390 年代、ウィーン、オーストリア国立図書館、Codex Vindobonensis Series nova 2644, 27r）

図 3-18 「ホウレンソウ（Spinachie）」（『テアトルム・サニターティス』1390-1410 年頃、ローマ、カザナテンセ図書館、ms.4182, XLVII）

図 3-19 「毛織物（Vestis lanea）」（『テアトルム・サニターティス』1390-1410 年頃、ローマ、カザナテンセ図書館、ms.4182, CCVI）

図 3-20 「麻織物（Vestis linea）」（『テアトルム・サニターティス』1390-1410 年頃、ローマ、カザナテンセ図書館、ms.4182, CCVII）

図 3-21 「6 月」（『ベリー公のいとも豪華なる時禱書』1411-1416 年頃、シャンティイ、コンデ美術館）

図 3-22 「干し草を集める農婦」（図 3-21 部分図）

図 3-23 《8 月》1400 年頃、トレント、ブオンコンシリオ城

図 3-24 「小麦の収穫」（図 3-23 部分図）

図 3-25 《10 月》1400 年頃、トレント、ブオンコンシリオ城

図 3-26 「ブドウの収穫とワインの製造」（図 3-25 部分図）

【4 章】

図 4-1 ミラベッロ・カヴァローリ？アレッサンドロ・アッローリ？《イザベッラ・デ・メディチの肖像》1555-1558 年頃、ウィーン、美術史美術館

図 4-2　アーニョロ・ブロンヅィーノ《エレオノーラ・ディ・トレドと息子ジョヴァンニ》1545 年頃、フィレンツェ、ウフィツィ美術館

図 4-3　アーニョロ・ブロンヅィーノ《エレオノーラ・ディ・トレドの肖像》1543 年頃、プラハ、ナロードニ美術館

図 4-4　アーニョロ・ブロンヅィーノ《貴婦人の肖像》1550 年頃、トリノ、サバウダ美術館

図 4-5　フィレンツェ、アルノ川近辺

図 4-6　ヴェネツィア、フォンダメンタ・サン・ジョッペ付近

図 4-7　「イエニチェリ、すなわちオスマン帝国の歩兵」チェーザレ・ヴェチェッリオ『古今東西の服装について』(386r)、1590 年、ヴェネツィア、国立マルチャーナ図書館

図 4-8　ブロンヅィーノ工房《イザベッラ・デ・メディチの肖像》1560 年頃、フィレンツェ、パラティーナ美術館

【5章】

図 5-1　リーパ〈豊穣（Abondanza）〉1603 年

図 5-2a　〈永遠（Eternita）〉（フランチェスコ・ダ・バルベリーノ『愛の訓え』自筆稿本、1313-18 年頃、ヴァティカン図書館、ms. Barb. Lat. 4076, 96r)

図 5-2b　〈永遠（Eternita）〉（フランチェスコ・ダ・バルベリーノ『愛の訓え』自筆稿本、1313-18 年頃、ヴァティカン図書館、ms. Barb. Lat. 4077, 85r)

図 5-3　リーパ〈永遠。フィレンツェのフランチェスコ・バルベリーニが、愛についての論攷において描き出したものとして（Eternita. Descritta da Francesco Barberini Fiorentino nel suo trattato d'amore)〉1603 年

図 5-4a　リーパ〈嫉妬（Gelosia）〉1603 年

図 5-4b　リーパ〈嫉妬（Gelosia）〉1611 年

図 5-4c　リーパ〈嫉妬（Gelosia）〉1613 年

図 5-5　リーパ〈国家理由（Ragione di Stato）〉1603 年

図 5-6　「〈愛〉と〈嫉妬〉の戦い」(『遍歴の騎士』1403-1404 年、パリ、フランス国立図書館、ms. fr. 12559, 44r)

参考文献一覧

【一次文献】

- Alighieri, Dante. *La Divina Commedia*, a cura di Tommaso Di Salvo, Zanichelli, Bologna, 1987(『神曲』全3巻、原基晶訳、講談社学術文庫、2014年).
- Antoine de La Sale, *Le Petit Jehan de Saintré*, texte nouveau publie d'après le manuscrit de l'auteur avec des variantes et une introduction par Pierre Champion et Fernand Desonay, Trianon, Paris, 1926.
- Ariosto, Ludovico. *Orlando furioso*, introduzione e commento di Gioacchino Paparelli, 2 voll., Rizzoli, Milano, 1997 (アリオスト『狂えるオルランド』脇功訳、名古屋大学出版会、2001年).
- Boccaccio, Giovanni. *Decameron*, a cura di Vittore Branca, *Tutte le opere di Giovanni Boccaccio*, vol.IV, Mondadori, Milano, 1976 (ボッカッチョ『デカメロン』⑭⑭⑰、柏熊達生訳、ちくま文庫、1987-88年).
- ── *De mulieribus claris*, a cura di Vittorio Zaccaria, *Tutte le opere di Giovanni Boccaccio*, vol.X, Mondadori, Milano, 1967.
- Bonet, Honoré. *L'Arbre des batailles*, Antoine Vérard, Paris, 1493 (http://gallica.bnf.fr/ark:/12148/btv1b7300069m).
- ── *The Tree of Battles*, An English Version with Introduction by G. W. Coopland, University Press of Liverpool, Liverpool, 1949.
- Borghini, Raffaello. *Il Riposo*, Olms, Hildesheim, 1969.
- *The Buik of Alexander, or The Buik of the Most Noble and Valiant Conquerour Alexander the Grit, by John Barbour*, edited, in four volumes … by R. L. Græme Ritchie (The Scottish Text Society, NS 12, 17, 21, 25), 4 voll., William Blackwood, Edinburgh- London, 1921-1929.
- Calli, Antonio. *Discorso de colori*, Appresso Lorenzo Pasquati, Padoa, 1595.
- Castiglione, Baldassare. *Il libro del Cortegiano*, a cura di Ettore Bonora, Mursia, Milano, 1972 (カスティリオーネ『宮廷人』清水純一他訳、東海大学出版会、1987年).
- Cennini, Cennino. *Il libro dell'arte*, commentato e annotato da Franco Brunello, Neri Pozza, Vicenza, 1982 (チェンニーノ・チェンニーニ『絵画術の書』辻茂編訳、石原靖夫・望月一史訳、岩波書店、1991年).
- Christine de Pizan, *Œuvres poétiques de Christine de Pisan*, publiées par Maurice Roy, 3 voll., Firmin Didot (Société des Anciens Textes Français»), Paris, 1886-1896.
- ── *Cento Ballate d'Amante e di Dama*, Introduzione e traduzione di Anna Slerca, Aracne, Roma, 2007 (仏語原文とイタリア語対訳).
- ── *La Città delle Dame*, edizione di Earl Jeffrey Richards, a cura di Patrizia Caraffi, Carocci,

Roma, 1997(仏語原文とイタリア語対訳).
- —— *Le Livre des Trois Vertus*, éd. Charity Cannon Willard et Eric Hicks, Champion, Paris, 1989.
- —— *Le Livre du Corps de Policie*, éd. Angus J. Kennedy, Champion, Paris, 1998.
- —— *The Book of Deeds of Arms and of Chivalry*, translated by Sumner Willard, edited by Charity Cannon Willard, The Pennsylvania State University Press, Pennsylvania, 1999.
- —— *The Treasure of the City of Ladies or The Book of the Three Virtues*, translated with an Introduction and Notes by Sarah Lawson, Penguin Classics, London, 1985.
- *Collezione di Opere inedite o rare di scrittori italiani dal XIII al XVI secolo*, pubblicata per cura della R. Commissione pe'testi di Lingua nelle provincie dell'Emilia e diretta da Giosuè Carducci, Romagnoli-dall'Acqua, Bologna, 1896.
- Contile, Luca. *Ragionamento di Luca Contile sopra la proprietà delle imprese con le particolari de gli Academici Affidati et con le interpretationi et croniche*, Girolamo Bartoli, Pauia, 1574.
- *De Arte illuminandi*, a cura di Franco Brunello, Neri Pozza, Vicenza, 1992.
- Deschamps, Eustache. *Œuvres complètes de Eustache Deschamps : publiées d'après le manuscrit de la Bibliothèque nationale*, par le marquis de Queux de Saint-Hilaire et Gaston Raynaud, tome III, Firmin-Didot, Paris, 1882.
- Dolce, Lodovico. *Dialogo di m. Lodovico Dolce, nel quale si ragiona delle qualità, diversità, e proprietà de i colori*, Gio. Battista, Marchio Sessa, et Fratelli, Venetia, 1565.
- Elkhadem, Hosam. *Le Taqwīm al-Sihha (Tacuini Sanitatis) d'Ibn Butlān: un traité médical du XIe siècle*, Aedibus Peeters, Leuven, 1990.
- Equicola, Mario. *Libro di natura d'amore di Mario Equicola, Novamente stampato et con somma diligentia corretto*, per Gioanniantonio & Fratelli de Sabbio, Vinegia, 1526.
- *Erbe e Consigli dal Codice 4182 della Biblioteca Casanatense (Theatrum Sanitatis. Liber Magisti Ububchasym de Baldach)*, introduzione di Adalberto Pazzini e Emma Pirani, Franco Maria Ricci, Milano, 1980.
- Francesco da Barberino, *I Documenti d'Amore*, a cura di Francesco Egidi, 4 voll., Società filologica romana, Roma, 1905-1927.
- Franco, Nicolo. *La Philena di M. Nicolo Franco*, Historia amorosa ultimamente composta, per Iacomo Ruffinelli venetiano, Mantova, 1547.
- Gargiolli, Girolamo. *L'arte della seta in Firenze. Trattato del secolo XV*, G. Barbèra, Firenze, 1868.
- *La guardaroba di Lucrezia Borgia dall'Archivio di Stato di Modena*, a cura di Polifilo, Tipografia Umberto Allegretti, Milano, 1903.
- Guillaume de Machaut, *Le Livre du Voir Dit*, édition critique et traduction par Paul Imbs, Librairie Générale Française, Paris, 1999.
- Jean le Petit, *Le Livre du Champ d'Or et autre poèmes inédits*, publiés avec Introduction, Notes et Glossaire par Pierre Le Verdier, Léon Gy, Rouen, 1895.
- *Les lamentations de Matheolus et Le livre de Leesce, de Jehan Le Fèvre, de Ressons* (poèmes français du

XIV^e siècle), tome II, E. Bouillon, Paris, 1892-1895.
- Lomazzo, Giovanni Paolo. *Trattato dell'arte de la pittura*, Olms, Hildesheim, 1968.
- Morato, Fulvio Pellegrino. *Del significato de colori*. *Operetta di Fuluio Pellegrino Morato Mantouano nuouamente ristampata*, Giouan'Antonio de Nicolini da Sabio, Vinegia, 1535.
- ――― *Del significato de' colori / On the Signification of Colours*, translated and with a commentary by Roy Osborne, Brown Walker Press, Boca Raton, 2013.
- Occolti, Coronato. *Trattato de' colori di M. Coronato Occolti da Canedolo*, Appresso Seth Viotto, Parma, 1568.
- Orosius, Paulus. *The Seven Books of History against the Pagans*, translated by Roy J. Deferrari, The Catholic University of America Press, Washington D.C., 1964.
- Petrarca, Francesco. *Trionfi*, introduzione e note di Guido Bezzola, Rizzoli, Milano, 1984, (ペトラルカ『凱旋』池田廉訳、名古屋大学出版会、2004年).
- Plinius, *Natural History*, ed. and trans. H. Rackham, 10 vols, Loeb Classical Library, Cambridge, Massachusetts, and London, 1938-63 (『プリニウスの博物誌』全3巻、中野定雄他訳、雄山閣、1986年).
- Poirion, Daniel et Thomasset, Claude. *L'Art de vivre au Moyen Age. Codex Vindobonensis Series Nova 2644 conservé à la Bibliothèque Nationale d'Autriche*, Éditions du Félin, Paris, 1995.
- Porzio, Simone. *De coloribus libellus, à Simone Portio Neapolitano Latinitate donatus, & commentarijs illustratus*: vnà cum eiusdem praefatione, qua coloris naturam declarat, ex officina Laurentii Torrentini, Florentiae, 1548.
- Rebora, Giovanni. *Un manuale di tintoria del Quattrocento*, Giuffrè, Milano, 1970.
- Rinaldi, Giovanni De'. *Il mostruosissimo mostro di Giovanni de' Rinaldi diuiso in due Trattati. Nel primo de' quali si ragiona del significato de' Colori. Nel secondo si tratta dell'herbe, & Fiori*, Di nuovo ristampato, et dal medesimo riveduto, & ampliato, Ad instanza di Alfonso Caraffa, Ferrara, 1588.
- Ripa, Cesare. *Iconologia overo Descrittione dell'Imagini vniversali cavate dall'antichita et da altri lvoghi Da Cesare Ripa Perugino. Opera non meno vtile, che necessaria à Poeti, Pittori, & Scultori, per rappresentare le uirtù, uitij, affetti, & passioni humane*, Per gli Heredi di Gio. Gigliotti, Roma, 1593.
- ――― *Iconologia overo Descrittione di diverse Imagini cauate dall'antichità, & di propria inuentione, Trouate, & dichiarate Da Cesare Ripa Pervgino, Caualiere de Santi Mauritio, & Lazaro. Di nuovo reuista, & dal medesimo ampliata di 400. & più Imagini, Et di Figure d'intaglio adornata. Opera Non meno vtile che necessaria a Poeti, Pittori, Scultori, & altri, per rappresentare le Virtù, Vitij, Affetti, & Passioni humane*, Appresso Lepido Faeij, Roma, 1603.
- ――― *Iconologia overo Descrittione d'imagini delle Virtù, Vitij, Affetti, Passioni humane, Corpi celesti, Mondo e sue parti. Opera di Cesare Ripa Perugino Caualliere de' Santi Mauritio, & Lazaro. Fatica necessaria ad Oratori, Predicatori, Poeti, Formatori d'Emblemi, & d'Imprese, Scultori, Pittori, Dissegnatori, Rappresentatori, Architetti, & Diuisatori d'Apparati; Per figurare con i suoi proprij simboli tutto quello, che può cadere in pensiero humano. Di nouo in quest'vltima Editione corretta diligentemente, & accresciuta di

sessanta e più figure poste a luoghi loro: Aggionteui copiosissime Tauole per solleuamento del Lettore. Dedicata All'Illustrissimo Signore il Signor Roberto Obici, Pietro Paolo Tozzi, Padoua, 1611.
- —— *Iconologia Di Cesare Ripa Pervgino Cav.ᵣₑ de' S.ᵗⁱ Mavritio, e Lazzaro, Nella qvale si descrivono diverse Imagini di Virtù, Vitij, Affetti, Passioni humane, Arti, Discipline, Humori, Elementi, Corpi Celesti, Prouincie d'Italia, Fiumi, Tutte le parti del Mondo, ed altre infinite materie. Opera vtile ad Oratori, Predicatori, Poeti, Pittori, Scvltori, Disegnatori, e ad ogni studioso, per inuentar Concetti, Emblemi, ed Imprese, per diuisare qualsiuoglia apparato nuttiale, funerale, trionfale. Per rappresentar poemi drammatici, e per figurare co'suoi propij simboli ciò, che può cadere in pensiero humano. Ampliata vltimamente dallo stesso avtore di .CC. imagini, e arricchita di molti discorsi pieni di varia eruditione; con nuoui intagli, e con Indici copiosi nel fine. Dedicata all'illvstrissimo Signor Filippo Salviati*, Appresso gli Heredi di Matteo Florimi, Siena, 1613.
- —— *Nova Iconologia di Cesare Ripa Pervgino Caualier de SS. Mauritio, & Lazzaro. Nella quale si descriuono diuerse Imagini di Virtù, Vitij, Affetti, Passioni humane, Arti, Discipline, Humori, Elementi, Corpi Celesti, Prouincie d'Italia, Fiumi, tutte le parti del Mondo, ed'altre infinite materie, Opera Vtile ad Oratori, Predicatori, Poeti, Pittori, Scultori, Disegnatori, e ad' ogni studioso. Per inuentar Concetti, Emblemi, ed Imprese, Per diuisare qualsiuoglia apparato Nuttiale, Funerale, Trionfale. Per rappresentar Poemi Drammatici, e per figurare co'suoi propij simboli ciò, che può cadere in pensiero humano. Ampliata Vltimamente dallo stesso Auttore di Trecento Imagini, e arricchita di molti discorsi pieni di varia eruditione; con nuoui intagli, & con molti Indici copiosi. Dedicata all'Illustre, & M. Reu. Padre D.Massimo da Mantoua Decano, & Vicario perpetuo di Ciuè*, Pietro Paolo Tozzi, Padova, 1618.
- —— *Iconologia*, a cura di Mino Gabriele e Cristina Galassi, 5 voll., La Finestra, Lavis, 2010.
- —— *Iconologia*, a cura di Sonia Maffei, testo stabilito da Paolo Procaccioli, Einaudi, Torino, 2012.
- *Le Roman de Thèbes*, publié d'après tous les manuscrits, par Léopold Constans, 2 voll., Firmin-Didot, Paris, 1890.
- Rosetti, Giovan Ventura. *Plictho de larte de tentori che insegna tenger pani telle banbasi et sede si per larthe magiore come per la comune*, in Icilio Guareschi, *Sui colori degli antichi*, Parte Seconda, Unione Tipografico - Editrice, Torino, 1907.
- —— *The Plictho of Gioanventura Rosetti*, Translation of the 1st Edition of 1548 by Sidney M. Edelstein and Hector C. Borghetty, M.I.T. Press, Cambridge, Massachusetts, and London, 1969.
- Sacchetti, Franco. *Il Trecentonovelle*, a cura di Antonio Lanza, Sansoni, Firenze, 1984 (フランコ・サケッティ『ルネッサンス巷談集』杉浦明平訳、岩波書店、1981 年).
- *Scritti d'arte del Cinquecento*, a cura di Paola Barocchi, Ricciardi, Milano-Napoli, 1973, tomo II, pp.2119-2343.
- Sicille, *Le Blason des Couleurs*, éd. Hippolyte Cocheris, Chez Auguste Aubry, Paris, 1860 (シシル『色彩の紋章』伊藤亜紀・徳井淑子訳、悠書館、2009 年).
- Sicillo Araldo, *Trattato de i colori nelle arme, nelle liuree, et nelle diuise, di Sicillo Araldo del re Alfonso d'Aragona*, Domenico Nicolino, Venetia, 1565.
- *Statius*, with an English Translation by J. H. Mozley, 2 voll., Harvard University Press,

Cambridge-Massachusetts, 1969.
- *Tacuinum sanitatis in medicina. Codex Vindobonensis Series nova 2644 der Österreichischen Nationalbibliothek*, Kommentar von Franz Unterkircher, Akademische Druck-u. Verlagsanstalt, Graz, 2004.
- Telesio, Antonio. *De coloribus*, in *Antonii Thylesii consentini opera*, excud. Fratres Simonii, Neapoli, 1762.
- ——— *I colori presso gli antichi Romani*, Volgarizzamento di Francesco Bonci, Tip. Lit. Di G. Federici, Pesaro, 1894.
- ——— *On Colours 1528*, English translation by Don Pavey, Introduction, annotations and indexes by Roy Osborne, Universal Publishers, Boca Raton, 2003.
- *Theatrum Sanitatis. Codice 4182 della Roma Biblioteca Casanatense*, a cura di Luigi Serra e Silvestro Baglioni, Libreria dello Stato, Roma, 1940.
- *Theatrum Sanitatis di Ububchasym de Baldach. Codice 4182 della Biblioteca Casanatense di Roma*, 3 voll., Franco Maria Ricci, Parma, 1970-1971.
- Tommaso III di Saluzzo, *Il Libro del Cavaliere Errante* (*BnF ms. fr. 12559*), a cura di Marco Piccat, Araba Fenice, Boves, 2008.
- ——— *Le Chevalier errant*, édité par Daniel Chaubet, C. I. R. V. I., Moncalieri, 2001.
- *Trattato dell'arte della seta in Firenze, Plut. 89, sup. Cod. 117*, Biblioteca Laurenziana, Cassa di Risparmio di Firenze, Firenze, 1980.
- Valerius Maximus, *Memorable Doings and Sayings*, edited and translated by D. R. Shackleton Bailey, 2 voll., Harvard University Press, Cambridge, Massachusetts, London, 2000.
- Vecellio, Cesare. *De gli Habiti antichi, et moderni di Diuerse Parti del Mondo*, Libri Dve, fatti da Cesare Vecellio & con Discorsi da Lui dichiarati, Damian Zenaro, Venetia, 1590（チェーザレ・ヴェチェッリオ『西洋ルネッサンスのファッションと生活』ジャンニーヌ・ゲラン・ダッレ・メーゼ監修、加藤なおみ訳、柏書房、2004年（抄訳））．
- アンドレーアース・カペルラーヌス『宮廷風恋愛について——ヨーロッパ中世の恋愛術指南の書』瀬谷幸男訳、南雲堂、1993年。
- ベンヴェヌート・チェッリーニ『チェッリーニ自伝——フィレンツェ彫金師一代記』全2巻、古賀弘人訳、岩波文庫、1993年。
- 『ディクテュスとダーレスのトロイア戦争物語』岡三郎訳、国文社、2001年。
- 『ヒポクラテス全集』全3巻、大槻真一郎編著、エンタプライズ、1985-88年。
- ポンペイウス・トログス／ユニアヌス・ユスティヌス抄録『地中海世界史』合阪學訳、京都大学学術出版会、1998年。

【二次文献】

- AA.VV. *La Sala baronale del Castello della Manta*, a cura di Giovanni Romano, Olivetti, Milano, 1992.
- ——— *Le Arti alla Manta. Il Castello e l'Antica Parrocchiale*, a cura di Giuseppe Carità, Galatea, Torino, 1992.
- ——— *Dalla testa ai piedi. Costume e moda in età gotica*, Atti del Convegno di Studi, Trento, 7-8 ottobre 2002, a cura di Laura Dal Prà e Paolo Peri, Provincia Autonoma di Trento, Trento, 2006.
- ——— *Visualizing Medieval Medicine and Natural History, 1200-1550*, edited by Jean A. Givens, Karen M. Reeds, Alain Touwaide, Ashgate, Aldershot, 2006.
- ——— *Immagini e miti nello «Chevalier errant» di Tommaso III di Saluzzo*, Atti del convegno, Torino, Archivio di Stato, 27 settembre 2008, a cura di Rinaldo Comba e Marco Piccat, Società per gli Studi Storici della Provincia di Cuneo, Cuneo, 2008.
- ——— *Les Vœux du Paon de Jacques de Longuyon: originalité et rayonnement*, sous la direction de Catherine Gaullier-Bougassas, Klincksieck, Paris, 2011.
- ——— *Cesare Ripa e gli Spazi dell'Allegoria*, Atti del Convegno (Bergamo, 9-10 settembre 2009), a cura di Sonia Maffei, La Stanza delle Scritture, Napoli, 2011.
- ——— *L'Iconologia di Cesare Ripa. Fonti letterarie e figurative dall'Antichità al Rinascimento*, Atti del Convegno internazionale di studi, Certosa di Pontignano, 3-4 maggio 2012, a cura di Mino Gabriele, Cristina Galassi, Roberto Guerrini, Olschki, Firenze, 2013.
- Autrand, Françoise. *Christine de Pizan: Une femme en politique*, Fayard, Paris, 2009.
- Baiocco, Simone / Castronovo, Simonetta / Pagella, Enrica. *Arte in Piemonte Vol. II. Il Gotico*, Priuli & Verlucca, Ivrea, 2003.
- Bar, Virginie / Brême, Dominique. *Dictionnaire iconologique. Les allégories et les symboles de Cesare Ripa et Jean Baudoin*, Faton, Dijon, 1999.
- Bell, Susan Groag. "Christine de Pizan in her study", *Cahiers de recherches médiévales et humanistes, Études christiniennes*, 2008 (http://crm.revues.org//3212) .
- Bertiz, Agnes Acolos. *Picturing health: the garden and courtiers at play in the late fourteenth-century illuminated "Tacuinum sanitatis"*, Ph.D. diss., University of Southern California, 2003.
- *Boccaccio visualizzato: Narrare per parole e per immagini fra Medioevo e Rinascimento*, a cura di Vittore Branca, 3 voll., Einaudi, Torino, 1999.
- Bovey, Alixe. *Tacuinum Sanitatis. An Early Renaissance Guide to Health*, Sam Fogg, London, 2005.
- Castelnuovo, Enrico. *Il ciclo dei Mesi di Torre Aquila a Trento*, a cura di Ezio Chini, Museo provinciale d'arte, Trento, 1987.
- Cian, Vittorio. *Del significato dei colori e dei fiori nel Rinascimento italiano*, Tipografia L. Roux e C., Torino, 1894.
- Cogliati Arano, Luisa. *The Medieval Health Handbook. Tacuinum Sanitatis*, George Braziller, New York, 1976.

- Cropp, Glynnis M. "Les vers sur les neuf preux", *Romania*, vol. 120, 2002, pp. 449-482.
- D'Ancona, Paolo. "Gli affreschi del castello di Manta nel Saluzzese," *L'Arte*, VIII, 1905, pp. 94-106 e pp. 183-198.
- De Roover, Florence Edler. *L'Arte della seta a Firenze nei secoli XIV e XV*, a cura di Sergio Tognetti, Olschki, Firenze, 1999.
- De Winter, Patrick M. "Christine de Pizan, ses enlumineurs et ses rapports avec le milieu bourguignon", *Actes du 104ᵉ Congrès national des Sociétés savantes, Bordeaux, 1979, archéologie*, Bibliothèque Nationale, Paris, 1982. pp.335-376.
- Debernardi, Lea. "Note sulla tradizione manoscritta del *Livre du Chevalier Errant* e sulle fonti dei *tituli* negli affreschi della Manta", *Opera • Nomina • Historiae*, Numero 4, 2011, pp.67-131.
- Dufresne, Laura Rinaldi. "A Woman of Excellent Character: A Case Study of Dress, Reputation and the Changing Costume of Christine de Pizan in the Fifteenth Century", *Dress: the Journal of the Costume Society of America*, 17, 1990, pp.104-117.
- Dunlop, Anne. *Painted Palaces. The Rise of Secular Art in Early Renaissance Italy*, The Pennsylvania State University, Pennsylvania, 2009.
- Gabrielli, Noemi. *Arte nell'antico marchesato di Saluzzo*, Istituto Bancario San Paolo di Torino, Torino, 1974.
- Gentile, Luisa Clotilde. *Araldica saluzzese: il Medioevo*, Società per gli studi storici archeologici ed artistici della provincia di Cuneo, Cuneo, 2004.
- Gnignera, Elisabetta. *I soperchi ornamenti. Copricapi e acconciature femminili nell'Italia del Quattrocento*, Protagon, Siena, 2010.
- Gousset, Marie-Thérèse. *Enluminures médiévales. Mémoires et merveilles de la Bibliothèque nationale de France*, BnF, Paris, 2005.
- Griseri, Andreina. *Jaquerio e il realismo gotico in Piemonte*, Edizioni d'Arte Fratelli Pozzo, Torino, 1965.
- Guccerelli, Demetrio. *Stradario storico biografico della Città di Firenze*, Multigrafica, Roma, 1969 (ristampa dell'ed. di Firenze, 1929).
- Hindman, Sandra L. "The Composition of the Manuscript of Christine de Pizan's Collected Works in the British Library", *British Library Journal*, 9, 1983, pp.93-123.
- Laidlaw, J. C. "Christine de Pizan. A Publisher's Progress", *Modern Language Review*, 82, 1987, pp.35-75.
- Leo, Domenic. *Authorial Presence in the Illuminated Machaut Manuscripts*, New York University (UMI Dissertation Services), 2005.
- Levi Pisetzky, Rosita. *Storia del costume in Italia*, 5 voll., Istituto Editoriale Italiano, Milano, 1964-69.
- ――*Il costume e la moda nella società italiana*, Einaudi, Torino, 1978（ロジータ・レーヴィ・ピセツキー『モードのイタリア史　流行・社会・文化』池田孝江監修、平凡社、1987年）.

•Loomis, Roger Sherman. "Verses on the Nine Worthies", *Modern Philology*, vol. 15, No. 4, 1917, pp. 211-219.
•Luzio, Alessandro / Renier, Rodolfo. *Il lusso di Isabella d'Este. Marchesa di Mantova*, Forzani e C. Tipografi del Senato, Roma, 1896.
•―― *La coltura e le relazioni letterarie di Isabella d'Este Gonzaga*, a cura di Simone Albonico, introduzione di Giovanni Agosti, Edizioni Sylvestre Bonnard, 2005.
•Mâle, Émile. *L'Art religieux de la fin du XVIe siècle, du XVIIe siècle et du XVIIIe siècle*, Librairie Armand Colin, Paris, 1951.
•Mandowsky, Erna. *Ricerche intorno all'«Iconologia» di Cesare Ripa*, Olschki, Firenze, 1939.
•Marchesini, Daniele. "Nazionalismo, patriottismo e simboli nazionali nello sport: Tricolore e maglia azzurra", *Gli italiani e il Tricolore. Patriottismo, identità nazionale e fratture sociali lungo due secoli di storia*, a cura di Fiorenza Tarozzi e Giorgio Vecchio, il Mulino, Bologna, 1999, pp. 313-328.
•Martinelli, Alessandro. "L'azzurro italiano", *Vexilla Italica*, n° 62, Centro Italiano Studi Vessillologici, Torino, 2006.
•McMillan, Ann. "Men's Weapons, Women's War: the Nine Female Worthies, 1400-1640", *Mediaevalia*, vol.5, 1979, pp. 113-139.
•Meiss, Millard. *French painting in the time of Jean de Berry : the Limbourgs and their contemporaries*, with the assistance of Sharon Off Dunlap Smith and Elizabeth Home Beatson, 2 voll., G. Braziller, New York, 1974.
•Meyer, Paul. "Les Neuf Preux", *Bulletin de la Société des Anciens Textes Français*, IX, 1883, pp. 45-54.
•Moneera Laennec, Christine. *Christine «Antygrafe»: Authorship and Self in the Prose Works of Christine de Pizan, with an Edition of B. N. Ms. 603 «Le Livre des Fais d'Armes et de Chevallerie»*, Ph. D. diss., Yale University, 1988.
•Mori, Elisabetta. *L'onore perduto di Isabella de' Medici*, Garzanti, Milano, 2011.
•Murphy, Caroline P. *Isabella de' Medici. The Glorious Life and Tragic End of a Renaissance Princess*, Faber & Faber, London, 2009.
•Muzzarelli, Maria Giuseppina. *Un'italiana alla corte di Francia. Christine de Pizan, intellettuale e donna*, il Mulino, Bologna, 2007（マリア・ジュゼッピーナ・ムッツァレッリ『フランス宮廷のイタリア女性――「文化人」クリスティーヌ・ド・ピザン』伊藤亜紀訳、知泉書館、2010 年）.
•―― *Breve storia della moda in Italia*, Il Mulino, Bologna, 2011（マリア・ジュゼッピーナ・ムッツァレッリ『イタリア・モード小史』伊藤亜紀・山﨑彩・田口かおり・河田淳訳、知泉書館、2014 年）.
•Okayama, Yassu. *The Ripa Index. Personifications and their Attributes in Five Editions of the Iconologia*, Davaco, Doornspjik, 1992.
•Orsi Landini, Roberta / Niccoli, Bruna. *Moda a Firenze, 1540-1580. Lo stile di Eleonora di Toledo e*

la sua influenza, Polistampa, Firenze, 2005.
- Osborne, Roy. *Books on Colour 1495-2015, History and Bibliography*, Lulu, Raleigh, 2015.
- Ouy, Gilbert / Reno, Christine M. "Identification des autographes de Christine de Pizan", *Scriptorium*, 34, 1980, pp.221-238.
- Ouy, Gilbert / Reno, Christine M. / Villela-Petit, Inès. *Album Christine de Pizan*, Brepols, Bruxelles, 2012.
- Pastoureau, Michel. *Armorial des chevaliers de la Table ronde*, Le Léopard d'Or, Paris, 1983.
- ——— *L'Etoffe du diable. Une histoire des rayures et des tissus rayés*, Editions du Seuil, Paris, 1991（ミシェル・パストゥロー『悪魔の布　縞模様の歴史』松村剛・松村恵理訳、白水社、1993 年）.
- ——— *Figures de l'héraldique*, Gallimard, Paris, 1996（『紋章の歴史　ヨーロッパの色とかたち』松村剛監修、松村恵理訳、創元社、1997 年）.
- ——— *Bleu: histoire d'une couleur*, Seuil, Paris, 2000（『青の歴史』松村恵理・松村剛訳、筑摩書房、2005 年）.
- ——— *Une histoire symbolique du Moyen Âge occidental*, Seuil, Paris, 2004（『ヨーロッパ中世象徴史』篠田勝英訳、白水社、2008 年）.
- ——— *Noir: histoire d'une couleur*, Seuil, Paris, 2008.
- ——— *L'Art héraldique au Moyen Âge*, Seuil, Paris, 2009.
- ——— *Vert: histoire d'une couleur*, Seuil, Paris, 2013.
- Pavey, Don. *Colour and Humanism*, edited by Roy Osborne, Universal Publishers, Boca Raton, 2003.
- Piccat, Marco. "Le scritte in volgare dei Prodi e delle Eroine della sala affrescata nel castello di La Manta," *Studi Piemontesi*, XX, 1991, pp. 141-166.
- Piponnier, Françoise / Closson, Monique / Mane, Perrine. "Le costume paysan au Moyen Age: sources et méthodes", *L'Ethnographie*, 80, 1984, pp. 291-308.
- Plebani, Tiziana. "All'origine della rappresentazione della lettrice e della scrittrice", *Christine de Pizan. Una città per sé*, a cura di Patrizia Caraffi, Carocci, Roma, 2003, pp.47-58.
- Quondam, Amedeo. *Tutti i colori del nero. Moda e cultura del gentiluomo nel Rinascimento*, Angelo Colla, Costabissara, 2007.
- Robotti, Carlo. "«Moda e costume» al Castello della Manta（Indicazioni per la datazione degli affreschi della sala baronale）," *Bollettino della Società Piemontese di Archeologia e Belle Arti*, XLII, 1988, pp. 39-56.
- Roettgen, Steffi. *Affreschi italiani del Rinascimento: Il primo Quattrocento*, Panini, Modena, 1998.
- Roux, Simone. *Christine de Pizan: Femme de tête, dame de cœur*, Éds. Payot, Paris, 2006.
- Sebesta, Giuseppe. *Il lavoro dell'uomo nel ciclo dei Mesi di Torre Aquila*, Provincia Autonoma di Trento, Trento, 1996.
- Sgarbi, Vittorio. "Il romanzo della Manta. Mais ou sont les neiges d'antan?", *FMR*, vol.32, 1985, pp. 114-124.

- Silva, Romano. *Gli affreschi del Castello della Manta. Allegoria e teatro*, Silvana, Milano, 2011.
- Song, Cheunsoon/ Sibley, Lucy Roy. "The Vertical Headdress of the Fifteenth Century Northern Europe", *Dress: the Journal of the Costume Society of America*, 16, 1990, pp.4-15.
- Stefani, Chiara. "Cesare Ripa: New Biographical Evidence", *Journal of the Warburg and Courtauld Institutes*, Vol. 53, 1990, pp. 307-312.
- ―― "Cesare Ripa «trinciante»: un letterato alla corte del Cardinal Salviati", *Sapere e/è potere. Discipline, dispute e professioni nell'Università Medievale e Modena. Il caso bolognese a confronto*, Atti del IV convegno (Bologna, 13-15 aprile 1989), a cura di Andrea Cristiani, Istituto per la Storia di Bologna, Bologna, 1990, vol.II, pp.257-266.
- Tognaccini, Laura. "Il guardaroba di Isabella de'Medici", *Apparir con stile. Guardaroba aristocratici e di corte, costumi teatrali e sistemi di moda*, a cura di Isabella Bigazzi, Edifir, Firenze, 2007, pp.51-67.
- Tung, Mason. *Two Concordances to Ripa's Iconologia*, AMS Press, INC., New York, 1993.
- Werner, Gerlind. *Ripa's Iconologia: Quellen, Methode, Ziele*, Haentjens Dekker & Gumbert, Utrecht, 1977.
- Willard, Charity Cannon. *Christine de Pizan. Her Life and Works*, Persea Books, New York, 1984.
- Winspeare, Fabrizio. *Isabella Orsini e la corte Medicea del suo tempo*, Olschki, Firenze, 1961.
- Witcombe, Christopher L. C. E., "Cesare Ripa and the Sala Clementina", *Journal of the Warburg and Courtauld Institutes*, LV, 1992, pp.277-282.

- 伊藤亜紀『色彩の回廊――ルネサンス文芸における服飾表象について』ありな書房、2002年。
- ――「リーパは"彼ら"に何色を着せたか？――『イコノロジーア』と16世紀イタリアの色彩論――」『人文科学研究　キリスト教と文化』第35号、2004年、61-82頁。
- ――「青い〈嫉妬〉――『イコノロジーア』と15-16世紀の色彩象徴論――」『美学』第219号、2004年、1-13頁。
- ――「チェーザレ・リーパの「ポルポラ」」『人文科学研究　キリスト教と文化』第39号、2008年、107-127頁。
- ――「青を着る「わたし」――「作家」クリスティーヌ・ド・ピザンの服飾による自己表現」『西洋中世研究』第2号、2010年、50-61頁。
- ―― "Io che sono vestita di blu - L'espressione di sé nel modo di vestire della scrittrice Christine de Pizan –"『西洋服飾の史的事象によるジェンダー論』2008 ～ 2010年度文部科学省委託服飾文化共同研究拠点事業報告、2011年、4-26頁。
- ――「美にして臭――14-15世紀フィレンツェの染色業――」《色彩に関する領域横断シンポジウム》報告『きらめく色彩とその技法　工房の実践プラクティスを問う――東西調査報告からみる色彩研究の最前線――　大阪大谷大学文化財学科調査研究報告書　第一冊』、2013年、32-47頁。

- ――「着た、食べた、飲んだ!! ―― 14 世紀末イタリアの衣食住」『星美学園短期大学　日伊総合研究所報』9 号、2013 年、74-79 頁。
- ――「勇者は、着飾る――マンタ城サーラ・バロナーレ《九人の英雄と九人の女傑》」『地中海学研究』38 号、2015 年、3-24 頁。
- ――「ボッカッチョ・リヴァイヴァル―『デカメロン』仏語写本に描かれた「クライマックス・シーン」」甚野尚志・益田朋幸編『ヨーロッパ文化の再生と革新』知泉書館、2016 年、247-266 頁。
- ――「髪を梳く女傑――サルッツォのマンタ城壁画と『名婦伝』のセミラミス」『人文科学研究　キリスト教と文化』47 号、2016 年、33-50 頁。
- 伊藤博明『エンブレム文献資料集　M. プラーツ『綺想主義研究』日本語版補遺』ありな書房、1999 年。
- ――『綺想の表象学――エンブレムへの招待――』ありな書房、2007 年。
- 大高順雄『アントワヌ＝ド・ラ・サル研究』風間書房、1970 年。
- アルベルト・カパッティ、マッシモ・モンタナーリ『食のイタリア文化史』柴野均訳、岩波書店、2011 年。
- 鴨野洋一郎「15-16 世紀におけるフィレンツェ・オスマン関係と貿易枠組み」『東洋文化』91 号、2011 年、25-45 頁。
- ――「15 世紀後半におけるフィレンツェ毛織物会社のオスマン貿易――グワンティ家の経営記録から――」『史學雑誌』第 122 編第 2 号、2013 年、42-65 頁。
- 北田葉子「イタリアの宮廷における食文化：近世フィレンツェの宮廷における切り分け侍従」『明治大学人文科学研究所紀要』第 68 冊、2011 年、168-196 頁。
- 木間瀬精三「クリスティーヌ・ド・ピザンと「ばら物語論争」」『聖心女子大学論叢』11 集、1958 年、36-71 頁。
- 久木田直江『医療と身体の図像学――宗教とジェンダーで読み解く西洋中世医学の文化史』知泉書館、2014 年。
- ベルナール・グネ『オルレアン大公暗殺　中世フランスの政治文化』佐藤彰一・畑奈保美訳、岩波書店、2010 年。
- 小林典子「クリスティーヌ・ド・ピザン『著作集』と貴婦人の都の画家――大英図書館 Harley 4431 写本のミニアテュールにおける構想と制作 [I]」『大谷女子短期大学紀要』42、1998 年、160-184 頁。
- ――「クリスティーヌ・ド・ピザン『著作集』と貴婦人の都の画家――大英図書館 Harley 4431 写本のミニアテュールにおける構想と制作 [II]」『大谷女子短期大学紀要』47、2003 年、94-116 頁。
- ――「クリスティーヌ・ド・ピザン『著作集』と貴婦人の都の画家――大英図書館 Harley 4431 写本のミニアテュールにおける構想と制作 [III]」『大谷女子大学文化財研究』5、2005 年、39-90 頁。
- ――「ジャン・ルベーグ集成『色の書』にみるジャック・クーヌの技法書――14・

15世紀フランス古文献とパリ・ミニアテュール彩色法の刷新〔1〕」『大阪大谷大学文化財研究』8、2008年、47-78頁。
- ――「ジャン・ルベーグ集成『色の書』にみるジャック・クーヌの技法書――14・15世紀フランス古文献とパリ・ミニアテュール彩色法の刷新〔2〕」『大阪大谷大学文化財研究』9、2009年、58-116頁。
- 佐佐木茂美「詩人と夢のシビュラ――クリスチーヌ・ド・ピザンの一作品・その一考察 -1-」『明星大学研究紀要　人文学部』21号、1985年、1-8頁。
- ――「『影』または『『見解』の神話」――クリスチーヌ・ド・ピザンの一作品・その一考察 -4~8-」『明星大学研究紀要　人文学部』23-27号、1987-1991年。
- ハインリッヒ・シッパーゲス『中世の医学―治療と養生の文化史』大橋博司・浜中淑彦訳、人文書院、1988年。
- 辻部（藤川）亮子「Dire le Vrai――ギヨーム・ド・マショー『真実の物語詩』における語りの特性」『仏語仏文学研究』第25号、2002年、3-21頁。
- ピーター・M・デイリー監修『エンブレムの宇宙　西欧図像学の誕生と発展と精華』伊藤博明他訳、ありな書房、2013年。
- 徳井淑子『服飾の中世』勁草書房、1995年。
- ――"Autour du motif des larmes: modes, devises et symboles au XVe siècles en France"『日仏美術学会会報』18、1998年、35-54頁。
- ――『中世衣生活誌　日常風景から想像世界まで』勁草書房、2000年。
- ――「『動物誌』と装飾文様――ルイ・ドルレアンの衣裳の《泉に姿を映す虎》」『フランス語フランス文学研究』5、2001年、42-47頁。
- ――『色で読む中世ヨーロッパ』講談社、2006年。
- ――「涙のドゥヴィーズの文学背景：〈心と眼の論争〉」『お茶の水女子大学人文科学研究』3、2007年、29-40頁。
- ――「ペトラルキスムと涙のドゥヴィーズ」『お茶の水女子大学人文科学研究』6、2010年、67-80頁。
- ――『図説ヨーロッパ服飾史』河出書房新社、2010年。
- ――『涙と眼の文化史――中世ヨーロッパの標章と恋愛思想』東信堂、2012年。
- グウェンドリン・トロッテン『ウェヌスの子どもたち――ルネサンスにおける美術と占星術』伊藤博明・星野徹訳、ありな書房、2007年。
- 野尻真代「Guillaume de Machaut: Le Livre du Voir Dit.――語る「私」が生まれるとき」『フランス文学語学研究』第30号、2011年、61-72頁。
- 『フィレンツェ　芸術都市の誕生』東京都美術館、2004年(展覧会カタログ)。
- マリオ・プラーツ『官能の庭――マニエリスム・エムブレム・バロック』若桑みどり・森田義之・白崎容子・伊藤博明・上村清雄訳、ありな書房、1992年。
- ――『フランチェスコ・ピアンタの奇矯な彫刻――エンブレムのバロック的表象――』伊藤博明訳、ありな書房、2008年。

- キアーラ・フルゴーニ『ヨーロッパ中世ものづくし　メガネから羅針盤まで』高橋友子訳、岩波書店、2010 年。
- マリーア・ベロンチ『ルクレツィア・ボルジア――ルネッサンスの黄昏』大久保昭男訳、河出書房新社、1983 年。
- ホイジンガ『中世の秋』㊤㊦、堀越孝一訳、中公文庫、1976 年。
- アンドレア・ホプキンズ『中世を生きる女性たち　ジャンヌ・ダルクから王妃エレアノールまで』森本英夫訳、原書房、2002 年。
- 堀越宏一・甚野尚志編著『15 のテーマで学ぶ中世ヨーロッパ史』ミネルヴァ書房、2013 年。
- 前川久美子「ギヨーム・ド・マショーと『作品集』」『文明：東海大学文明研究所』49、1987 年、13-28 頁。
- ――『中世パリの装飾写本　書物と読書』工作舎、2015 年。
- 水之江有一『図像学事典――リーパとその系譜――』岩崎美術社、1991 年。
- 『メディチ家の至宝　ルネサンスのジュエリーと名画』東京都庭園美術館、2016 年（展覧会カタログ）。
- 森洋子『ブリューゲルの諺の世界―民衆文化を語る―』白鳳社、1992 年。
- 矢吹久「クリスティーヌ・ド・ピザンの『国家論』」『法学研究』76、2003 年、245-272 頁。
- 山辺規子「『健康全書 Tacuinum Sanitatis』研究序論」『奈良女子大学文学部　研究教育年報』第 1 号、2005 年、101-111 頁。
- ――「Tacuinum Sanitatis『健康全書』写本項目対照表」『奈良女子大学大学院人間文化研究科　人間文化研究科年報』第 21 号、2006 年、249-261 頁。
- ――「中世ヨーロッパの健康のための事物性格表―― Tacuinum Sanitatis の 3 つの写本の比較――」『奈良女子大学大学院人間文化研究科　人間文化研究科年報』第 27 号、2012 年、203-216 頁。
- ――「中世ヨーロッパの健康書『タクイヌム・サニターティス』の項目の比較――」『奈良女子大学文学部研究教育年報』第 11 号、2014 年、145-156 頁。
- ――「中世ヨーロッパの『健康規則』、公衆衛生と救済」『歴史学研究』第 932 号、2015 年、14-23 頁。
- ヴァルター・レオンハード『西洋紋章大図鑑』須本由喜子訳、美術出版社、1979 年。

索 引

※字下げしている項目は書名であり、前行の人物がその著者である。

【ア行】

アキレウス（Achilles） ……………………………………………… 51,58,85
アクィラーノ, セラフィーノ（Aquilano, Serafino） …………… 169,171
アクィランテ（Aquilante il nero） ……………………………………… 146
アゴスティーノ・ダ・グッビオ（Agostino da Gubbio） …………… 135
アーサー王（King Arthur） ……………………………… 50,54,56,59,64-66,86
アッローリ, アレッサンドロ（Allori, Alessandro）………………… 131-132
アナステーズ（Anastaise） ……………………………………………… 20
アメデオ6世（Amedeo VI） …………………………………………… i
アリオスト, ルドヴィーコ（Ariosto, Ludovico）…………… 145,147,156
　『狂えるオルランド』（Orlando furioso）………………… 145-147,173
アルフォンソ5世（アラゴンの）（Alfonso V de Aragón） ………… 66
アルフォンソ・デステ（Alfonso I d'Este） ………………………… 133
アレクサンデル6世（Alexander VI） ………………………………… 133
アレクサンドロス大王（Alexander Magnus） ……… 50,54-55,58,62,64-66,85
アレラーモ・デル・モンフェッラート（Aleramo del Monferrato） …… 52
アンドレアス・カペッラーヌス（Andreas Capellanus）…………… 173
　『愛について』（De Amore）………………………………………… 173
アントワーヌ・ド・ラ・サル（Antoine de La Sale）……………… 146,176
　『若きジャン・ド・サントレの物語』（Le Petit Jehan de Saintré）…… 146,176
イザベッラ・デステ（Isabella d'Este） ……………………………… 133
イザボー・ド・バヴィエール（Isabeau de Bavière） ………… 4-5,12-13,21
ヴァレラーノ・ディ・サルッツォ（Valerano di Saluzzo）…… 42,47,80,85-86
ヴァレリウス・マクシムス（Valerius Maximus） …………………… 72
　『著名言行録』（Facta et dicta memorabilia） ……………………… 72
ヴァレリオ・サルッツォ（Valerio Saluzzo） ……………………… 42,80
　『正しき狩の書』（Libro delle formali Caccie）……………………… 42,47
ヴィスコンティ, ヴェルデ（Visconti, Verde）……………………… 111
ヴィスコンティ, ベルナボ（Visconti, Bernabo）…………………… 111
ウェゲティウス（Flavius Vegetius Renatus） ………………………… 32

『古代ローマ人の軍制』（*Epitoma rei militaris*） ………………………… 32
ヴェチェッリオ, チェーザレ（Vecellio, Cesare） ………………… 143-144
　『古今東西の服装について』（*De gli Habiti antichi, et moderni di Diuerse Parti del Mondo*） ……………………………………………………………… 143-144
ウェヌス（Venus） ………………………………………………………… 14-16
ヴェルナー, ゲルリント（Werner, Gerlind） ………………………… 158,160
ウルバヌス 8 世（Urbanus VIII） ……………………………………… 160
「運命の癒薬の画家」（Maître du Remède de Fortune） ……………… 23
エクイーコラ, マリオ（Equicola, Mario） …………………………… 170-171
　『愛の性質に関する書』（*Libro di natura d'amore*） ……………… 170-171
「エジャートンの画家」（Maître d'Egerton） ………………………… 5
エティオペ（Etiope） ………………………………… 54,57,62,70-72,74,78,86
エレオノーラ・ディ・トレド（Eleonora di Toledo） ………… 135-138,140,147
オウィディウス（Publius Ovidius Naso） …………………… 14,70,156,171
　『変身物語』（*Metamorphoses*） …………………………………… 14,70,156
オッコルティ, コロナート（Occolti, Coronato） ……………… 170,173,175
　『色彩論』（*Trattato de' colori*） …………………………………… 170
オットー 1 世（Otto I） ………………………………………………… 52
オテア（Othéa） …………………………………………………………… 14
「オテアの書簡の画家」（Maître de l'Épître Othéa） ……… 5,8-9,14-16,26-28,77
オリジッレ（Orrigille） ………………………………………………… 145-147
オルシーニ, トロイロ（Orsini, Troilo） ……………………………… 149
オルシーニ, パオロ・ジョルダーノ（Orsini, Paolo Giordano） …… 147,149
オロシウス（Orosius, Paulus） ………………………………………… 51,78
　『異教徒に対する歴史』（*Historiae adversus paganos*） ………… 51
「女の都の画家」（Maître de la Cité des dames） …… 5,8,10,12-13,17-19, 26,29-30,35-36,66,173

【カ行】

カヴァリエーレ・ダルピーノ（Cavaliere d'Arpino） ………………… 154
カヴァローリ, ミラベッロ（Cavalori, Mirabello） …………………… 131-132
カエサル（Caesar, Gaius Iulius） ………………… 50,54-55,58,64-66,85
カスティリオーネ, バルダッサーレ（Castiglione, Baldassarre） …… 169
　『宮廷人』（*Il libro del Cortegiano*） ……………………………… 169-170

カステル，エティエンヌ（Castel, Étienne）………………… 4
カッリ，アントニオ（Calli, Antonio）………………… 170-171
　『色彩についての議論』（Discorso de' colori）………… 170
ガーニー，ジョージー・オーゲルトン（Gurney, Georgie Augherton）…… 146
『絹織物製作に関する論』（Trattato dell'arte della seta）………… 140
キュロス（Cyrus）………………………………………… 52,63
ギヨーム・ド・マショー（Guillaume de Machaut）………… 21,23,34,53,72
　『真実の書（Livre du Voir Dit）』………………………… 34,53,72
クリスティーヌ・ド・ピザン（クリスティーナ・ダ・ピッツァーノ）
（Christine de Pizan（Cristina da Pizzano））………… iii,2-10,12-14,17-21,25-32,
　　　　　　　　　　　　　　　　　　34,36,52-53,79-80,86,175
　『運命の変転の書』（Le Livre de la Mutacion de Fortune）……… 5,53
　『オテアの書簡』（Epistre Othea）………………… 5-7,14,26,29,32,79
　『女の都』（La Cité des dames）………………………… 5,14,20-21,52
　『軍務と騎士道の書』（Le Livre des Fais d'Armes et de Chevallerie）…… 32
　『恋人と奥方の百のバラード』（Cent Ballades d'Amant et de Dame）…… 33-34,
　　　　　　　　　　　　　　　　　　　　　　　　　　175-176
　『ジャンヌ・ダルク讃歌』（Le Ditié de Jehanne d'Arc）…………… 4
　『真の恋人たちの公爵の書』（Le Livre du Duc des Vrais Amans）……… 80
　『政体の書』（Le Livre du Corps de Policie）………………… 25-26
　『聖母の祈り』（Une Oroison Nostre Dame）………………… 26,31
　『薔薇の物語』（Dit de la Rose）………………………… 34
　『百のバラード』（Cent ballades）………………………… 4,36
　『三つの徳の書、あるいは女の都の宝典』（Le Livre des Trois Vertus ou Le
　Trésor de la Cité des Dames）……………………… 25
グリフォーネ（Grifone il bianco）………………………… 145-146
ゲオルク・フォン・リヒテンシュタイン（George von Liechtenstein）…… 95
コジモ1世・デ・メディチ，トスカーナ大公
　　（Cosimo I de'Medici, granduca di Toscana）……… 135
ゴドフロワ・ド・ブイヨン（Godefroy de Bouillon）…… 50,54,56,60,64-66,80
コリアーティ・アラーノ，ルイーザ（Cogliati Arano, Luisa）…… 114
ゴンザーガ，チェーザレ（Gonzaga, Cesare）……………… 169
ゴンザーガ，フランチェスコ（Gonzaga, Francesco II）………… 133
ゴンザーガ，ルドヴィーコ（Gonzaga, Ludovico）………… 170
コンティ，ナターレ（Conti, Natale）……………………… 156

『神話学』(*Mythologiae*) ……………………………………… 156
コンティーレ, ルカ (Contile, Luca) ……………………………… 170
　『インプレーザの特性についての議論』
　(*Ragionamento sopra la proprietà delle imprese*) ……………… 170

【サ行】

「最初の書簡の画家」(Maître de la première Épître) …………… 5-6
サッケッティ, フランコ (Sacchetti, Franco) …………………… 110
　『三百話』(*Il Trecentonovelle*) ………………………………… 110
サッポー (Sappho) …………………………………………………… 21
「サフランの画家」(Maître au safran) ……………………………… 5
サルヴィアーティ, アントニオ・マリア (Salviati, Antonio Maria) …… 154
サルモン, ピエール (Salmon, Pierre) ……………………………… 21,24
ジェンティーレ, ルイーザ・クロティルデ (Gentile, Luisa Clotilde) …… 64,78
シシル (ジャン・クルトワ) (Sicille (Jean Courtois)) …………… 66,170-172
　『色彩の紋章』(*Le Blason des Couleurs*) ……………………… 66,172
シノペ (Sinope) ……………………… 50-51,54,56,61,70-72,79-80,85
ジャック・ド・イヴェルニー (Jacques de Iverny) ………………… 47
ジャック・ド・ロンギョン (Jacques de Longuyon) ……………… 50,52
　『孔雀の誓い』(*Vœux du Paon*) ………………………………… 50
シャルル5世 (Charles V) …………………………………………… 4,53
シャルル6世 (Charles VI) ………………………… 4,21,24,30,53,79,87
シャルルマーニュ (Charlemagne) …………………… 50,54,56,60,64-66,86,145
ジャン・ル・フェーヴル (Jehan Le Fèvre) ……………………… 51
　『喜びの書』(*Le Livre de Leesce*) ……………………………… 51
ジャン・ル・プティ (Jean le Petit) ………………………………… 78
　『金という純粋な色の地に、三つの高貴なる槌の書』
　(*Le Livre du Champ d'Or à la couleur fine et de trois nobles marteaux*) …… 78
「シャンティイの青・黄・薔薇色の画家」(Maître bleu-jaune-rose de Chantilly) … 5
「ジャンヌ・ラヴネルの画家」(Maître de Jeanne Ravenelle) ……… 5
ジョヴァンニ・ディ・サルッツォ (Giovanni di Saluzzo) ………… 47
シルヴァ, ロマーノ (Silva, Romano) ……………………………… 85-86
スタティウス (Publius Papinius Statius) ………………………… 51
　『テーバイ物語』(*Thebais*) ……………………………………… 51

「聖母戴冠の画家」（Maître du Couronnement de la Vierge）............ 5,22
セミラミス（Semiramis）................ 50-52,54,57,62,70-72,75,78,80,86
ソング，チェウンスーン（Song, Cheunsoon）................ 12

【夕行】

ダヴィデ（David）................ 50,54-55,59,64-66
タッソ，トルクァート（Tasso, Torquato）................ 156
ダンテ・アリギエーリ（Dante Alighieri）................ 53,86,104,156,160,171
チェーザリ，ジュゼッペ（Cesari, Giuseppe）→カヴァリエーレ・ダルピーノ
チェッリーニ，ベンヴェヌート（Cellini, Benvenuto）................ 135
チェンニーニ，チェンニーノ（Cennini, Cennino）................ 134
　　『絵画術の書』（Il libro dell'arte）................ 134
チャン，ヴィットリオ（Cian, Vittorio）................ 169
テウカ（Teuca）................ 50-51,54,57,63,70-72,79-80
『テーベ物語』（Le Roman de Thèbes）................ 51
デベルナルディ，レア（Debernardi, Lea）................ 72,78
テューデウス（Tydeus）................ 51
デュフレーヌ，ラウラ・リナルディ（Dufresne, Laura Rinaldi）........ 8
デルフィレ（Deipyle）................ 50-51,54,56,60,70-72
テレージオ，アントニオ（Telesio, Antonio）................ 170
　　『色彩について』（De coloribus）................ 170
ドゥーチェ，アイモーネ（Duce, Aimone）................ 47
トニャッチーニ，ラウラ（Tognaccini, Laura）................ 147
トミュリス（Tomyris）................ 50-52,54,57,63,70-72,79
ドルチェ，ロドヴィーコ（Dolce, Lodovico）................ 170-171
　　『色彩の質、多様性、属性に関する対話』
　　（Dialogo nel quale si ragiona delle qualità, diversità, e proprietà de i colori）........ 170
トンマーゾ3世（Tommaso III di Saluzzo）................ 42,47,52-53,78,80,87
　　『遍歴の騎士』（Le Chevalier Errant）........ 47,52-53,60,66,68-69,72,78,173-174
トンマーゾ・ダ・ピッツァーノ（Tommaso da Pizzano）................ 4

【ハ行】

パストゥロー，ミシェル（Pastoureau, Michel）................ i-ii,32,95

バプテュール，ジャン（Bapteur, Jean） ……………………… 47
『薔薇物語』（Le Roman de la Rose）………………………… 52-53,173
バルベリーニ，マッフェオ（Barberini, Maffeo）→ウルバヌス8世
「羊飼いの画家」（Maître de la Pastoure）……………………… 5,7
ヒッポリュテ（Hippolyte）………………… 50-51,54,56,61,70-72,78-80
ピポニエ，フランソワーズ（Piponnier, Françoise）……………… 95
ピュグマリオン（Pygmalion）…………………………………… 14,16
フェデリーコ2世（サルッツォの）（Federico II di Saluzzo）……… 53
『フォーヴェル物語』（Le Roman de Fauvel）…………………… 47
「ブシコーの画家」（Maître de Boucicaut）……………………… 24
ブトラーン，イブン（Butlan, Ibun）……………………………… 93
ブノワ・ド・サント・モール（Benoît de Sainte-Maure）………… 53
　『トロイ物語』（Le Roman de Troie）………………………… 53
フランコ，ニコロ（Franco, Nicolo）…………………………… 170-173
　『フィレーナ』（La Philena）………………………………… 170,172
フランチェスコ・ダ・バルベリーノ（Francesco da Barberino）… 159-161
　『愛の訓え』（I Documenti d'Amore）………………………… 160-161
プリニウス（Gaius Plinius Secundus）…………………………… 51
　『博物誌』（Naturalis historia）………………………………… 51
ブリューゲル，ピーテル（父）（Bruegel, Pieter (the Elder)）…… 146
プロヴァーナ，クレメンツァ（Provana, Clemenza）……………… 85
プローバ（Proba）………………………………………………… 21
ブロンヅィーノ，アーニョロ（Bronzino, Agnolo）………… 135-139,148
ベアトリクス（サルッツォのフェデリーコ2世の妻）
　（Béatrix de Genève）…………………………………………… 53
ヘクトール（Hector）……………… 14,49-51,54-55,58,64-66,79-80,83,85-86
「ベッドフォードの画家」（Maître de Bedford）………………… 26,31-32
ペトラルカ，フランチェスコ（Petrarca, Francesco）…………… 72,156
　『凱旋』（Trionfi）……………………………………………… 72
ヘニガー，キャスリーン（Hoeniger, Cathleen）………………… 121
ペーネロペー（Penelope）………………………………………… 51
「ベリー公の名婦伝の画家」（Maîtres des Clères Femmes）…… 11,22
ベルティス，アグネス・アコロス（Bertiz, Agnes Acolos）…… 111,121
ヘルモゲネス（タルソスの）（Hermogenes of Tarsus）………… 156
ペンテシレイア（Penthesilea）…… 47,49-51,54,57,60,63,72-73,76-77,79-80,84-86

ホイジンガ, ヨハン（Johan Huizinga）……………………………34,146,176
ボッカッチョ, ジョヴァンニ（Boccaccio, Giovanni）5,8,21-22,52-53,72,86,104,156
 『神曲註解』（*Esposizioni sopra la Comedia di Dante*）……………… 72
 『デカメロン』（*Decameron*）………………………………………5,104
 『名士伝』（*De casibus virorum illustrium*）………………………… 5
 『名婦伝』（*De mulieribus claris*）…………………………8,21,52,72,78
ボネ, オノレ（Bonet, Honoré）……………………………………32-33
 『戦いの樹』（*L'Arbre des batailles*）……………………………32-33
ボルギーニ, ラッファエッロ（Borghini, Raffaello）………………170-171
 『休息』（*Il Riposo*）……………………………………………… 170
ボルジア, チェーザレ（Borgia, Cesare）……………………………… 133
ボルジア, ルクレツィア（Borgia, Lucrezia）……………………133-135
ポルツィオ, シモーネ（Porzio, Simone）……………………………… 170
 『色彩について』（*De coloribus libellus*）……………………… 170

【マ行】

マクミラン, アン（McMillan, Ann）………………………………… 51
マッフェイ, ソニア（Maffei, Sonia）………………………………… 156
マテオルス（Matheolus）………………………………………………51-52
 『嘆きの書』（*Liber lamentationum*）…………………………… 51
マルグリット・ド・ルーシー（Marguerite de Roussy）……………53,80
マルターノ（Martano）……………………………………………… 146
マルティア（Martia）………………………………………………… 21
マルティヌス4世（Martinus IV）…………………………………… 104
マルペシア（Marpesia）………………………………………… 50-51,62
「マンタの画家」（Maestro della Manta）………………………………47,78
マンドウスキー, エルナ（Mandowsky, Erna）……………………… 158
ミネルウァ（Minerva）………………………………………………… 8,11
ムッツァレッリ, マリア・ジュゼッピーナ
 （Muzzarelli, Maria Giuseppina）………………………………… 8,20,32
メディチ, イザベッラ・デ（Medici, Isabella de'）……… iii,131,147-149
メディチ, ジョヴァンニ・デ（Medici, Giovanni de'）………………135-136
メディチ, マリア・デ（Medici, Maria de'）………………………131,147
メナリッペ（Manalippe）………………………………50-51,61,72,78-79

モラート, フルヴィオ・ペッレグリーノ（Morato, Fulvio Pellegrino）170-171,173
　『色彩の意味について』（Del significato de colori）……………………… 170

【ヤ行】

ヤクエリオ, ジャコモ（Jaquerio, Giacomo）………………………… 47
ユスターシュ・デシャン（Eustache Deschamps）………………… 50-52
ユスティヌス（Marcus Junianus Justinus）……………………… 51,78
　『ピリッポス史』（Historiae Philippicae）……………………………… 51
ユダ・マカバイ（Judas Maccabaeus）…………………… 50,54,56,59,64-66
ヨシュア（Iosue）………………………………… 50,54-55,59,64-66,79

【ラ行】

ランディーニ, ロベルタ・オルシ（Landini, Roberta Orsi）………… 135
ランブール兄弟（Frères de Limbourg）…………………………… 32
ランペト（Lampeto）………………………… 51,54,57,62,70-72,79,85-86
リナルディ, ジョヴァンニ・デ（Rinaldi, Giovanni De'）……… 170,172,176
　『奇怪きわまる怪物、二つの論攷、第一に色彩の意味について、第二に草花について論ず』（Il mostruosissimo mostro diviso in due Trattati. Nel primo de' quali si ragiona del significato de' Colori. Nel secondo si tratta dell'herbe, & Fiori）… 170
リーパ, チェーザレ（Ripa, Cesare）……… iii,153-156,158-160,162-164,168-171
ルイ・ドルレアン（Louis d'Orléans）……………………………… 5-7,29,32
ルクレティア（Lucretia）………………………………………………… 51
ルチェッライ（Rucellai）………………………………………………… 140
ロゼッティ, ジョヴァン・ヴェントゥーラ（Rosetti, Giovan Ventura）… 143
　『プリクト』（Plictho）………………………………………………… 143
ロドモンテ（Rodomonte）……………………………………………… 173
ロボッティ, カルロ（Robotti, Carlo）………………………………… 47
ロマッツォ, ジョヴァンニ・パオロ（Lomazzo, Giovanni Paolo）……… 170
　『絵画論』（Trattato dell'arte de la pittura）……………………… 170

著者紹介

伊藤 亜紀（いとう あき）

1967年千葉県生まれ。1999年お茶の水女子大学大学院人間文化研究科博士課程修了。博士（人文科学）。現在、国際基督教大学教養学部教授。専門はイタリア服飾史と色彩象徴論。著書に『色彩の回廊――ルネサンス文芸における服飾表象について――』（ありな書房、2002年）、訳書にドレッタ・ダヴァンツォ＝ポーリ監修『糸の箱舟 ヨーロッパの刺繡とレースの動物紋』（悠書館、2012年（共訳））、マリア・ジュゼッピーナ・ムッツァレッリ『イタリア・モード小史』（知泉書館、2014年（共訳））などがある。

青を着る人びと

2016年 11月 30日　初版　第1刷発行　　　〔検印省略〕
定価はカバーに表示してあります。

著者Ⓒ伊藤亜紀　／発行者 下田勝司　　　印刷・製本／共同印刷
東京都文京区向丘1-20-6　　郵便振替 00110-6-37828
〒113-0023　TEL (03) 3818-5521　FAX (03) 3818-5514　　発行所 株式会社 東信堂

Published by TOSHINDO PUBLISHING CO., LTD.
1-20-6, Mukougaoka, Bunkyo-ku, Tokyo, 113-0023, Japan
E-mail: tk203444@fsinet.or.jp　http://www.toshindo-pub.com

ISBN978-4-7989-1396-4　C3070　Ⓒ Aki, Ito

東信堂

		
オックスフォード キリスト教美術・建築事典	P&L・マレー著 中森義宗監訳	三〇〇〇〇円
イタリア・ルネサンス事典	J・R・ヘイル編 中森義宗監訳	七八〇〇円
美術史の辞典	P・デューロ他 中森義宗・清水忠訳	三六〇〇円
涙と眼の文化史――中世ヨーロッパの標章と恋愛思想	徳井淑子	三六〇〇円
青を着る人びと	伊藤亜穂	三五〇〇円
社会表象としての服飾――近代フランスにおける異性装の研究	新實五穂	三六〇〇円
書に想い 時代を讀む	河田悌一	一八〇〇円
日本人画工 牧野義雄――平治ロンドン日記	ますこ ひろしげ	五四〇〇円
美を究め美に遊ぶ――芸術と社会のあわい	荻江・中野厚志編著	二八〇〇円
バロックの魅力	小穴晶子編	二六〇〇円
新版 ジャクソン・ポロック	藤枝晃雄	二六〇〇円
美学と現代美術の距離――アメリカにおけるその乖離と接近をめぐって	金悠美	三八〇〇円
ロジャー・フライの批評理論――知性と感受性の間で	要真理子	四二〇〇円
レオノール・フィニ――境界を侵犯する新しい種	尾形希和子	二八〇〇円

【世界美術双書】

		
バルビゾン派	井出洋一郎	二〇〇〇円
キリスト教シンボル図典	中森義宗	二三〇〇円
パルテノンとギリシア陶器	関隆志	二三〇〇円
中国の版画――唐代から清代まで	小林宏光	二三〇〇円
象徴主義――モダニズムへの警鐘	中村隆夫	二三〇〇円
中国の仏教美術――後漢代から元代まで	久野美樹	二三〇〇円
日本の南画	浅野春男	二三〇〇円
セザンヌとその時代	武田光一	二三〇〇円
画家とふるさと	小林忠	二三〇〇円
ドイツの国民記念碑 一八一三年―一九一三年	大原まゆみ	二三〇〇円
日本・アジア美術探索	永井信一	二三〇〇円
インド、チョーラ朝の美術	袋井由布子	二三〇〇円
古代ギリシアのブロンズ彫刻	羽田康一	二三〇〇円

〒113-0023 東京都文京区向丘1-20-6　TEL 03-3818-5521　FAX 03-3818-5514　振替 00110-6-37828
Email tk203444@fsinet.or.jp　URL:http://www.toshindo-pub.com/

※定価：表示価格（本体）＋税